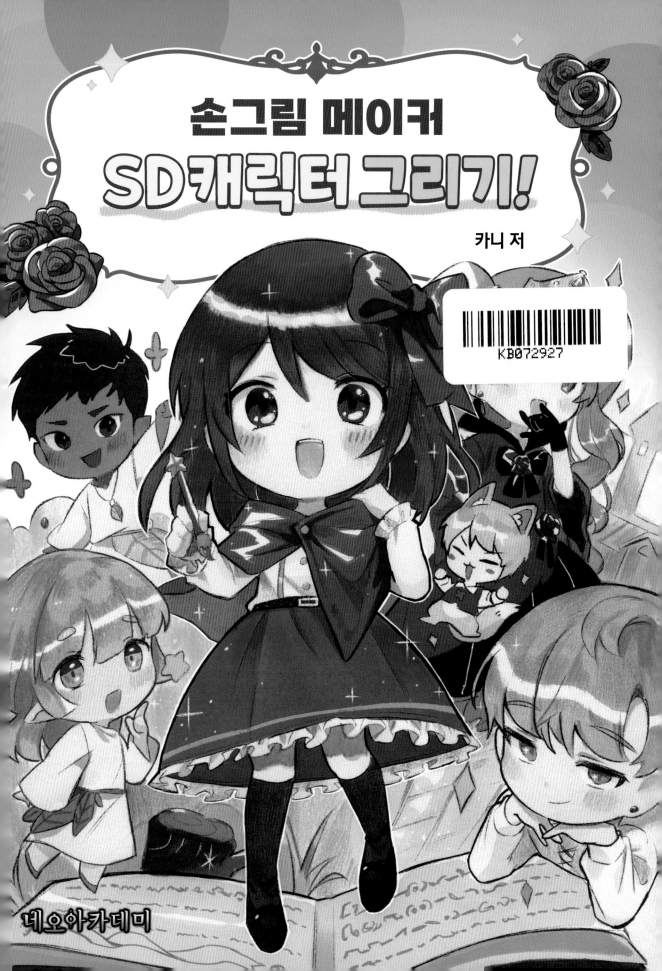

손그림 메이커
SD캐릭터 그리기!

카니 저

네오아카데미

손그림 메이커
SD캐릭터 그리기!

초판 2쇄 발행 2023년 1월 5일

지은이 카니
펴낸이 노진
펴낸곳 네오아카데미

출판신고 2019년 3월 14일 제2019-000006호
주소 대구광역시 서구 국채보상로 184 3층(중리동)
네오아카데미 커뮤니티 cafe.naver.com/neoaca
에이트스튜디오 홈페이지 www.eightstudio.co.kr
네오아카데미 유튜브 <유튜브 검색창에 '네오아카데미' 검색>
독자·교재문의 books@eightstudio.co.kr

편집부 네오아카데미 편집부
내부 표지·내지디자인 이선미
외부 표지·내지디자인 디자인 숲·이기숙

ISBN 979-11-967026-6-3 (13650)
값 25,000원

머리말

그림은 누구나 어릴때 부터 자연스럽게 접하게 됩니다. 저 또한 그랬습니다. 학교 쉬는 시간, 혹은 수업이 끝난 뒤면 늘 종합장을 펼쳐 연필로 그림을 그렸습니다. 그렇게 나만의 상상력을 펼치다보면 시간이 가는 줄 몰랐었지요. 그림을 계속 그리다보니 더 잘 그리고 싶은 마음에 서적, 동영상, 혹은 학원 등을 통하며 실력을 키우는 과정을 거치게 되었습니다.

이러한 과정 속에서 그림이라는 것이 내가 생각했던 것 만큼 쉬운 건 아니라는 생각이 들었고 큰 장벽을 느꼈습니다. '더 잘 그려야 한다', '더 잘 그리고 싶다'라는 생각은 점점 제 안에서 부담으로 다가오기 시작했고 시간이 갈수록 저는 펜을 잡는 것이 두려워졌습니다.

'나한테 그림은 적성이 아닌걸까?'

그러다가 제가 인생에서 어떻게 그림을 그려올 수 있었던 건지 그 이유를 곰곰이 생각 해보았는데 떠오른 것은 바로 '재미'였습니다. 그림을 접할 때에도, 그릴 때에도 항상 재미있었기 때문이었어요. 그 후로 저는 '내가 그림을 그리는 것에 대한 재미'를 찾기 시작했습니다. 더 잘 그려야한다는 마인드에 사로잡혀 그림을 그리는 것이 부담스럽기만했던 저는 생각을 바꾼 후 다시 좋아하는 것들을 그릴 수 있게 되었습니다. 지금도 꾸준히 재미있게 그리며 그림 실력을 키우고 있습니다. 이런 고민은 저뿐만이 아니라 생각보다 많은 분들이 하고 있을 것이라 생각합니다.

그림을 그리다보면 잘 그리는 것도 매우 중요하지만 내가 가지는 마인드 또한 굉장히 중요하며, 나 스스로 다시 그림을 그릴 수 있게 만드는 원동력이라고 생각합니다.

그림을 처음 시작하시는 분들도 그림을 어려워하지 않고 즐겁고 재미있게 시작하셨으면 좋겠습니다. 또, 그림을 항상 그려오셨던 분들은 잘 그리든 못 그리든 앞으로도 그림을 그려나가는 재미를 잃지 않으셨으면 좋겠습니다.

저의 경험과 즐거운 학습법을 담은 이 책이 읽고 계신 분들께 힘이 되길 바라며, 세상의 모든 그림쟁이 여러분들을 응원합니다.

화이팅!

<div align="right">저자 카니</div>

목차

손그림 메이커
SD캐릭터 그리기!

카니 저

ILLUST MAKER

NEOACADEMY ILLUST TUTORIAL BOOK SERIES

PART. 1

용사등장!
표정 없는
마을

으음...

헉!!

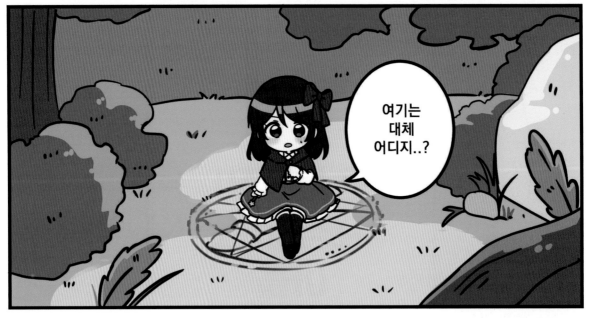

여기는 대체 어디지..?

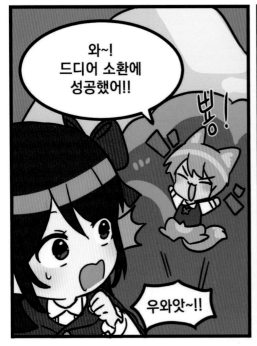

와~! 드디어 소환에 성공했어!!

뿅!

우와앗~!!

내 친구 카니잖아! 왜 이렇게 작아진 거야?

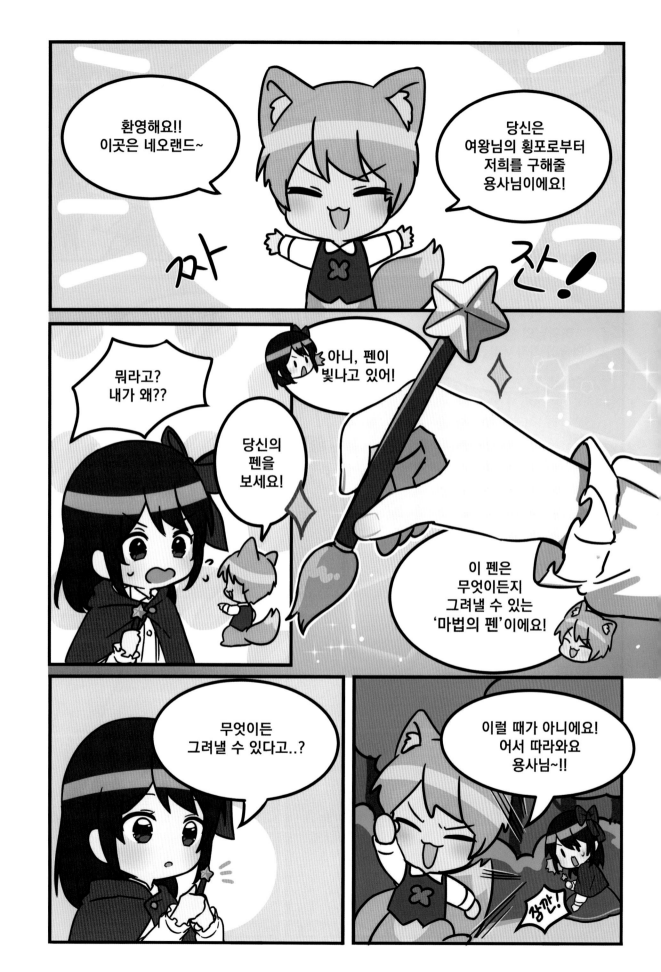

여기에요!
이곳은 요정들이 살고 있는
마을이에요.

와~ 요정?

근데, 모두 종이를 쓰고 있네?

이 친구들은 모두
여왕님의 횡포로 인해
얼굴이 사라져버렸어요...

그래서 종이에
얼굴 그림을 그려서
표정을 보여주고
있는 거예요.

용사님!
그 펜으로 요정들의
얼굴을 그려주세요!

뭐어어?!

하지만, 내가 할 수 있을까?

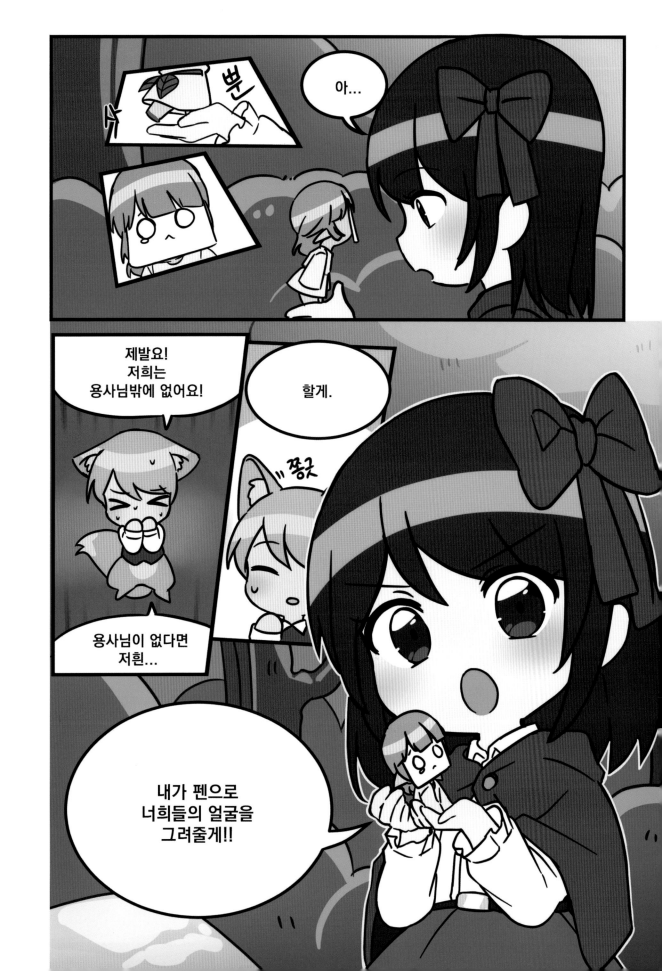

데포르메 알아보기

작품 공유

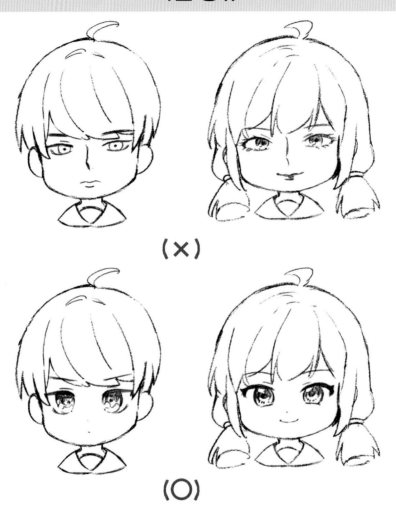

(✕)

(○)

 우선 내가 그리고 싶은 데포르메를 찾아 적용하는게 좋겠지? SD 그림체는 사실적인 묘사보다 눈을 크게, 코와 입은 작게 생략해서 그리는 경우가 더 많아.

데포르메는 대상을 묘사할 때 일부 변형, 축소, 왜곡하는 표현기법을 말해. 그림체에 맞는 데포르메를 연구하고 많이 그리며 연습하는게 중요해.

얼굴 형태 그리기

 좋아! 그러면 이제 얼굴 형태를 그려보자! 일단 이목구비의 특징부터 알아볼까?

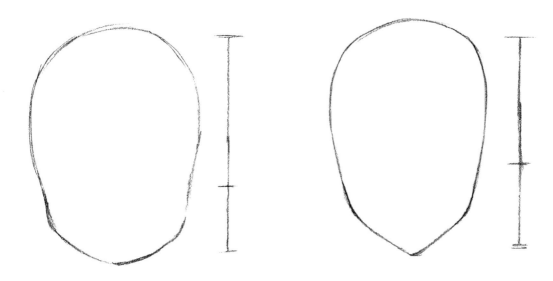

그림체는 크게 데포르메가 많이 들어간 동글동글한 SD형과 데포르메가 적게 들어간 그림체로 나누어져. 이번에는 SD형 그림체에 대해서 알아볼거야.

눈동자 위치 잡기

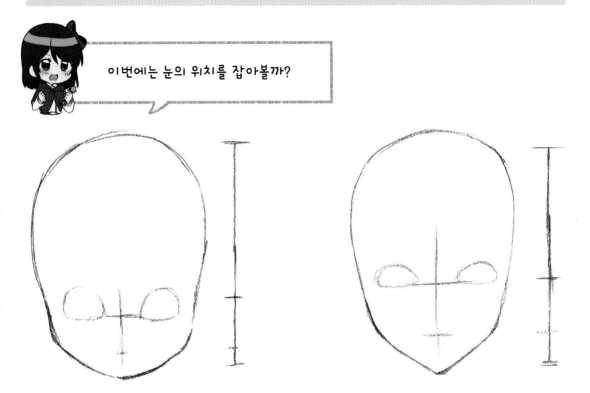

이번에는 눈의 위치를 잡아볼까?

데포르메가 많이 들어간 동글동글한 그림체는 눈을 크게 그려 입과 거리가 가깝도록 배치하고, 데포르메가 적게 들어간 그림체는 실물에 가까운 비율로 눈과 입을 배치하면 돼.

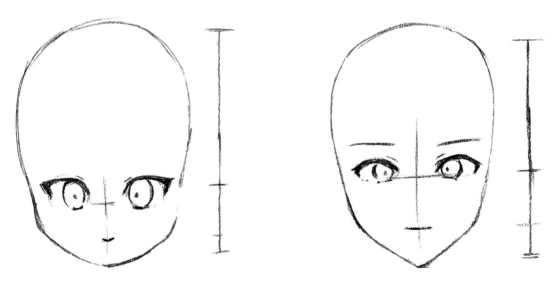

이렇게 얼굴 형태와 눈동자의 크기에 변화를 주면 다양한 인상의 그림을 그릴 수 있어.

안구는 동글동글하게! 맞죠?

정답이야! 그럼 고개를 돌린 캐릭터의 눈은 어떻게 그리는지 알아볼까?

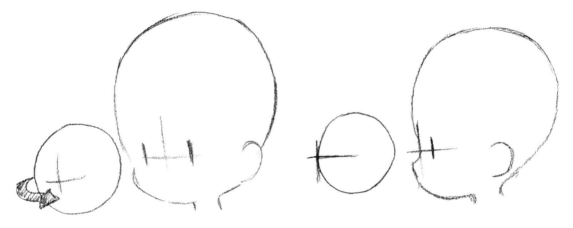

고개를 돌린 얼굴을 그릴 때에는 십자선과 면을 활용하는게 중요해!

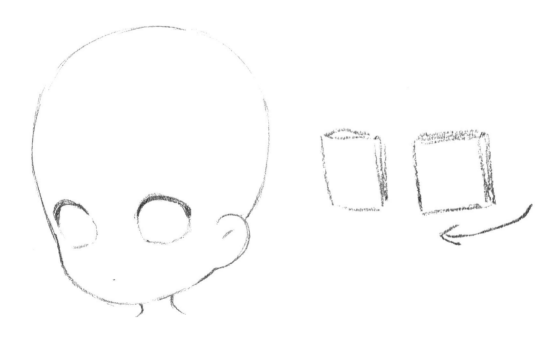

반측면의 그림을 예시로 살펴볼까? 사각형을 안구라고 생각하고 살짝 기울여 배치해보자.

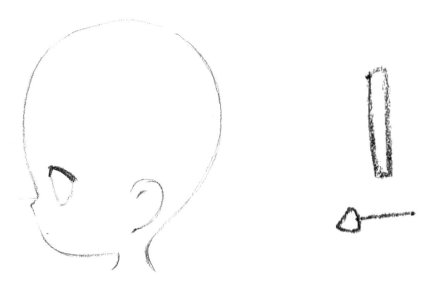

완전 측면의 그림을 그릴 때에도 같은 방법을 적용하면 돼! 완전 측면은 눈동자의 옆모습만 보이겠지?

사각형의 옆모습을 상상하며 배치해보자.

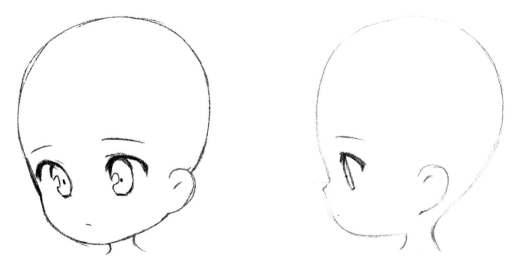

어때, 어렵지 않지? 그림의 모든 부분이 그렇지만 특히 눈은 연습이 중요해! 차근차근 따라해봐.

POINT!

눈 그리기 꿀팁!

눈매의 모양과 상관 없이 눈동자는 동그랗기 때문에 그 형태를 유지하는게 아주 중요합니다. 고개를 살짝 돌린 모습, 옆모습의 그림이 어색하게 보인다면 눈동자의 형태가 둥글지 않을 확률이 아주 높습니다. 자연스럽게 예쁜 그림을 위한 가장 중요한 포인트라고 할 수 있습니다.

반짝반짝! 눈동자 그리는 방법

작품 공유

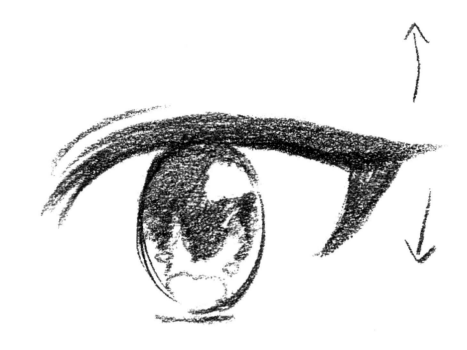

좋아! 이제 이목구비 중에 눈동자를 그려보자!

눈의 기본 형태

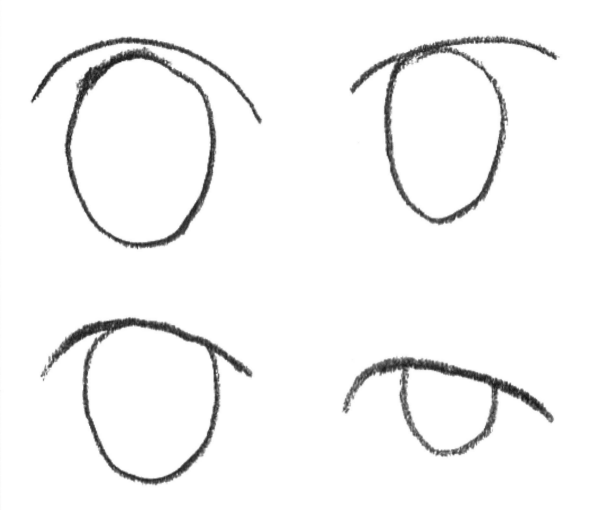

눈동자를 그릴 때 가장 중요한 부분은 눈동자의 기본 형태를 정하는거야. 캐릭터의 성격이 느껴지는 눈매를 골라 형태를 그리고 조금씩 채워나가자.

동그란 눈매는 순수한 느낌, 처진 눈동자는 나른한 느낌, 날렵한 눈매는 씩씩한 느낌, 반쯤 감은 눈동자는 무심한 느낌을 줄 수 있어.

그라데이션 그리기

이제 눈동자를 꾸밀 수 있는 그라데이션의 기본부터 연습해볼까?

그라데이션은 밝은 부분부터 어두운 부분까지 색상이 단계적으로 변화하는 것을 말해. 눈동자를 반짝반짝하게 꾸미고 싶다면, 그라데이션을 적절하게 활용할 줄 알아야겠지?

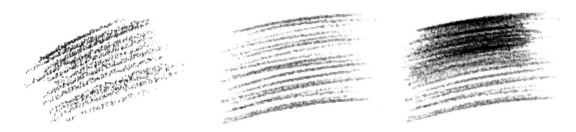

그라데이션을 연습할 때는 먼저 한 방향으로 선을 긋는 것부터 시작하자. 위쪽은 어둡게, 아래쪽은 연하게 보이도록 선을 겹쳐서 그어주면 돼.

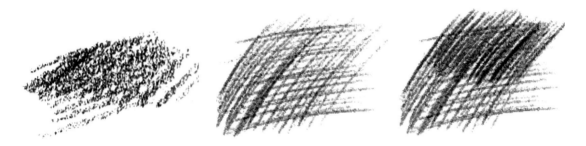

한 방향 그라데이션에 익숙해졌다면, 두 방향의 선을 겹쳐 만드는 그라데이션도 연습해보자.
어둡게 표현하고 싶은 부분은 더 진하게 칠해주고, 연하게 남겨두고 싶은 부분은 선을 한 번만 그어주면 돼.

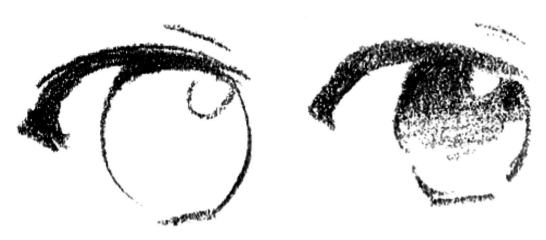

그라데이션을 넣은 눈이 조금 더 초롱초롱하게 보이지? 선 긋는 연습을 열심히 하자!

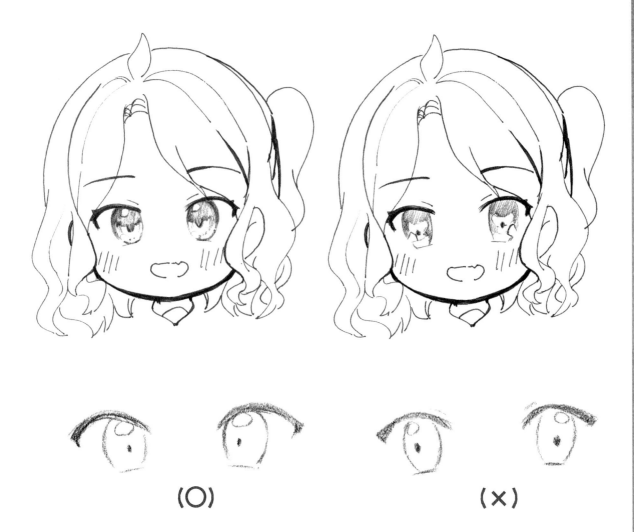

（O）　　　　　　（X）

하이라이트와 동공은 가능한 같은 방향을 볼 수 있도록 배치하자! 캐릭터가 확실히 독자를 바라볼 수 있도록 그려야해.

다양한 눈동자 그리기

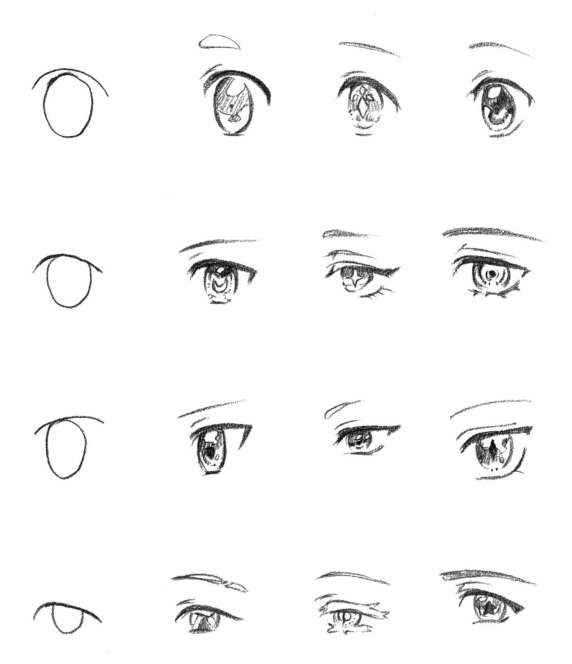

눈의 기본 형태와 그라데이션을 응용해서 자신만의 반짝반짝한 눈동자를 꾸며보자!

코 그리기

작품 공유

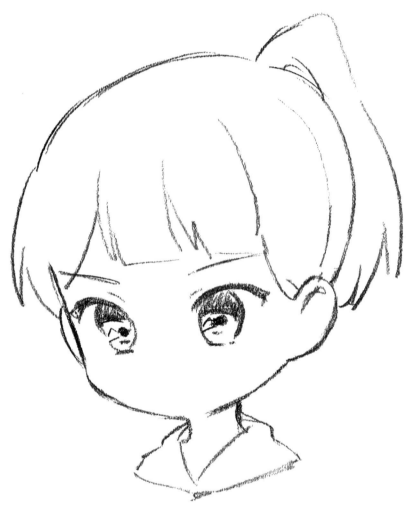

눈이 생겼어요!

눈을 그려줬으니 이제 코와 입도 그려주도록 하자!

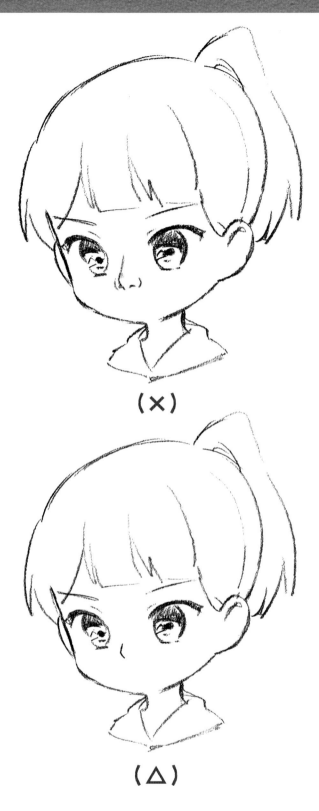

(✕)

(△)

귀여움을 강조한 SD 데포르메가 적용된 그림에서는 코를 생략하거나, 축약해서 그리는 경우가
많아. 큰 눈이 가지는 귀여움을 해치지 않도록 점코를 많이 사용해.

입 그리기

작품 공유

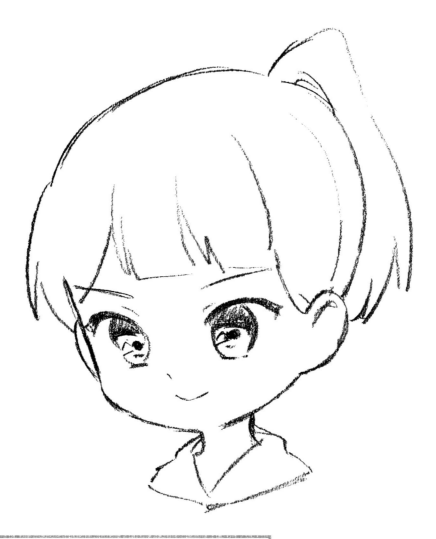

자연스럽게 웃는 입모양이 되었어요!

입을 그릴 때도 코를 그리는 것처럼 데포르메를 적용하는게 중요해.

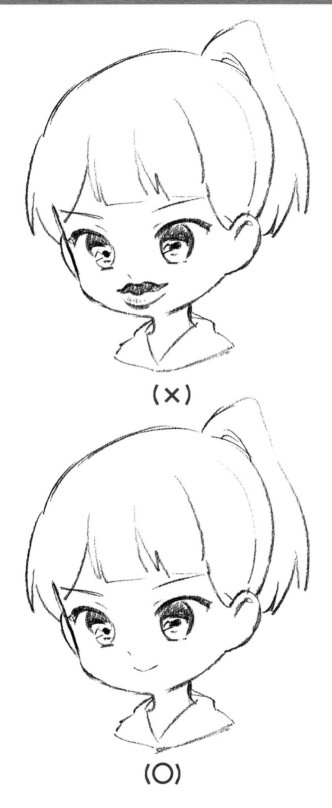

(×)

(○)

그림을 그릴 때는 눈과 코, 입 같은 각 파츠에 적용한 데포르메를 통일시켜 주는게 좋아.

이목구비의 밸런스가 서로 다르다면 예쁜 그림을 그리기 힘들겠지?

 입모양에 대해서 자세히 알아볼까?

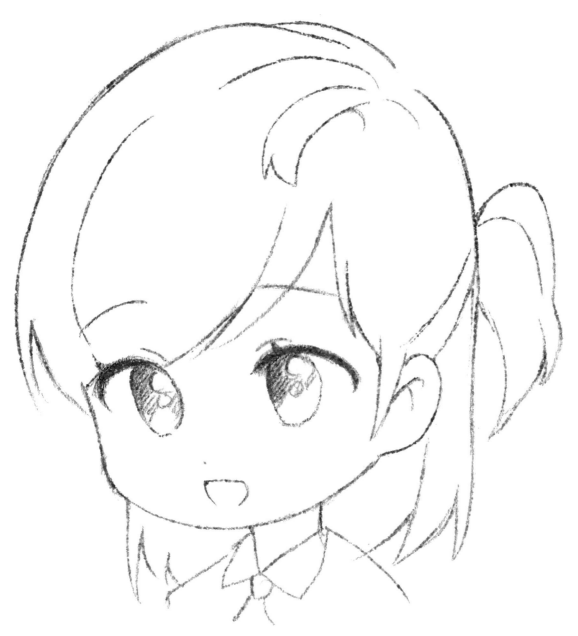

먼저 웃는 입모양을 그려볼까? 입의 기본 형태를 생각해서 그려주면 쉬워. 입술은 생략해서
그리고 귀여운 느낌을 주기 위해서 치아도 생략해서 그려줄게.

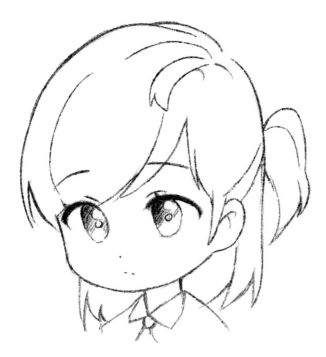

데포르메를 적용해서 코를 점으로 콕 찍어주는 것처럼, 입을 다물고 있는 모습도 그렇게 그려주면 무표정하거나 무뚝뚝한 인상의 캐릭터를 그릴 수 있어.

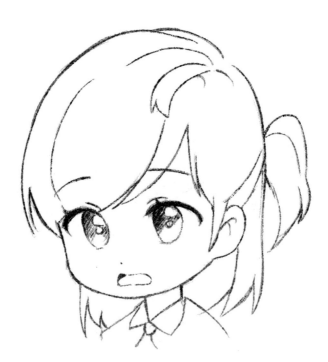

다음은 벌리고 있는 입을 그려보자. 캐릭터가 싫어하는 상황을 마주치거나 당황할 때 이 입모양을 자주 사용해. 입 안쪽에 어두운 음영을 넣어 깊이감을 주었어.

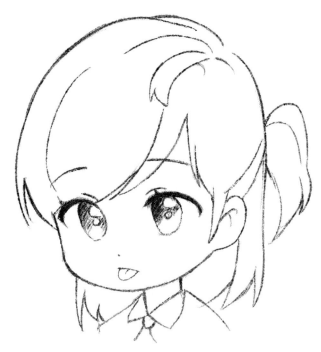

다음은 메롱하는 입을 그려보자. 먼저 입술이 다물린 형태의 선을 그리고, 그 다음 혀를 그려주면 돼. 혀가 너무 작거나 길어지지 않도록 주의하자!

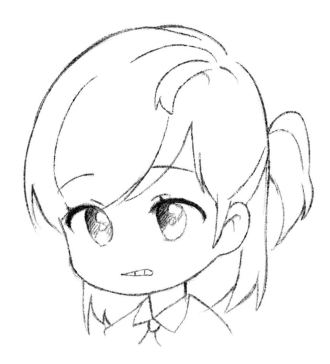

다음은 입술을 살짝 깨물고 있는 그림을 그려보자. 입술은 살짝 열려있지만 이는 다물린 상태니까 이 모양을 그려서 강조해주자.

데포르메를 많이 적용할수록 그림의 형태가 단순해져.

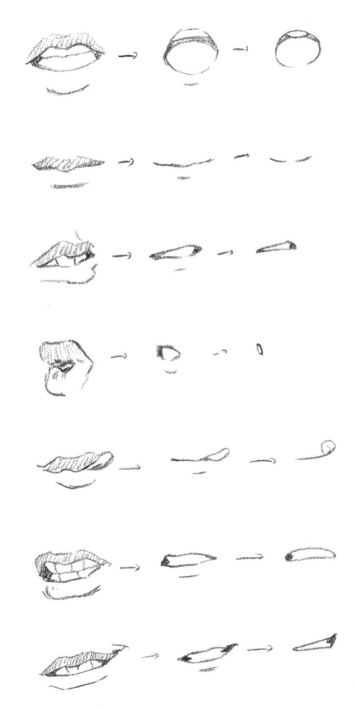

입의 기본 형태와 모양을 활용해서 다양한 입을 그려보자!

다양한 손모양 그려보기

데포르메가 적용된 손의 모양을 살펴본 다음 직접 연습해보자!

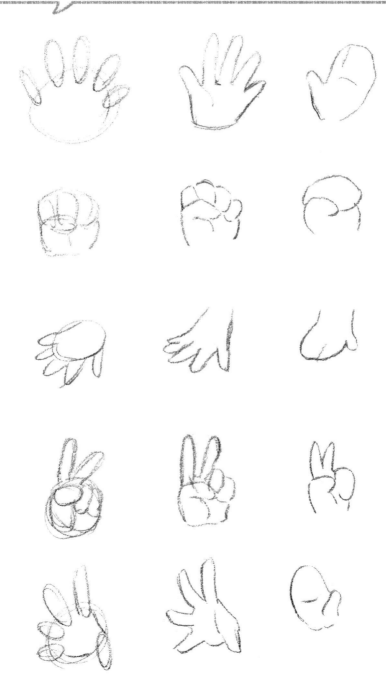

귀 그리기

작품 공유

 귀는 말이지, 그림에서 중요한 부분이 아니라고 생각하기 쉽지만 전체적인 밸런스에 아주 중요한 역할을 해!

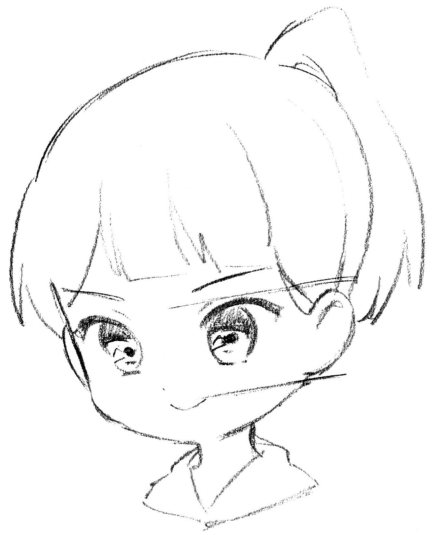

우선 귀의 위치를 기억해야겠지? 귀는 눈과 코 사이에 그려 넣어주면 돼! 이 부분을 꼭 기억하자.

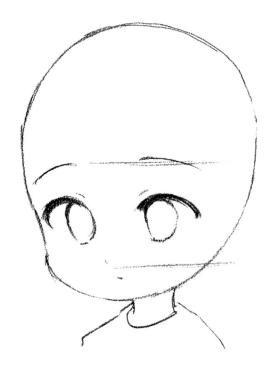

① 먼저 눈과 코 사이에 선을 그어 대략적인 위치를 정하자.

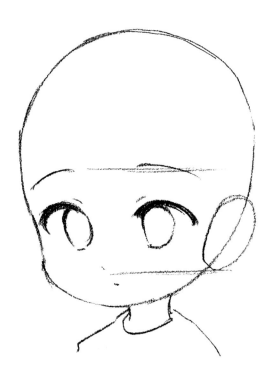

② 그 다음 귀의 형태를 고려해서 둥근 원을 그려주자.

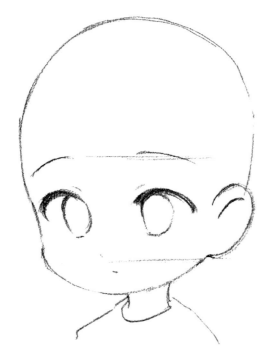

3 원의 안쪽에 귓바퀴를 그려주고 모양을 정리해주자!

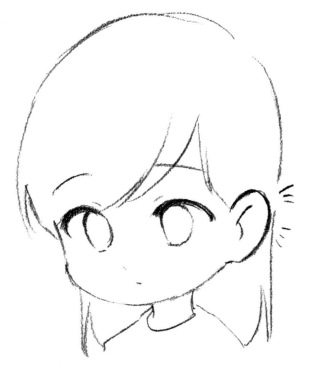

4 잔선을 정리해주면 완성! 어렵지 않게 따라할 수 있겠지?

다양한 귀모양 그리기

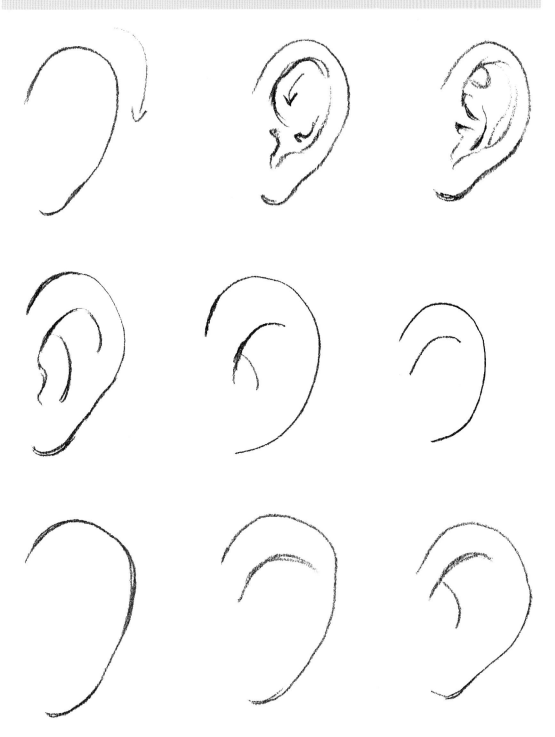

귀는 그리는 사람의 개성이 가장 뚜렷하게 나타나는 부분이라고 할 수 있어!

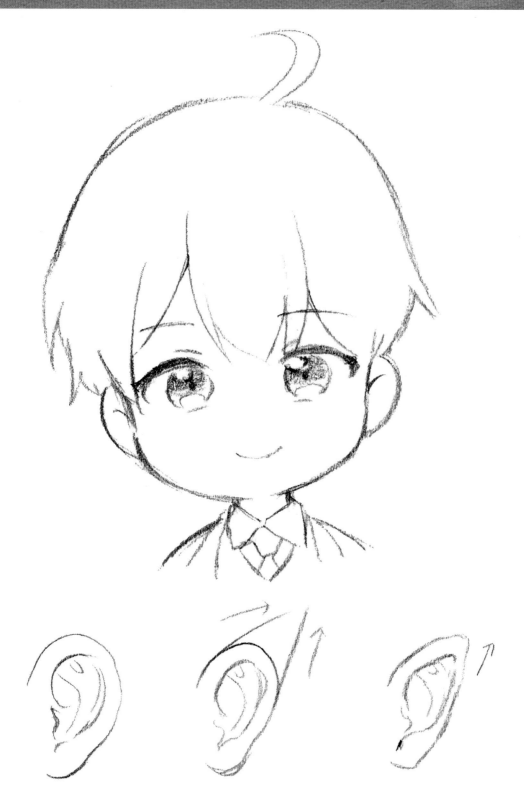

이번에는 요정 귀 형태를 그려볼까? 둥근 귀 모양을 그리고 위쪽으로 뾰족하게 귓바퀴를 이어주면 쉽게 그릴 수 있어.

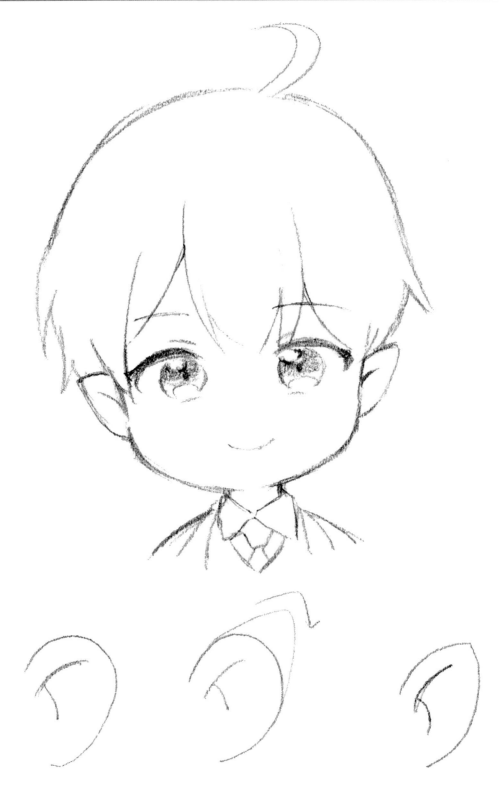

너무 뾰족한 형태의 귀가 부담스럽다면 귓바퀴를 조금 더 둥글게 만들어주면 좋아.

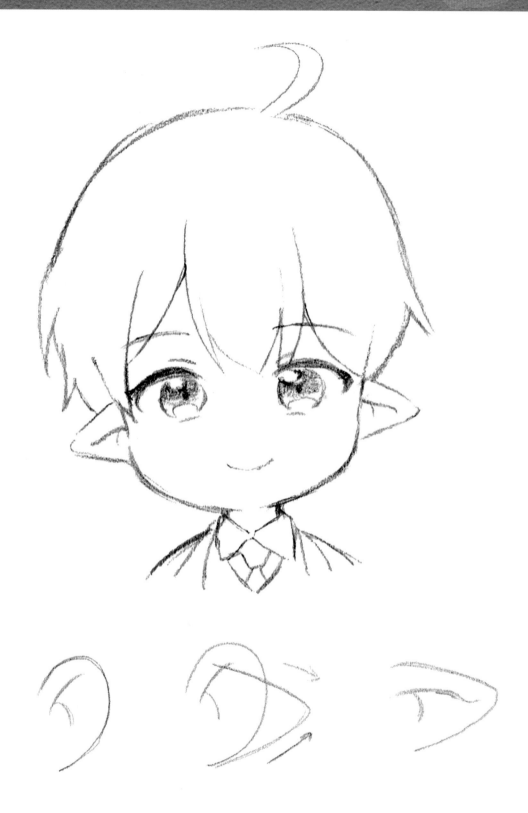

같은 방식을 옆쪽으로 그려 응용하면 옆으로 넓은 형태의 요정 귀도 쉽게 그릴 수 있어!

옆모습의 귀 그리기

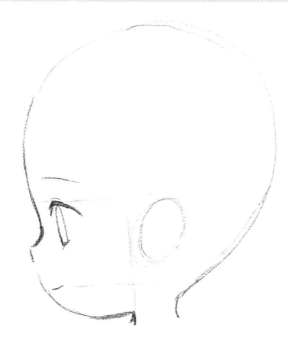

1 이번에는 측면의 귀를 그리는 방법을 알아보자. 귀와 코 사이에 귀의 형태를 잡아볼까?

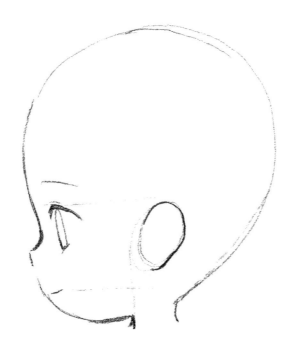

2 귀의 형태에 맞게 귓바퀴를 그려 넣어주자.

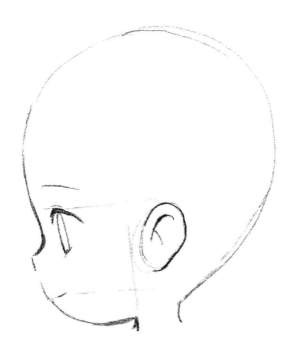

3 귀의 안쪽도 간략하게 묘사해주자! 너무 자세하게 묘사하지 않아도 좋아.

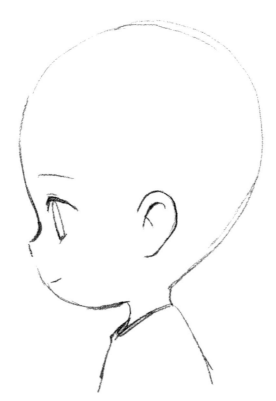

4 측면의 귀 그리기 완성! 기본 원리만 알고 있다면 어렵지 않게 그릴 수 있어.

캐릭터의 표정을 그려보자!

씩씩한 표정 그리기

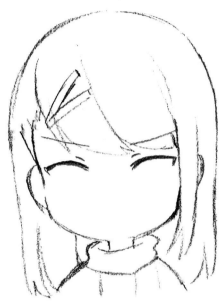

① 위쪽으로 날렵한 눈매의 캐릭터를 그려보자! 우선 눈꼬리의 기본 형태를 잡아야겠지?

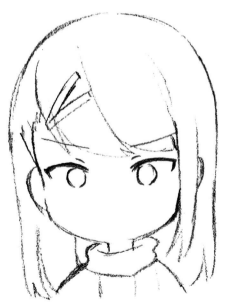

② 안구의 둥근 모양대로 눈동자를 그려주자.

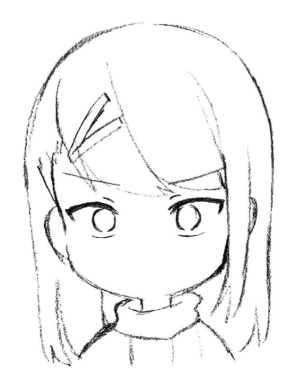

3 씩씩한 이미지로 그려볼까? 아래 속눈썹과 눈동자 사이에 약간 거리를 두고 그려주자!

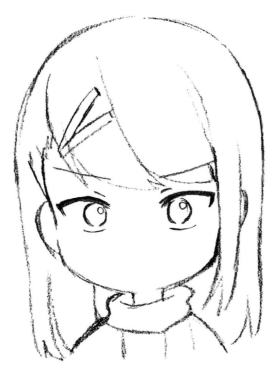

4 하이라이트를 한쪽 방향으로 넣어서 초롱초롱한 눈동자를 만들었어.

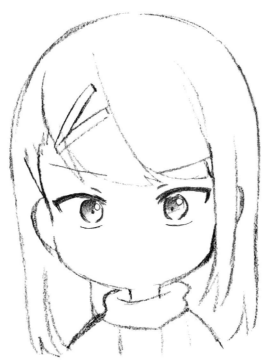

5 이제 그라데이션을 활용해서 홍채를 꾸며주고 동공을 그려 넣으면 돼.

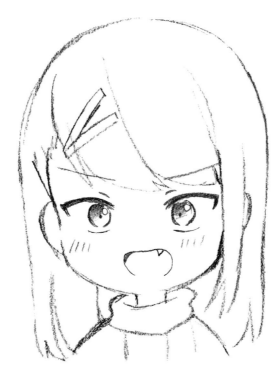

6 홍조를 빗금으로 귀엽게 표현하고 입모양까지 그려넣으면 완성이야!

부드러운 표정 그리기

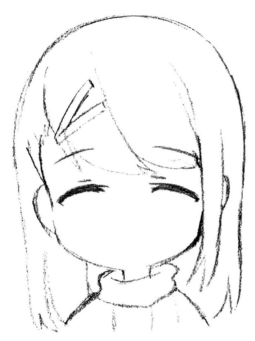

1 부드러운 인상의 캐릭터를 그려볼까? 먼저 눈꼬리가 아래쪽을 향하도록 곡선을 사용해서 그려 넣었어.

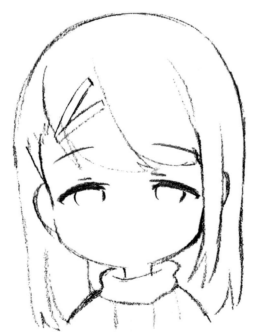

2 눈꼬리의 모양에 맞게 눈동자도 옆으로 넓은 타원으로 그려 넣자.

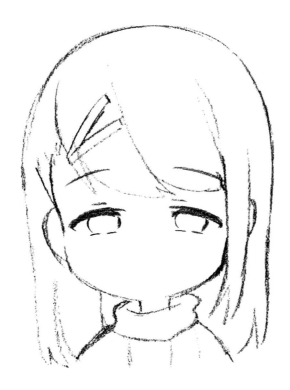

③ 캐릭터의 부드러운 인상을 고려해서 아래 속눈썹도 살짝 휘어진 형태로 그렸어.

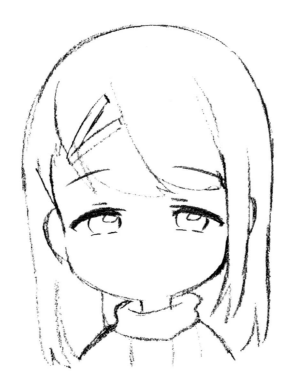

④ 부드러운 인상을 표현하고 싶을 때는 하이라이트를 크게 넣거나 넓게 그리면 좋아!

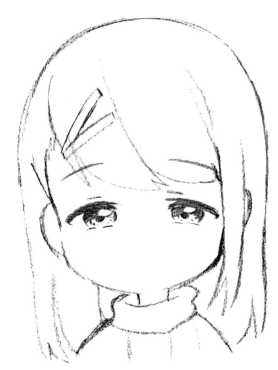

5 그라데이션을 이용해서 캐릭터의 눈동자에 생기를 넣어주었어.

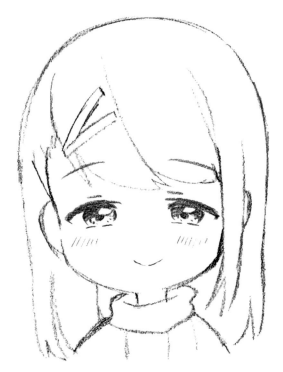

6 홍조와 입 모양을 그려넣어주면 완성! 눈꼬리의 모양에 따라 캐릭터의 인상이 크게 변하지?

무뚝뚝한 표정 그리기

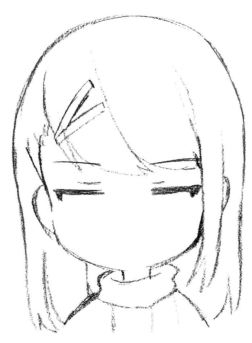

1 이번에는 무뚝뚝한 표정의 시크한 인상을 가진 캐릭터를 그려보자! 눈꼬리는 직선으로 그려줬어.

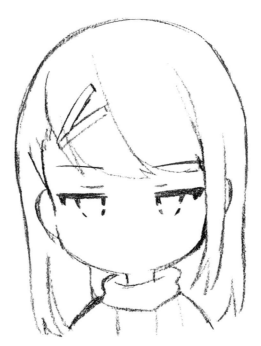

2 동공의 모양도 반쯤 감은 눈에 맞게 사각형을 닮은 모양으로 그리면 돼.

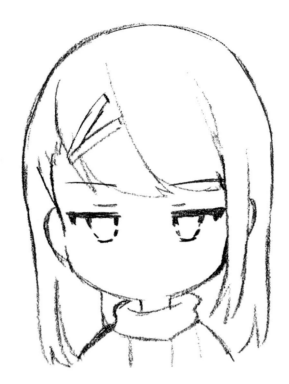

③ 아래 속눈썹은 눈동자와 딱 맞도록 그려주자.

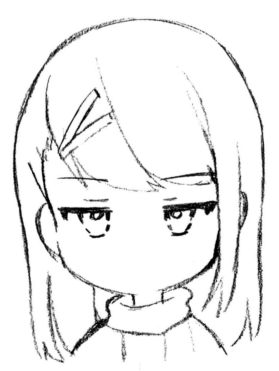

④ 눈동자의 하이라이트는 위쪽에 좁게 배치해서 시선이 모일 수 있도록 그렸어.

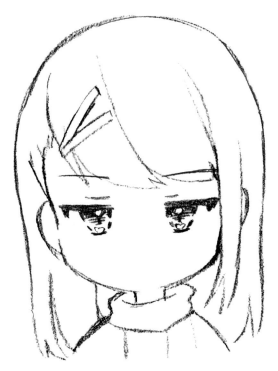

5 그라데이션을 활용해서 동공과 홍채의 모양을 꾸며주자! 캐릭터의 인상이 무서워지는 걸 방지하기 위해서 눈동자의 아래쪽에 하이라이트를 추가해서 그렸어.

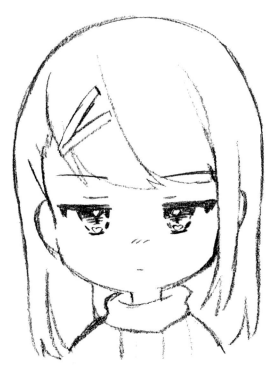

6 입술은 작게, 홍조는 가운데로 모아서 무뚝뚝한 표정의 캐릭터를 완성했어

발랄한 표정 그리기

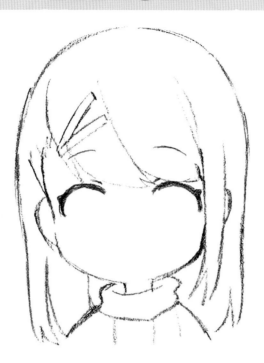

1 이번에는 발랄한 인상의 캐릭터를 그려볼까? 눈꼬리는 둥글게, 눈동자는 크게 그려주자.

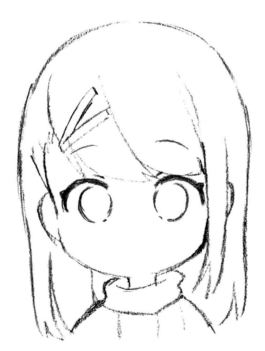

2 그 다음 동글동글한 눈동자를 그려줬어. 하이라이트가 들어갈 부분을 고려해서 눈동자의 윗부분은 비워둔 상태로 마무리했어.

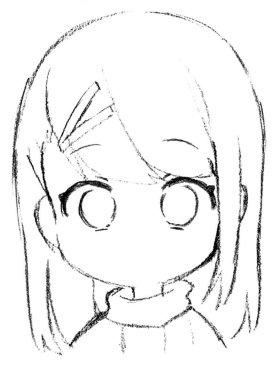

③ 아래 속눈썹도 눈동자에 가깝게 붙여 그려주자. 캐릭터의 발랄한 인상을 강조할 수 있어.

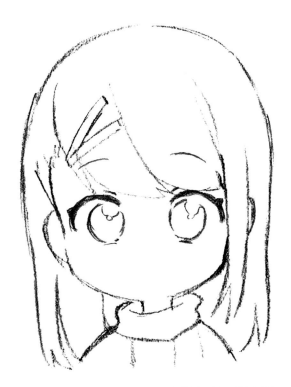

④ 밝은 인상을 그릴 때에는 하이라이트를 크게 활용하는게 좋아!

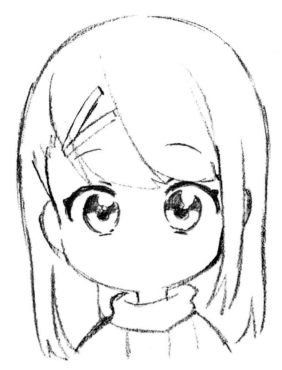

5 그라데이션을 활용해서 눈동자 안쪽을 꾸며주고, 눈 아래부분에 밝은 하이라이트를 남겨뒀어. 캐릭터의 눈에 더 반짝반짝한 느낌을 줄 수 있어!

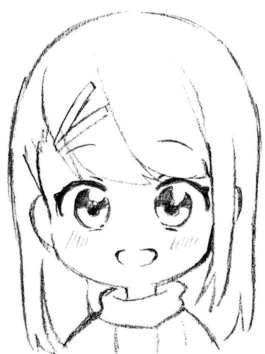

6 홍조와 웃는 입매를 넣어주면 완성이야!

캐릭터를 그려보자!

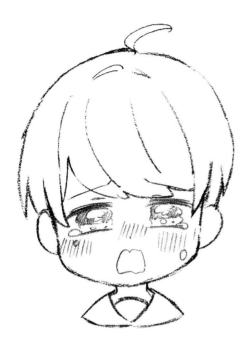
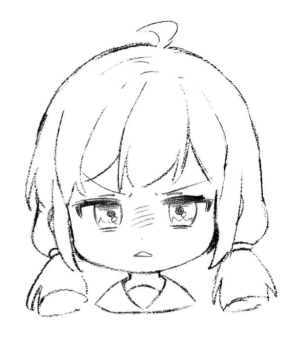
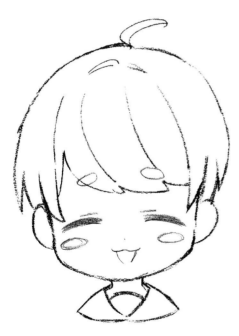

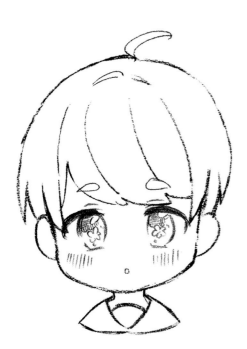
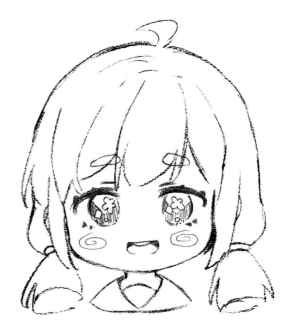

직접 캐릭터의 이목구비를 그려보자!

ILLUST MAKER
NEOACADEMY ILLUST TUTORIAL BOOK SERIES

PART. 2

스타일링! 머리 없는 마을

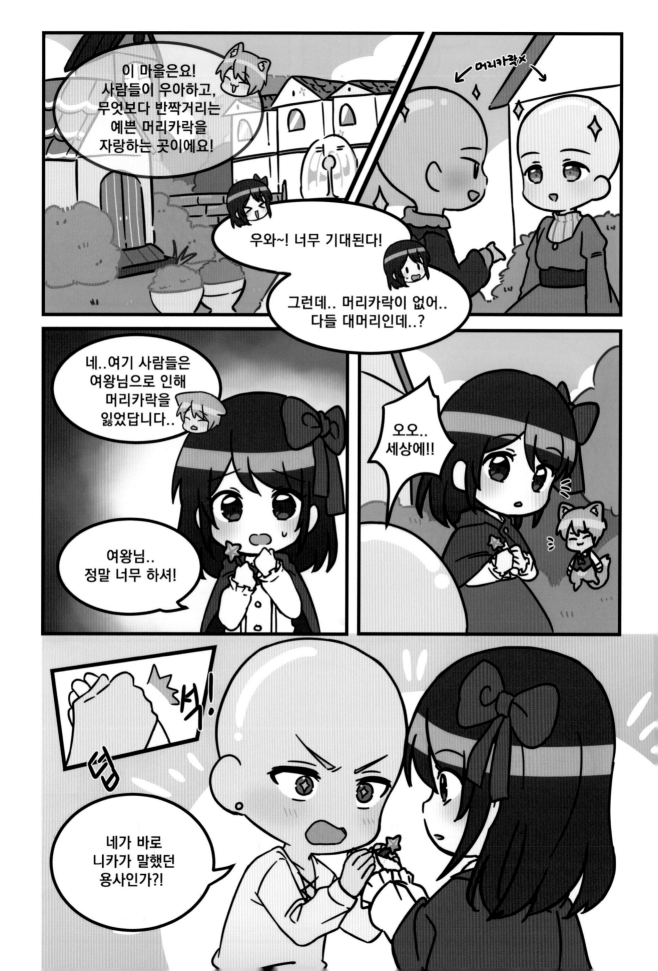

우아아앗!!!

퍽!

까야아아~

갑자기 손을 잡아서
미안하다.
너무 반가운 마음에 그만...

얼...

난 셀레우스라고
한다.

보다시피 이 마을 사람들은
전부 대머리다...

여왕님에게
우리들의 예쁜 머리카락을
빼앗기고 말았지.

내어려~~!

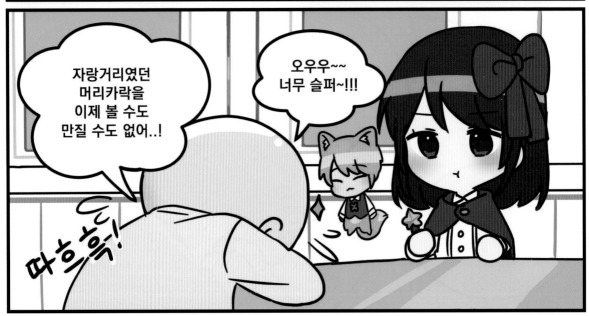

자랑거리였던
머리카락을
이제 볼 수도
만질 수도 없어..!

오우우~~
너무 슬퍼~!!!

따흐흑!

부탁이다. 제발 우리를 도와줘!!

.....

알겠어요. 제가 도와드릴게요.

오오오!!

대신, 내가 보답으로 좋은 정보를 알려주겠다!

좋은 정보? 그게 뭔데요?

일단 머리부터★

하핫~

.....

찡긋!

캐릭터의 머리카락을 그려보자

작품 공유

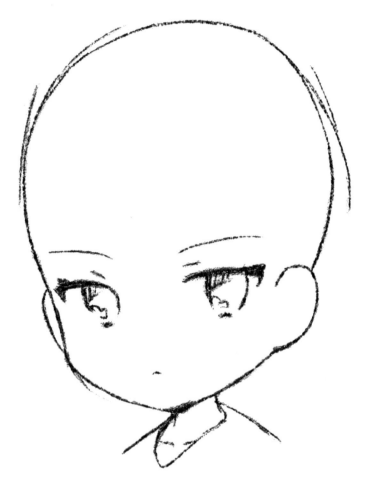

어떤 머리카락을 가지고 싶어?

이 몸에게 어울리만한 예쁜 머리카락이면 좋겠군!

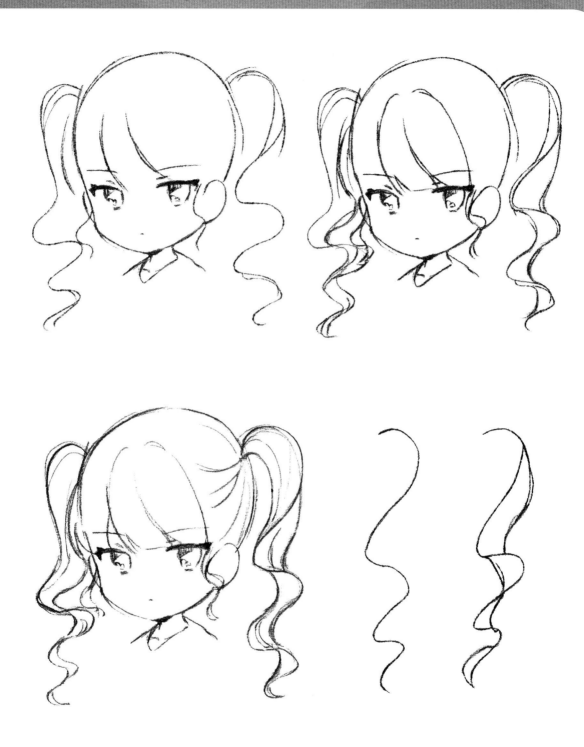

 머리카락은 캐릭터의 개성을 완성할 수 있는 가장 중요한 매력 포인트라고 할 수 있어. 다양한 헤어스타일로 캐릭터를 그려보자!

정면 캐릭터의 머리카락 그리기

작품 공유

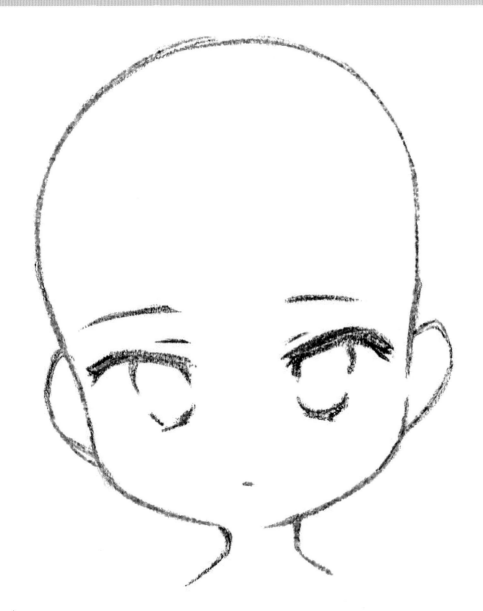

먼저 머리카락을 그리는 순서부터 알아볼까?

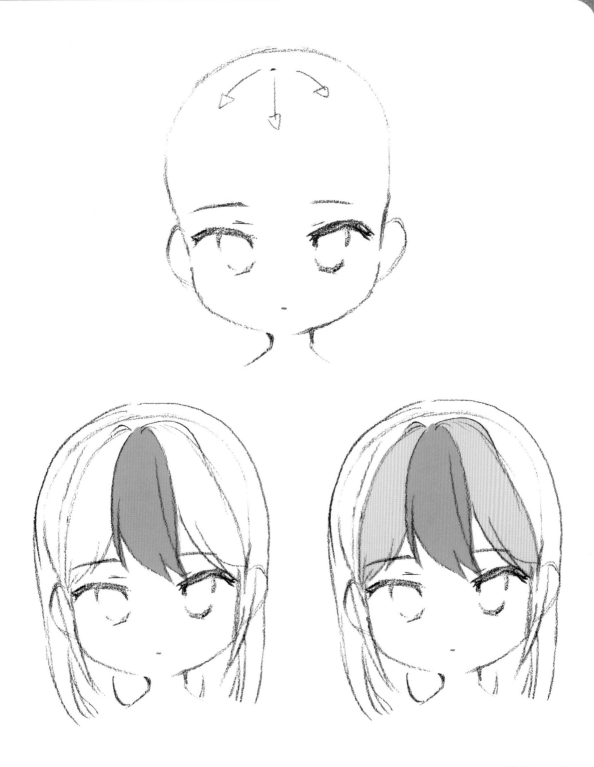

정수리에서부터 자연스럽게 곡선을 그리며 아래쪽으로 선을 그어주자. 이때 앞머리 형태를 잡아
주면 좋아.

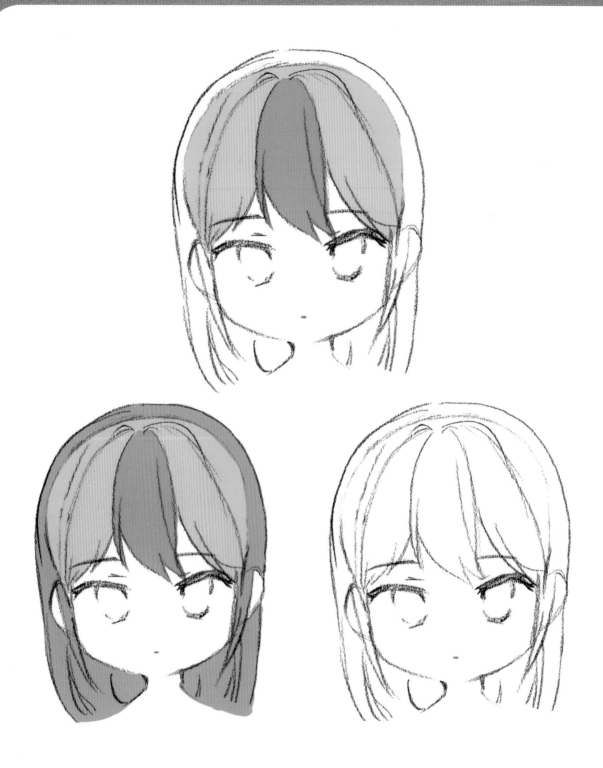

그 다음 뒷머리와 옆머리를 연결해주는 영역을 그려주고, 그 뒤에 뒷머리 영역을 이어주면 자연스러운 머리카락을 그릴 수 있어!

옆모습의 머리카락 그리기

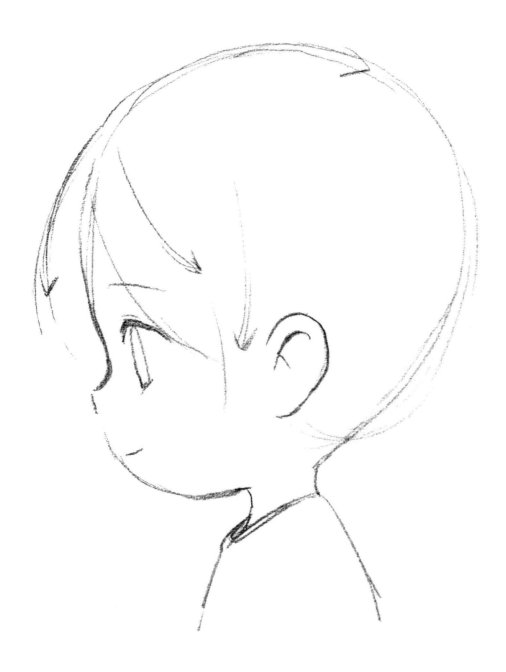

(1) 이번에는 측면에서의 머리카락을 그려볼까? 두상의 형태에 맞춰 곡선을 활용해 머리카락의 큰 틀을 잡아주자!

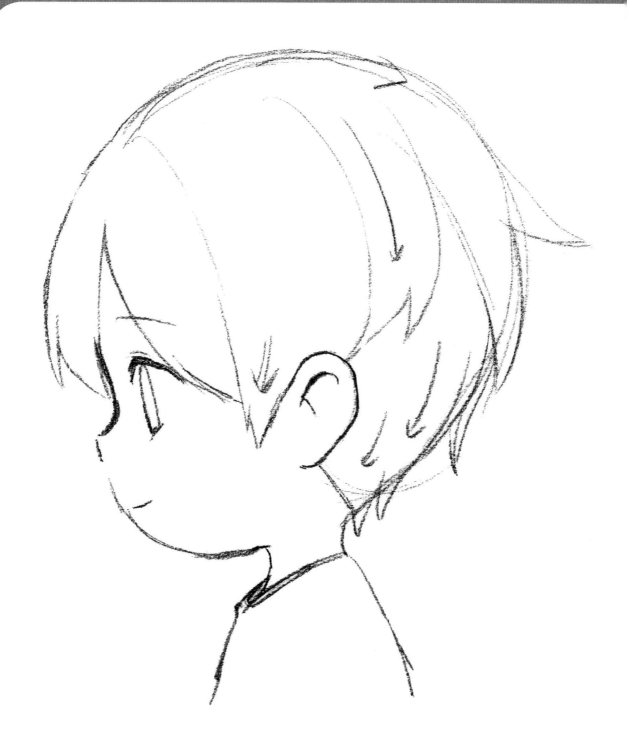

2 머리카락의 흐름을 따라 큰 덩어리를 나누어 삐친 형태를 잡아주면 돼.

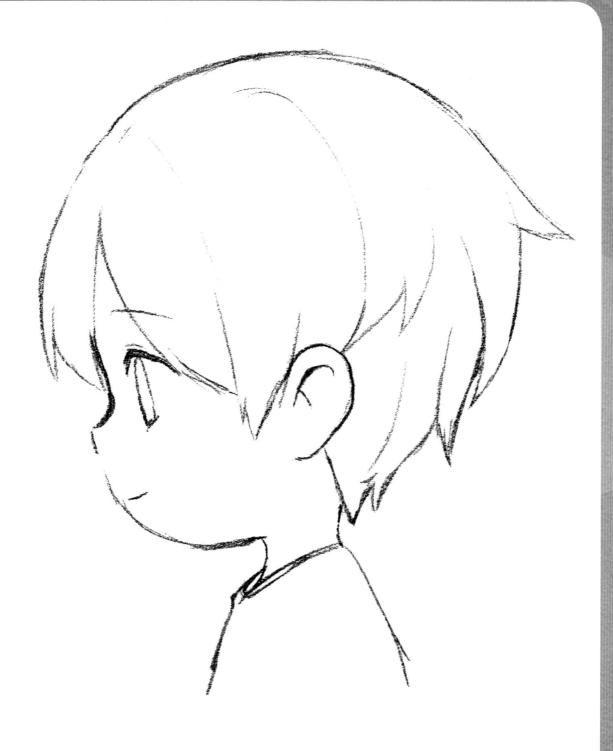

3 마지막으로 잔선을 지워주면 완성! 어렵지 않게 따라할 수 있겠지?

다양한 머리카락 그리기

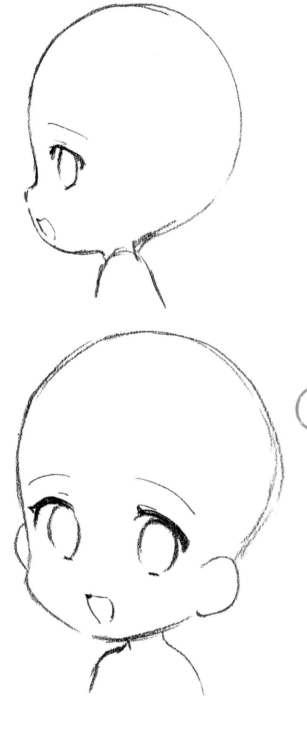

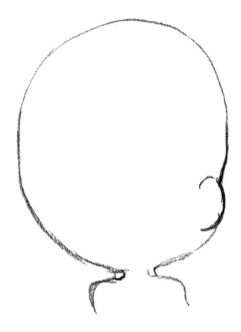

① 머리카락을 그릴 때는 두상의 전체 형태를 고려해야 돼. 앞쪽에서 보일 때와 옆, 뒤쪽에서 보이는 머리카락의 형태가 어떻게 다른지 그 모양을 생각하면서 그려주자.

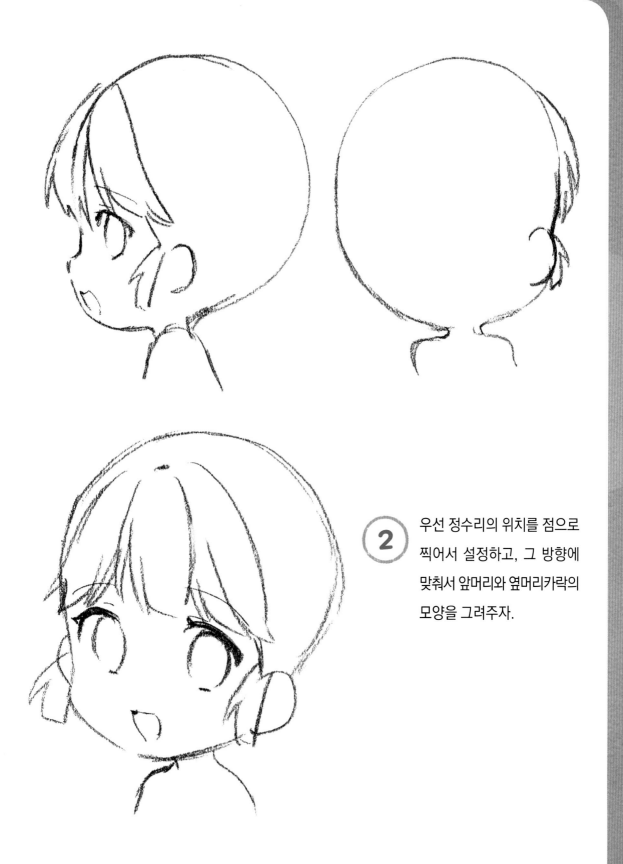

② 우선 정수리의 위치를 점으로 찍어서 설정하고, 그 방향에 맞춰서 앞머리와 옆머리카락의 모양을 그려주자.

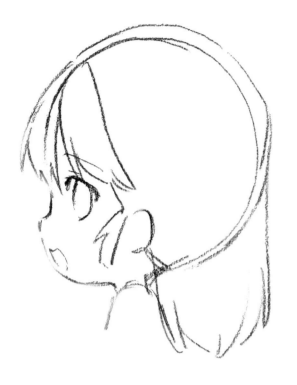

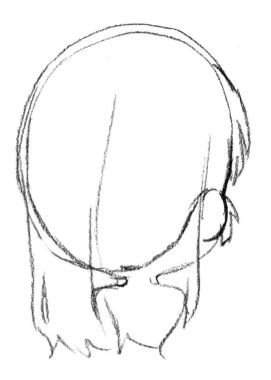

③ 머리카락이 정수리 방향에서 자연스럽고 둥근 모양으로 내려올 수 있도록 두상에서 어느 정도 부피감을 주면서 그려 주자.

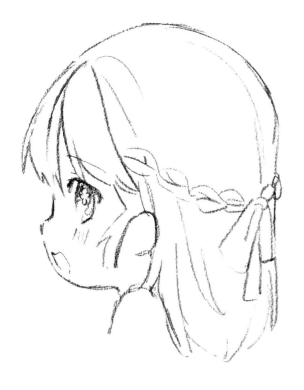

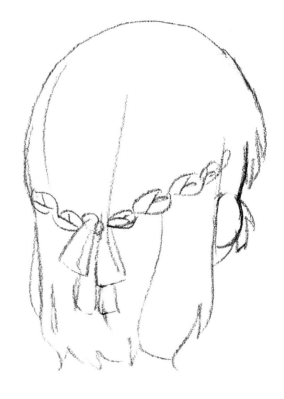

④ 머리 모양을 각각 앞, 옆, 뒤에서 보이는 형태로 나누어봤어. 이렇게 그림을 그리니 각각 보이는 면적을 쉽게 파악할 수 있지?

다양한 헤어 스타일 그리기

롱 헤어 그리기

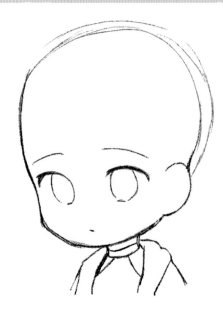

① 이번에는 조금 더 다양한 스타일의 머리카락을 그려보자.

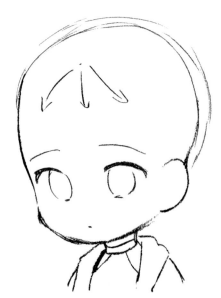

② 우선 머리카락의 큰 덩어리부터 나눠보자. 앞 머리카락의 흐름과 방향을 적절하게 나누어야 자연스러운 머리카락을 그릴 수 있어.

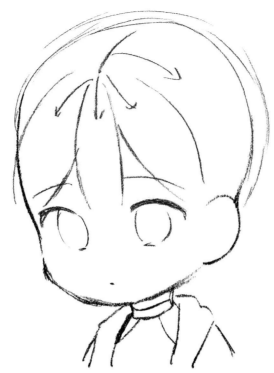

3 머리카락을 나눈 방향에 맞게 앞 머리카락을 세 덩어리로 나누어 큰 틀을 잡아주자.

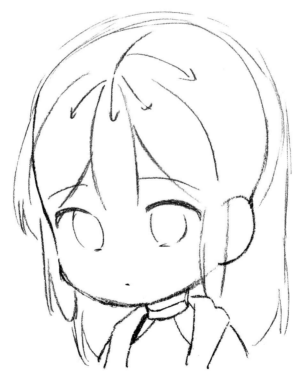

4 그 다음 옆머리카락과 뒷머리카락의 대략적인 위치를 잡아주면 돼.

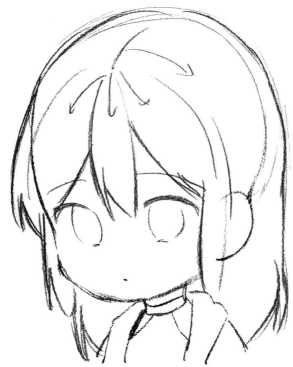

5 잔선을 정리하기 전 머리카락의 선을 두껍게 덧그려주자.

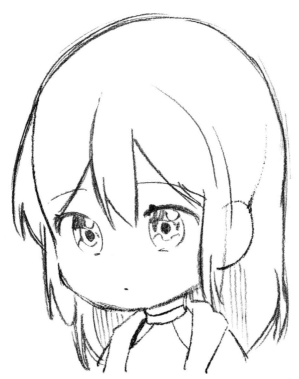

6 마지막으로 잔선을 깔끔하게 정리해주고 머리카락 안쪽에 빗금을 그려주면 완성!

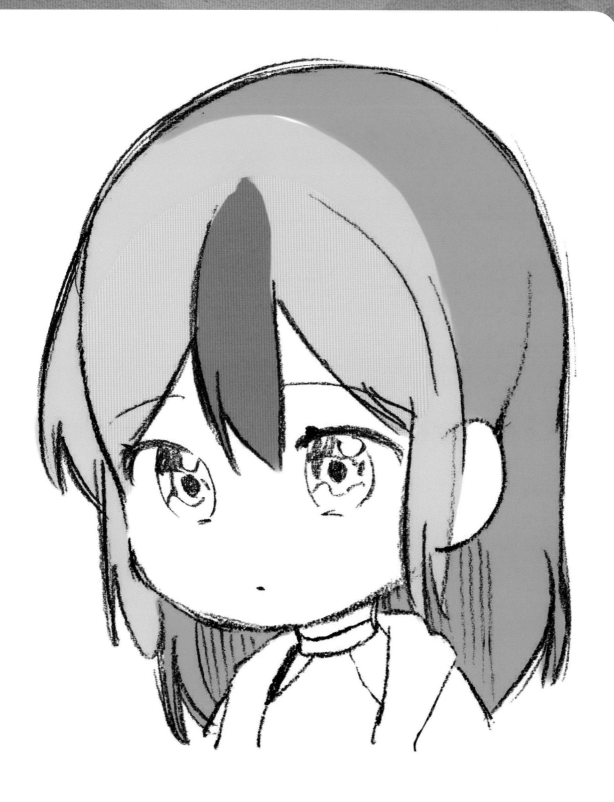

⑦ 머리카락의 영역이 어떻게 나누어져 있는지 자세히 살펴볼까?

단발 그리기

1 이번에는 단발머리를 그려볼까? 두상과 머리카락 사이의 부피를 생각해서 기준선을 그려주자.

2 앞머리를 나누는 방향의 기준선을 먼저 잡아주자. 왼쪽 가르마의 캐릭터를 그려볼까?

③ 가르마를 그리고 옆머리와 이어지는 앞머리까지 구분해줬어.

④ 그 다음 단발 머리카락을 그려주자. 앞머리와 옆머리가 자연스럽게 이어지도록 배치했어.

5 잔선을 정리하기 전 머리카락의 선을 두껍게 덧그려주자.

6 머리카락의 방향을 나눈 화살표와 잔선을 깨끗하게 지워주면 완성이야!

 머리카락의 영역이 어떻게 나뉘었는지 확인해보자.

스포츠 머리 그리기

1 이번에는 짧은 머리카락을 그려보자. 뾰족하게 뻗은 머리카락을 그릴거야.

2 가르마의 위치는 오른쪽에 두고, 머리카락의 흐름은 크게 세 갈래로 그려보자.

3 머리카락이 뾰족하게 휘어지는 모양을 그려주자. 바나나의 모양을 그린다고 생각하면 쉬워.

4 자연스러운 머리카락 모양을 위해서 여러 방향으로 뻗치는 머리카락을 그려줬어.

5 두상의 둥근 형태를 고려해서 머리카락을 채워나가면 쉬워.

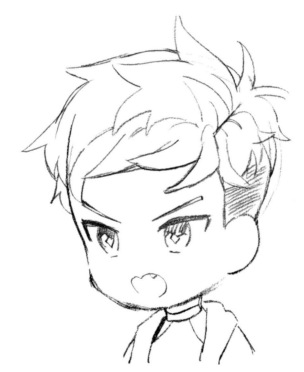

6 뻗친 머리를 그리는 건 긴 머리카락이나 단발 머리카락을 그리는 것보다 어렵지만,
머리카락의 파츠별 비중을 생각하면 어렵지 않게 그릴 수 있어.

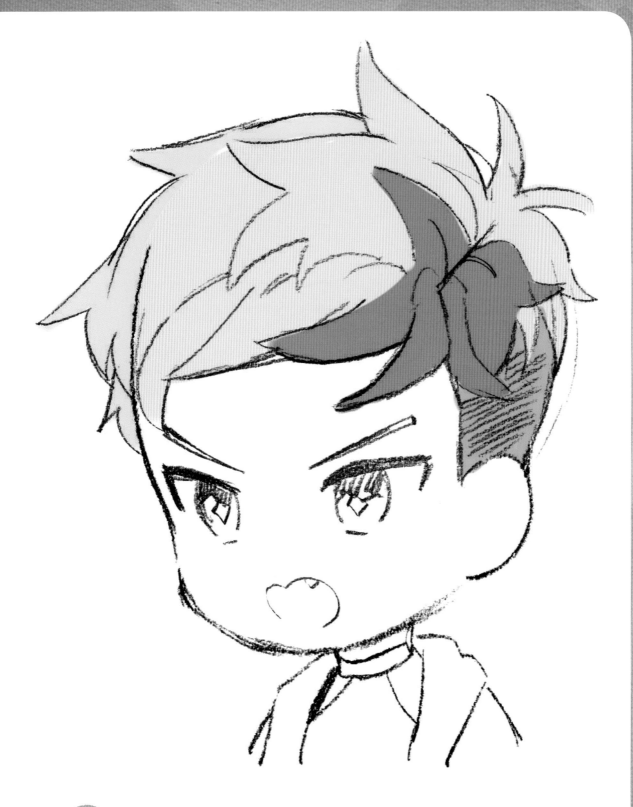

7 머리카락의 영역이 어떻게 나뉘었는지 확인해보자.

반묶음 머리 그리기

1 이번에는 반묶음 머리를 그려보자.

2 앞머리가 자연스럽게 반으로 갈라질 수 있도록 기준점을 잡아주자.

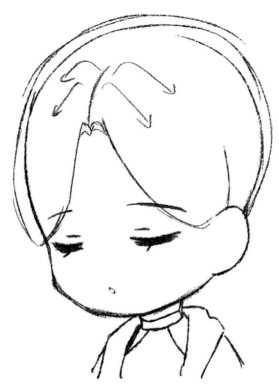

3 그 다음 앞머리의 가르마를 고려해서 머리카락의 흐름을 정해주면 돼.

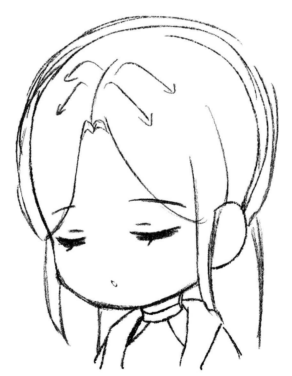

4 귀 아래로 내려오는 머리카락을 자연스럽게 그려주고, 뒷머리와 연결해주자.

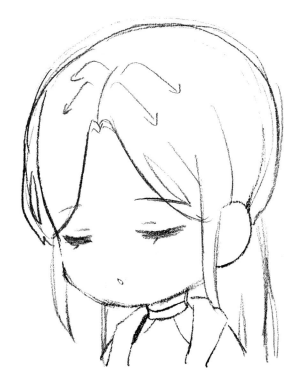

5 갈라진 앞 머리카락에 자연스럽게 흘러내린 묘사를 넣어주면 그림의 퀄리티를 더 높여
줄 수 있어.

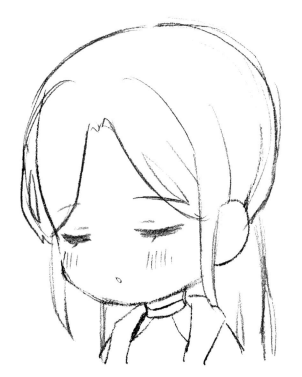

6 가르마가 있는 앞머리 스타일의 반묶음 머리도 어렵지 않게 완성할 수 있어!

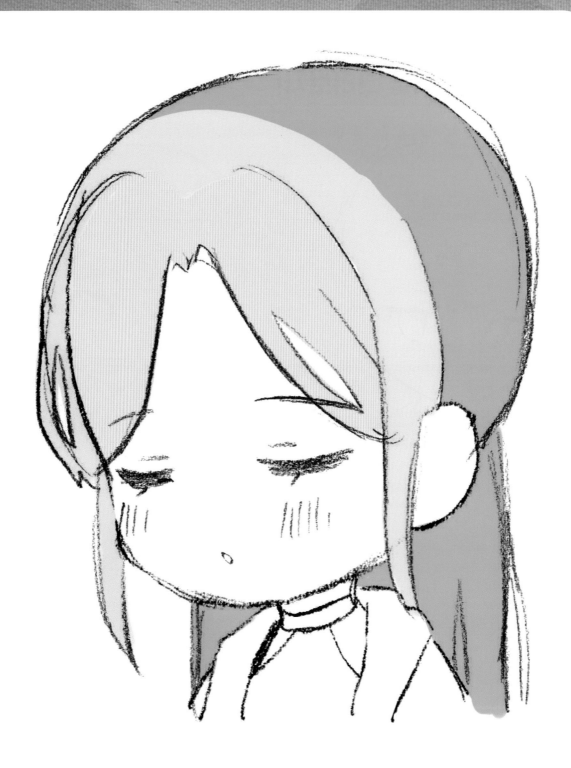

 머리카락의 영역이 어떻게 나뉘었는지 확인해보자.

직접 머리카락을 그려보자!

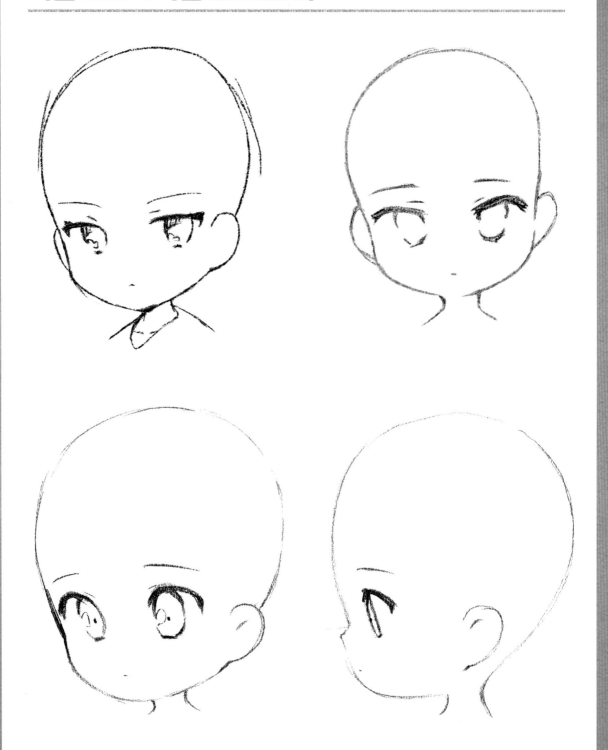

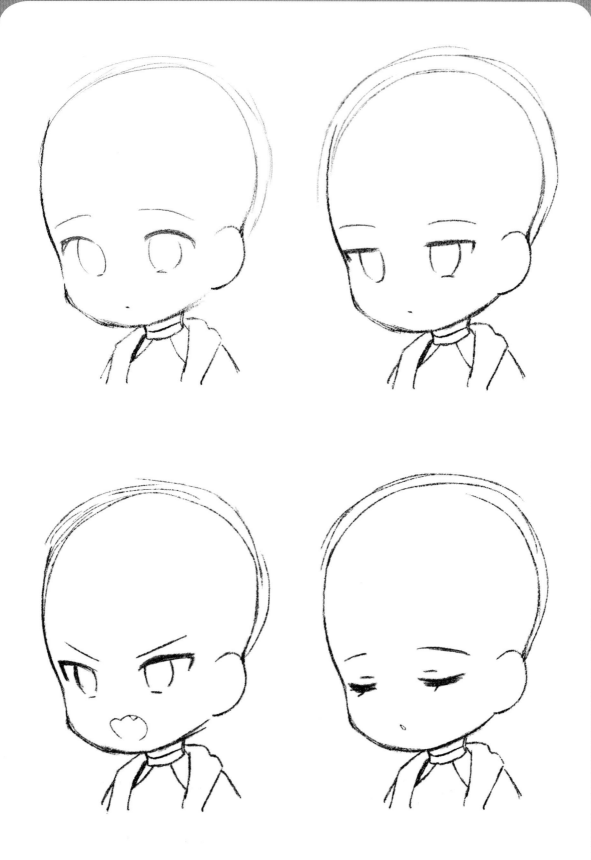

ILLUST MAKER

NEOACADEMY ILLUST TUTORIAL BOOK SERIES

PART. 3

드레스업!
디자인
연습하기

하~그래, 이거야 이거!

머리카락이 생기니 다시 태어난 기분이야 하하하!

자, 이제 말씀했던 정보를 알려주세요!

오!

내가 우연히 들은건데...

지금 여왕님의 성에서 옷 디자인 대회가 열린다고 하더군.

여왕님의 옷 디자인 대회?

네. 네오랜드 여왕님은 옷을 너무나 사랑하는 사람이에요.

근데, 옷을 찾는 중 자신의 마음에 드는 옷이 없다며 저희에게 저주를 내렸어요.

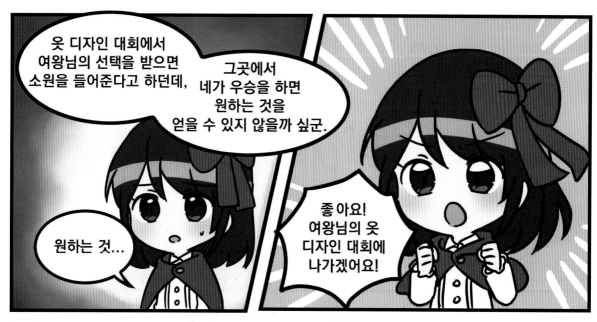

옷 디자인 대회에서 여왕님의 선택을 받으면 소원을 들어준다고 하던데,

그곳에서 네가 우승을 하면 원하는 것을 얻을 수 있지 않을까 싶군.

원하는 것...

좋아요! 여왕님의 옷 디자인 대회에 나가겠어요!

그래, 열정이 가득한 소녀여. 길을 떠나거라!

...

...

무엇이든 그려낼 수 있다고 했지?

다양한 포즈와 옷주름을 알아보자

작품 공유

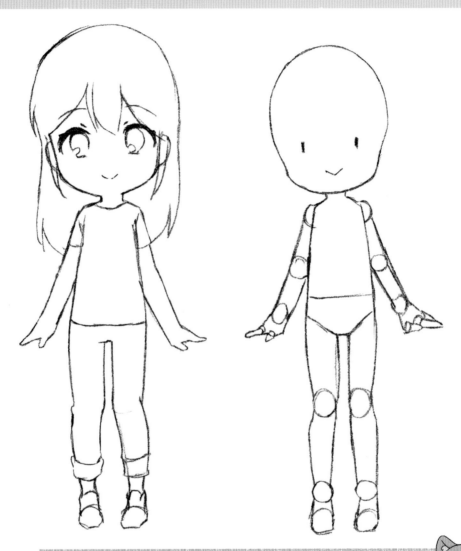

옷을 디자인을 하려면 무엇부터 시작하는 것이 좋을까요?

지금부터 내가 그 과정을 차근차근 알려줄게!

옷주름 알아보기

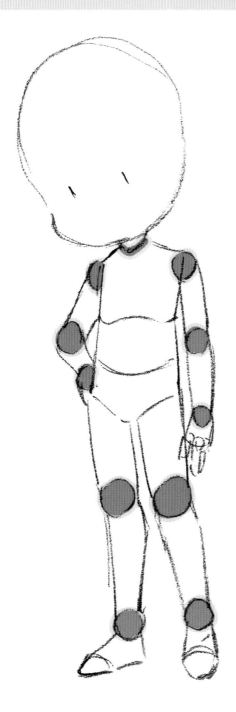

옷주름을 자연스럽게 그리려면 먼저 옷주름이 생기는 원인인 인체의 비율과 관절의 위치를
파악해야 돼. 데포르메에 따라 키와 이목구비는 달라질 수 있지만, 관절의 위치는 달라지지 않아!

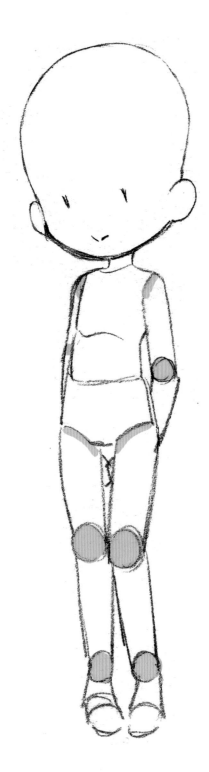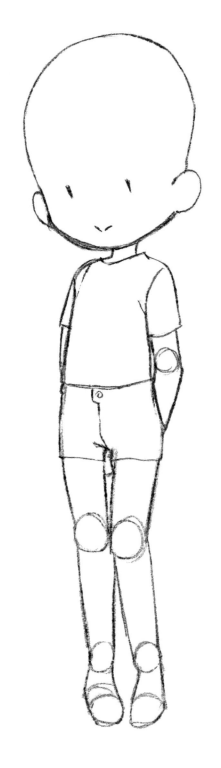

이처럼 관절의 위치를 고려하면 더 쉽게 포즈를 잡고 옷주름을 그릴 수 있어. 관절이 위치하는 곳에 재봉선과 옷주름이 생긴다고 생각하면 되겠지?

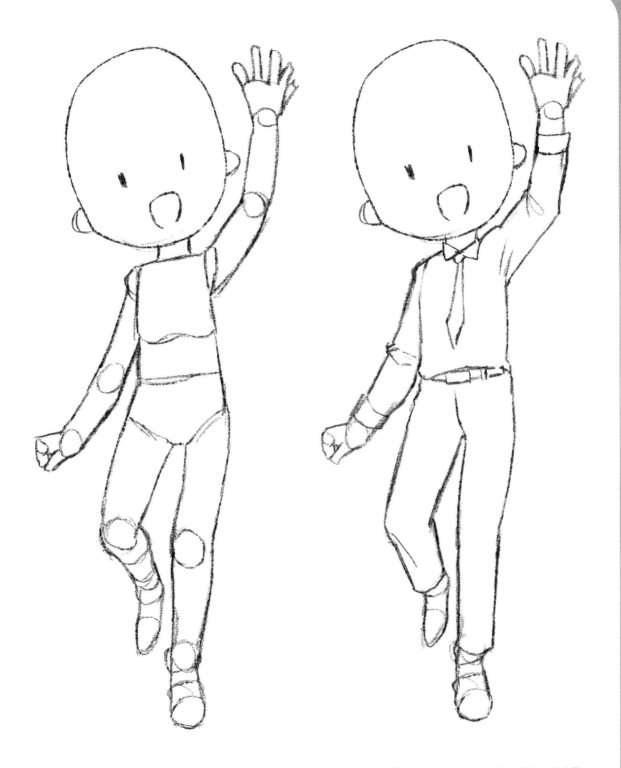

위쪽으로 당겨지는 주름과 아래쪽으로 당겨지는 주름을 자연스럽게 그리면 더 예쁜 그림을 그릴 수 있어!

 옷주름에 대해서 조금 더 자세히 알아볼까?

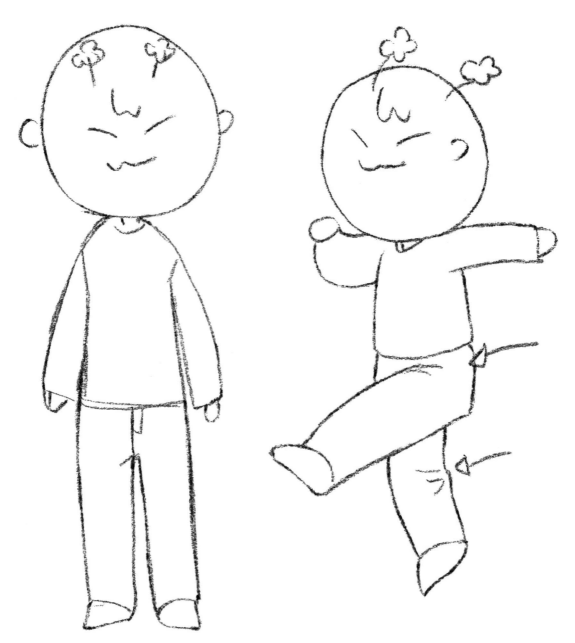

캐릭터로 자세히 살펴볼까? 사람이 아무런 움직임 없이 서있을 때에는 크게 당겨지는 옷주름이 없지만, 걷거나 팔을 들면 신체의 움직임에 따라 옷이 당겨지며 자연스럽게 접히는 주름이 생기게 돼.

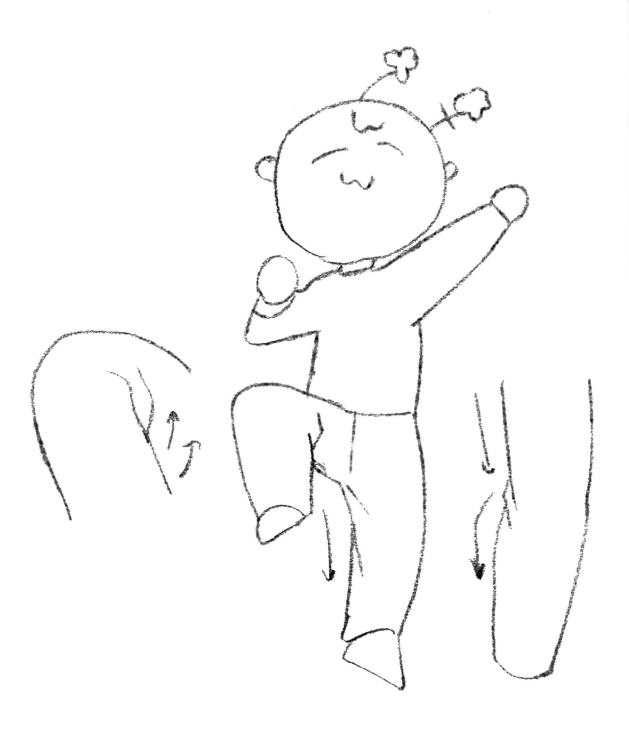

팔을 들거나 무릎을 들어올릴 때에도 당겨지는 주름과 접히는 주름이 생기겠지? 인체의 움직임에 따라 생기는 주름을 상상하고 그려주자.

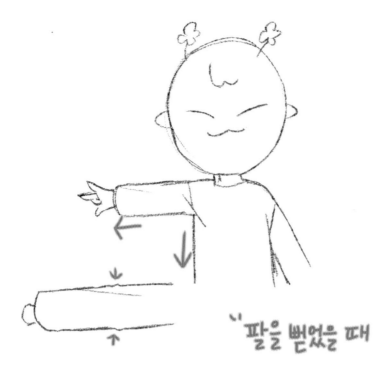

팔을 펼치면 당겨지는 부분이 없기 때문에 큰 주름이 생기지 않아.

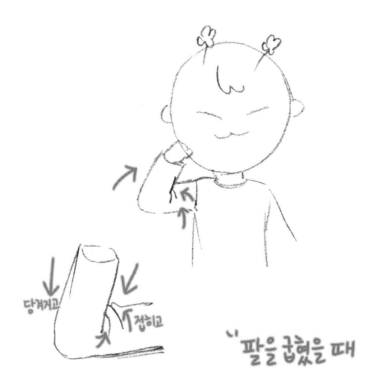

팔을 굽히면 팔꿈치의 관절이 접히며 당겨지고 접히는 주름이 생겨. 이 차이를 알아두면 좋겠지?

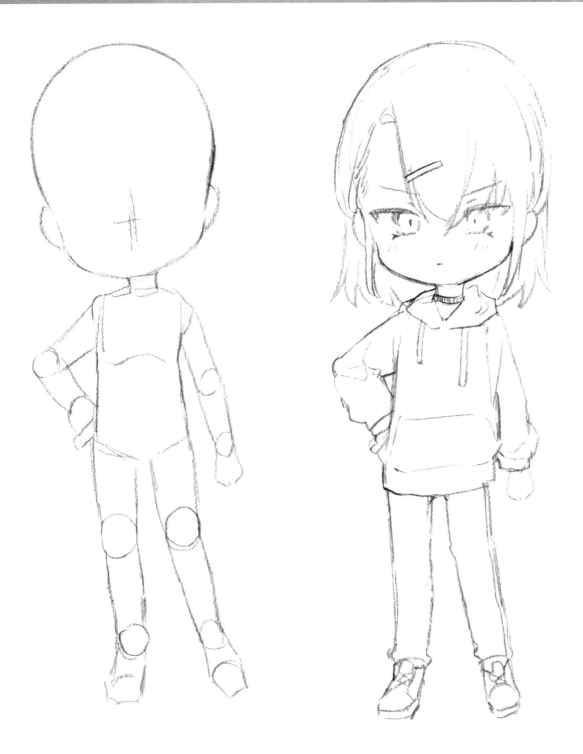

이처럼 인체의 관절을 생각하여 그림을 그리면 자연스럽고 예쁜 그림을 그릴 수 있어.

SD 그림체처럼 데포르메가 많이 들어간 그림체에서는 옷주름을 세밀하게 그리는 것보다 큰 주름만

그리고 나머지는 생략하는 경우가 많아! 큰 옷일수록 옷주름이 크게 진다는 것을 기억하자.

다양한 의상 디자인하기

셔츠와 스웨터

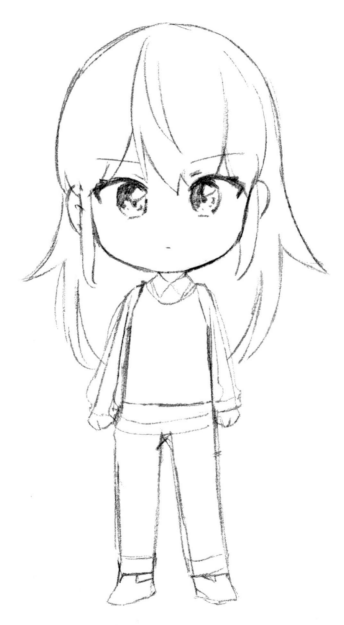

① 셔츠와 간편한 스웨터를 겹쳐 입은 캐릭터를 그려볼까? 우선 셔츠의 깃과 스웨터의 위치를 대략적으로 잡아주자.

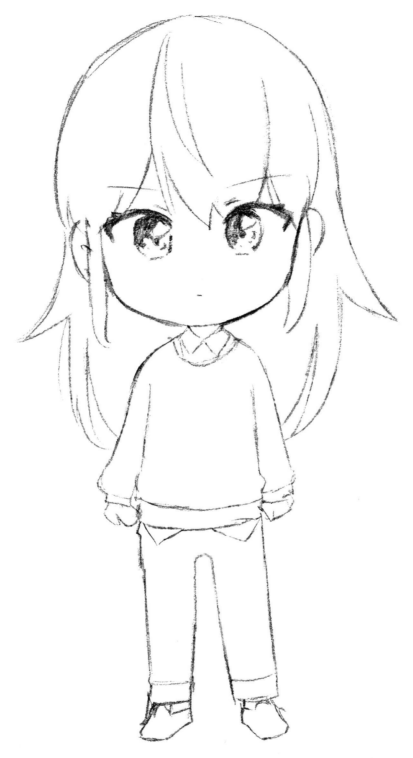

② 그 다음 잔선을 지우고 귀여운 느낌을 내고 싶어서 스웨터 아래로 튀어나온 셔츠의 밑단을 추가로 그려줬어.

③ 마지막으로 잔선을 한 번 더 정리하고 스웨터의 목부분과 어깨에 재봉선을 그려주면 완성이야!

여름 외투와 반바지

① 모자가 달린 외투와 반바지를 입은 캐릭터를 그려보자. 여름 분위기가 느껴지도록 수박 모양 머리핀을 달아주고 신발은 슬리퍼로 그려볼까?

② 기본 형태를 잡기 위해 연하게 그렸던 스케치 선을 정리하고 외투와 반바지의 선을 진하게 덧그려줬어. 의상을 그릴 때 옷의 부피를 생각해서 몸에 너무 딱 붙게 그리지 않도록 주의하자!

③ 마지막으로 외투에 후드끈을 달아주고, 반바지에도 리본끈을 달아줬어.바지 옆면에 줄무늬를 넣어서 심심하지 않게 꾸며준 다음 재봉선과 옷주름을 넣으면 완성! 배경에 간단한 무늬를 넣으면 그림을 더 예쁘게 완성할 수 있어.

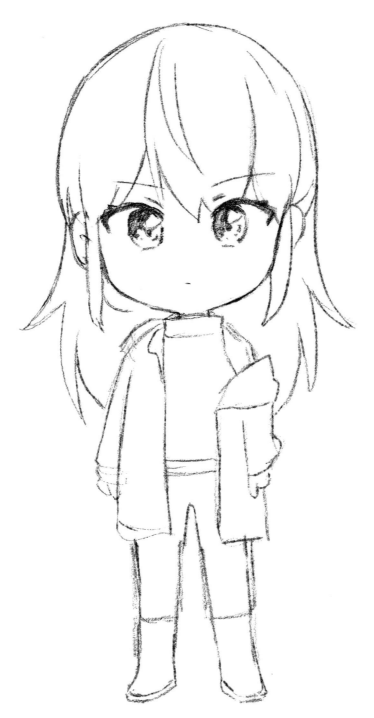

① 이번에는 외투의 한쪽이 살짝 흘러내린 옷을 그려볼까? 반바지로 그려주기로 하고 긴 양말을 신겨보자. 외투의 접히는 부분을 고려해서 기본 형태를 스케치해주면 돼.

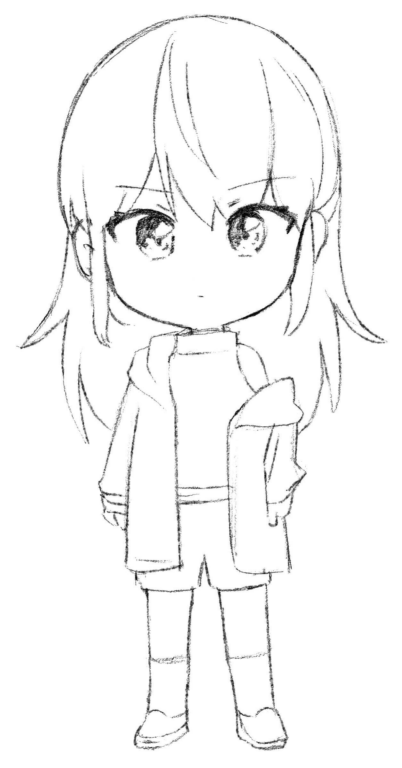

② 스케치한 선을 진하게 덧그려주고, 바지와 신발의 형태를 조금 더 다듬어주자. 외투의 후드 부분을 자연스럽게 연결하고 재봉선과 큰 주름을 넣자.

3 의상의 분위기와 잘 어울리게 캐릭터의 얼굴에 마스크를 추가해서 그려줬어. 외투에
후드끈을 달아주고, 재봉선 라인과 신발의 형태를 조금 더 분명하게 그려주면 완성이야.

가을의 코트

1 조금 더 긴 외투를 그려보자. 외투의 밑부분이 캐릭터의 무릎 근처에 오도록 스케치하자. 어깨에 살짝 걸치고 있는 형태로 그리면 더 멋있을 것 같아! 밑단을 접은 바지를 그리고 싶어서 그 부분도 함께 스케치해줬어.

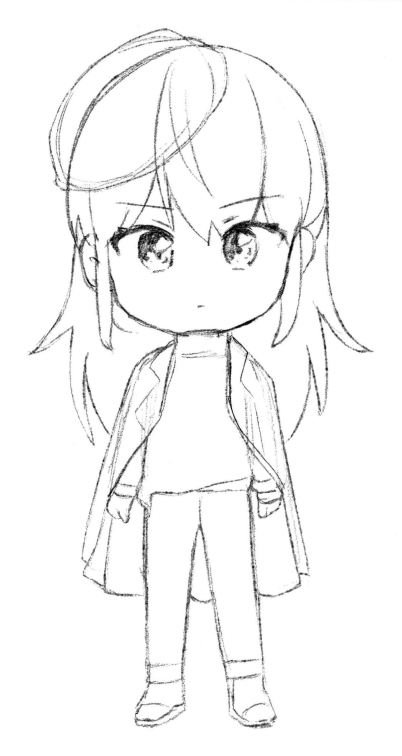

② 어깨에 걸친 외투가 자연스럽게 벌어진 모습을 그려주자. 곡선을 활용해서 아래쪽이 더 많이 벌어진 형태로 선을 그어줬어. 그 선에 맞춰 외투의 카라를 그리고 모자의 기본 형태를 연하게 스케치하자.

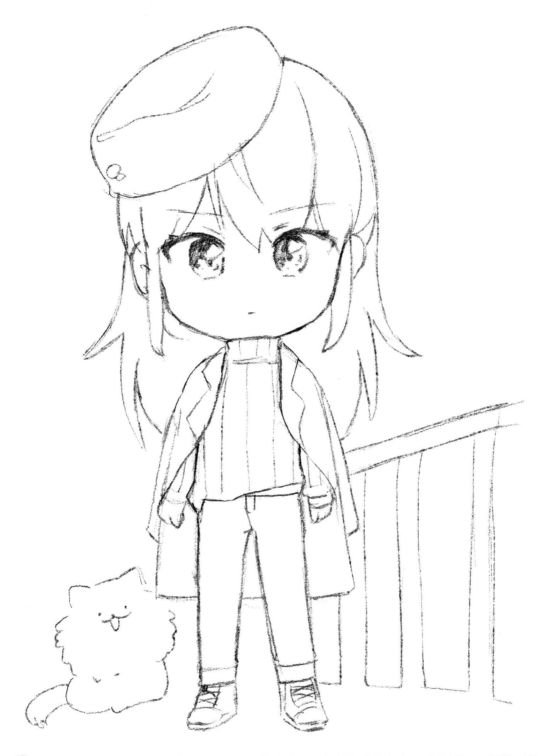

3 스케치한 모양대로 선을 따서 모자를 완성하자. 상의가 허전하게 보이지 않도록 연한 선을 그어 스웨터의 묘사를 넣어주고, 신발까지 그리면 완성! 모두 같은 캐릭터지만, 머리 모양과 옷의 디자인을 어떻게 하느냐에 따라서 느껴지는 분위기가 다르지?

캐릭터 그려보기

목각인형의 스마트폰을 보는 소녀

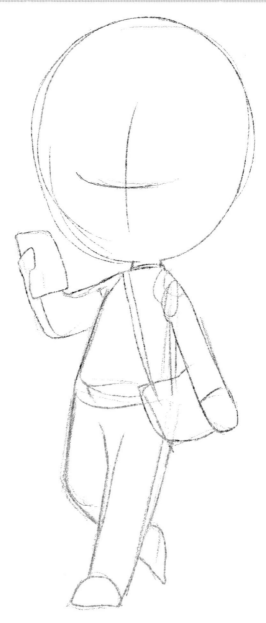

① 이제 조금 더 역동적인 포즈의 캐릭터를 그려볼까? 움직이는 캐릭터를 그릴 때는 옷주름을 포함해서 옷의 형태가 달라질 수 있다는걸 꼭! 기억하자. 우선 캐릭터의 얼굴과 몸 포즈를 스케치해줬어.

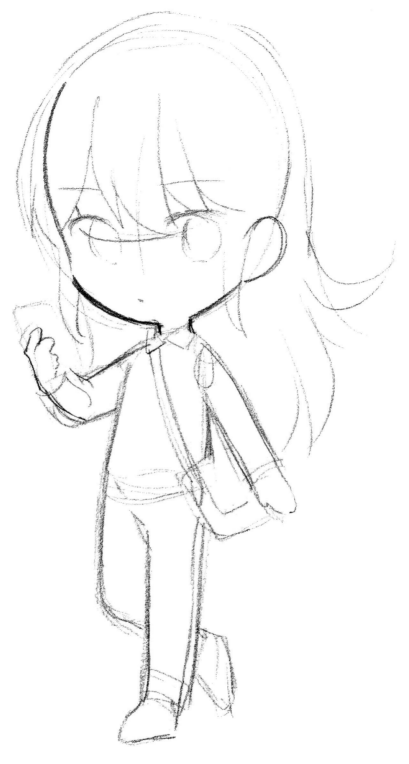

② 그 다음 이목구비 러프를 연하게 진행하고 앞머리와 뒷머리카락의 형태를 스케치하자.
셔츠의 깃을 먼저 그리고 셔츠와 바지의 러프를 그려주자.

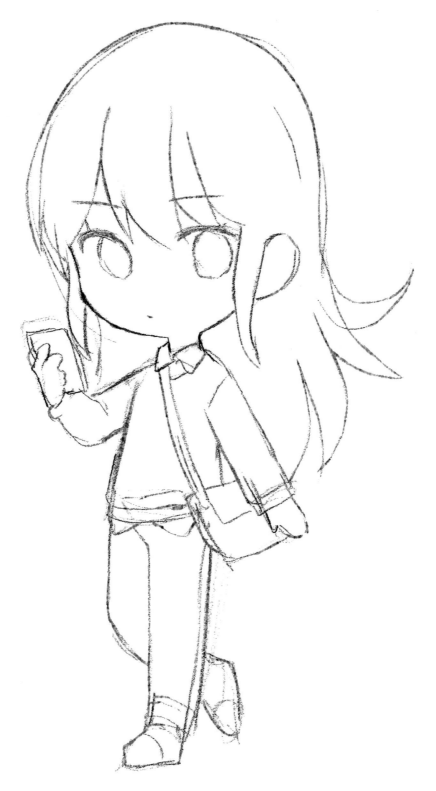

③ 진행한 스케치 선과 러프 선을 정리하고 선을 조금 더 두껍게 덧그려줬어. 휴대폰의 크기도 캐릭터의 손 크기에 맞게 작게 수정해주고 얼굴의 십자선도 지워주자.

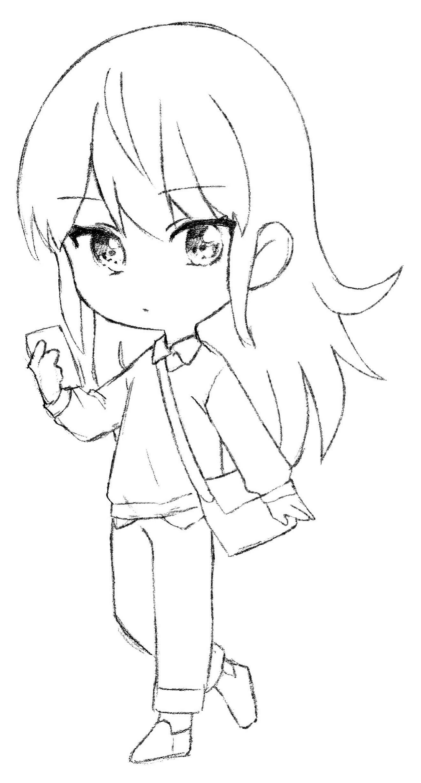

④ 필요 없는 잔선들을 모두 깔끔하게 지워주고 캐릭터의 눈동자를 채워줬어. 상의에 당겨지는 주름을 연하게 넣고 팔이 접히면서 생기는 주름도 그려주자.

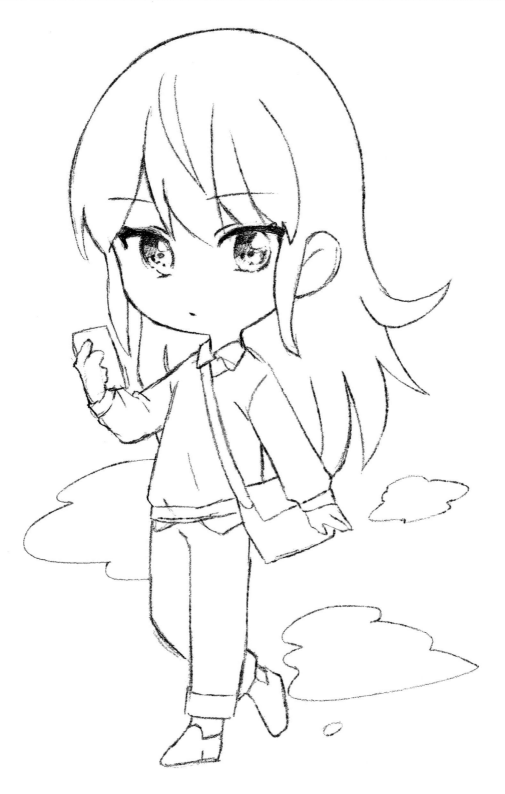

5 배경에 간단한 꾸미기 요소를 넣어주고 지저분하게 보이는 연한 선들을 마저 깔끔하게
정리해주면 완성이야.

목각 인형의 코코아 마녀 의상

① 앉아있는 캐릭터에게도 옷을 입혀볼까? 의자에 앉아있는 모습을 그리기 위해서 대략적인 스케치와 러프를 진행했어. 머그컵을 쥔 손으로 그려보자.

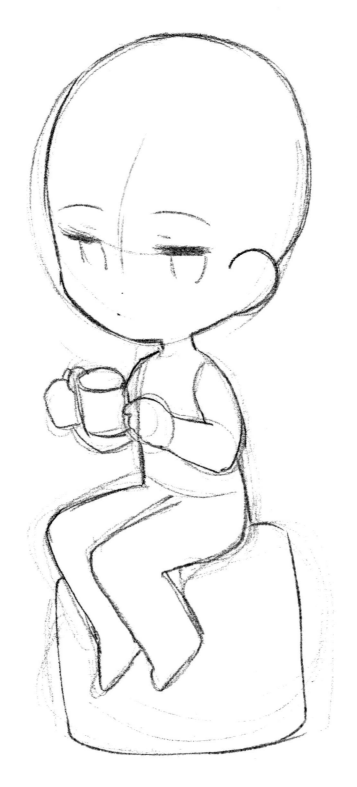

② 얼굴의 십자선 위에 캐릭터의 이목구비를 간단하게 스케치해주고, 몸의 외곽 선들을
진하게 덧그려줬어. 옆모습에서 귀를 그리는 방법은 앞에서 배웠지?

128　손그림 메이커 SD캐릭터 그리기

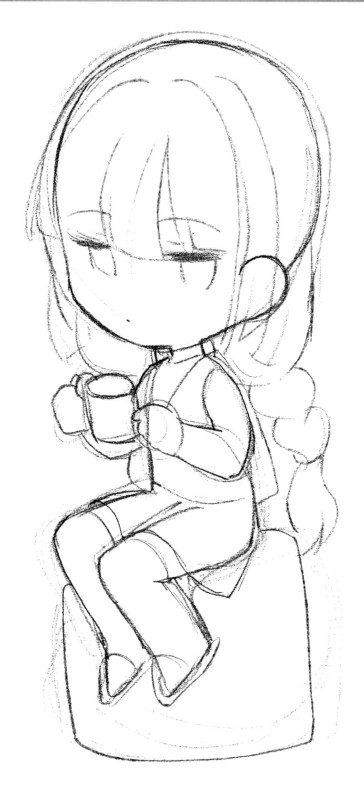

③ 캐릭터의 머리 모양을 정하고 연하게 러프를 그려주자. 앉아있는 다리 모양에 맞게 치마를 그려주면 돼. 다리는 원통형 모양이니 치마도 자연스러운 곡선이 생기겠지?

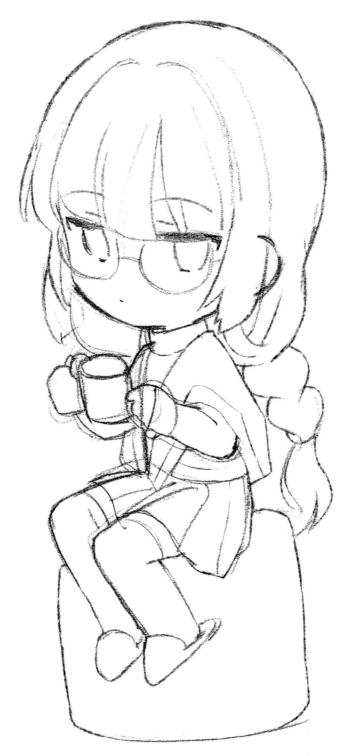

④ 잔선을 정리하고 외곽의 선들을 진하게 덧그린 다음 지우개로 깔끔하게 지워줬어. 어깨에 걸치고 있는 외투와 치마에 세로선을 추가해서 퀄리티를 높여보자. 얼굴에는 안경을 씌워서 조금 더 예뻐보이게 그려볼까?

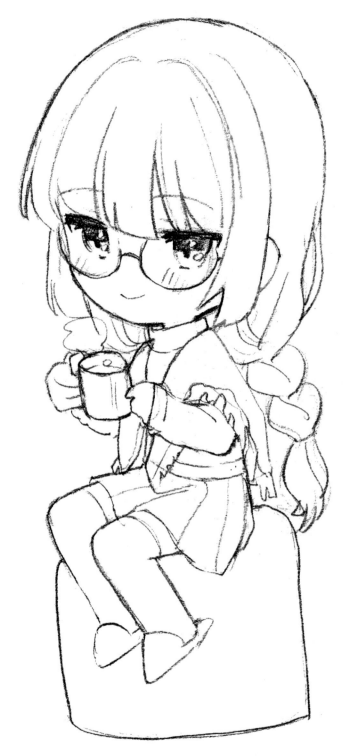

5 캐릭터의 눈동자를 채워주고 얼굴에 홍조를 추가해줬어. 스케치한 선들의 선을 진하게
그려준 다음 나머지 선들은 지우개로 지워주면 완성이야.

목각 인형의 식빵 마법사 의상

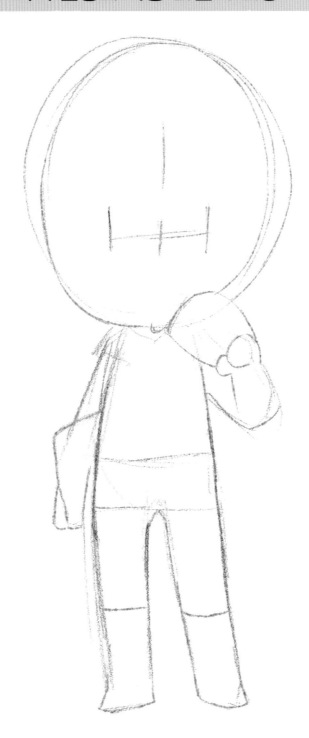

① 소품을 활용한 그림을 그려볼까? 손에 물건을 들고 있는 캐릭터를 그려보자. 인체를 연하게 스케치하고, 이목구비가 들어갈 얼굴의 형태와 십자선을 연하게 그려주자.

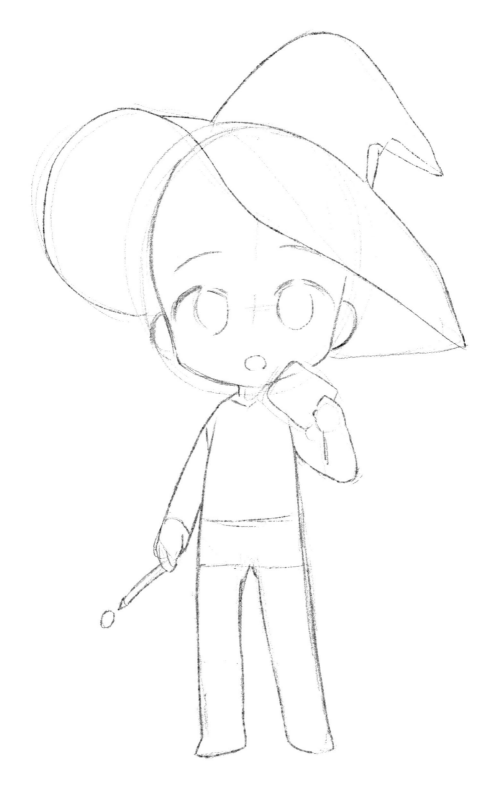

2 챙이 넓은 모자를 소품으로 추가하고, 왼손에 들고 있던 짐은 캐릭터의 컨셉에 잘 어울리는
마법 지팡이로 수정해줬어.

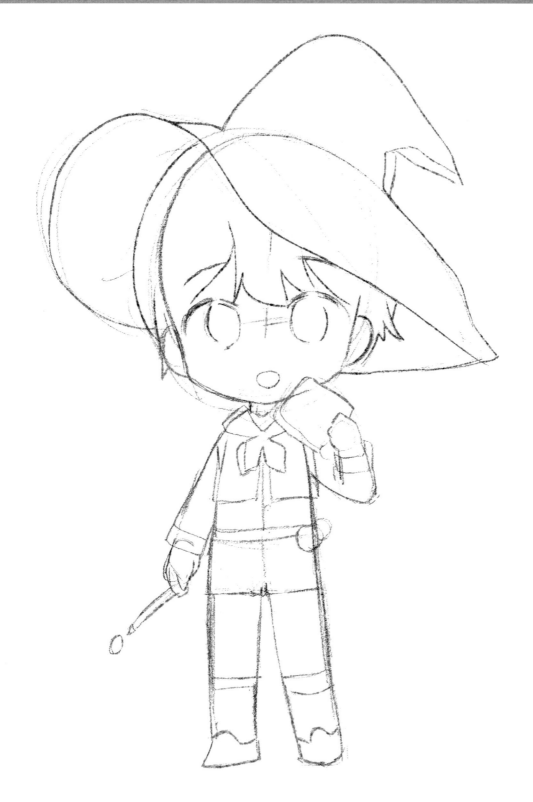

③ 이제 머리카락의 대략적인 모양을 아주 연하게 스케치하고, 마법사 캐릭터로 보일 수 있도록 판타지풍의 의상을 스케치해주자.

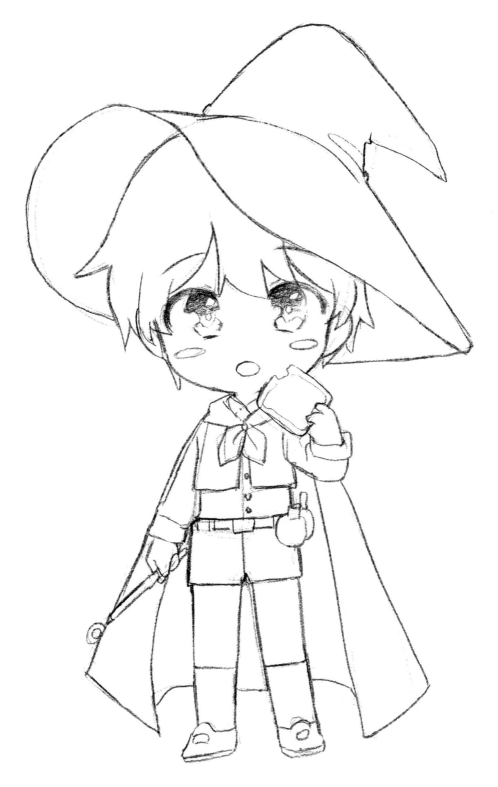

4 캐릭터와 의상의 선을 진하게 덧그려주고, 캐릭터의 등 뒤에 긴 망토를 추가해서
그려줬어.

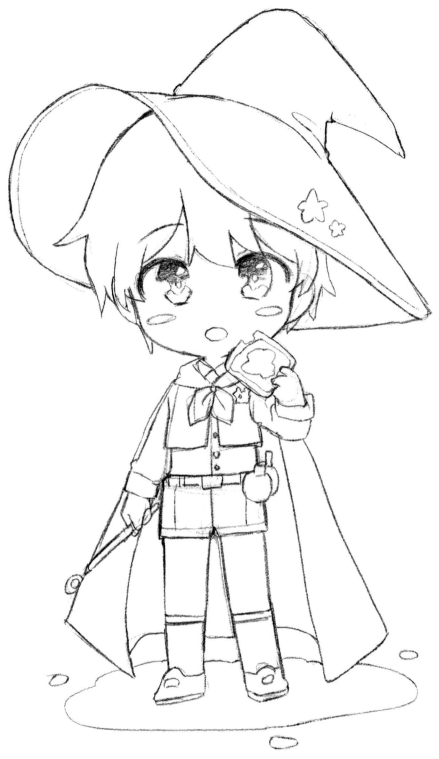

⑤ 바닥에 간단한 배경을 추가하고 모자에도 별모양을 넣어서 꾸며줬어. 잔선을 깔끔하게
지우개로 지워주면 완성이야.

목각 인형의 꽃을 든 소녀 의상

① 원피스를 입고 있는 캐릭터를 그려볼까? 동세가 심심하지 않도록 오른쪽 다리를 살짝 굽힌 모양으로 스케치해줬어.

2 십자선 위에 캐릭터의 이목구비를 간단하게 그려주고, 물건을 잡고 있는 손의 모양도 고쳐줬어. 인체의 선을 진하게 덧그려주자.

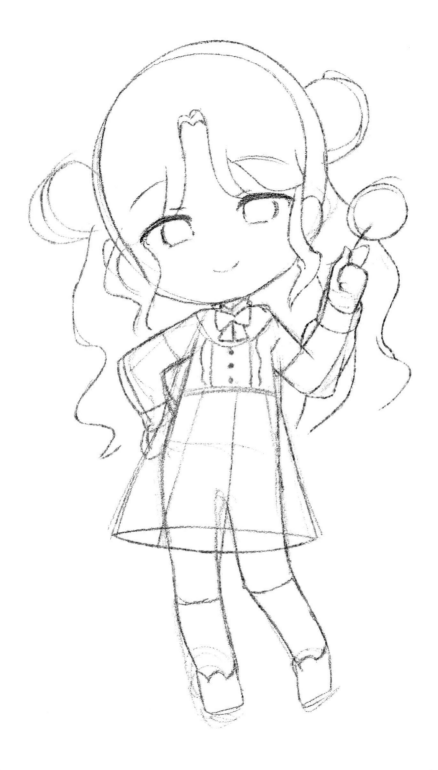

3 인체 위에 원피스 모양을 스케치해주고 신발과 양말을 신겨줬어. 머리 모양 러프를 연하게 그려주자.

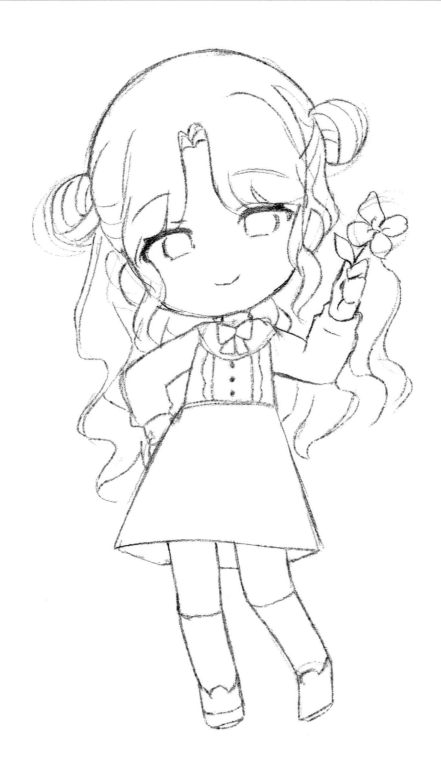

4 십자선 위에 캐릭터의 이목구비를 간단하게 그려주고, 물건을 잡고 있는 손의 모양도
고쳐줬어. 인체의 선을 진하게 덧그려주자.

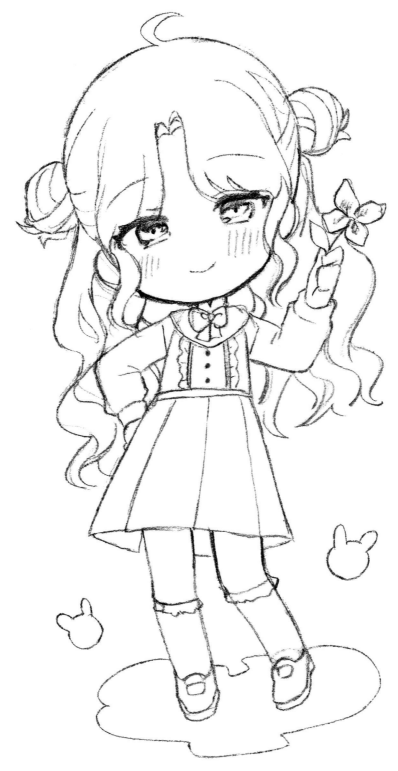

⑤ 선을 진하게 그려주고 캐릭터의 눈동자를 취향에 맞게 꾸며주자. 옷의 리본과 프릴까지 선을 따주면 완성이야. 배경에 꾸미기 요소를 넣으니 더 예쁜 그림이 되었네.

목각 인형의 불의 마법사 의상

① 넓게 펄럭이는 망토를 그려볼까? 먼저 인체부터 스케치하고 등 뒤로 넓게 퍼지는 망토의 모양을 연하게 그려 러프를 만들자.

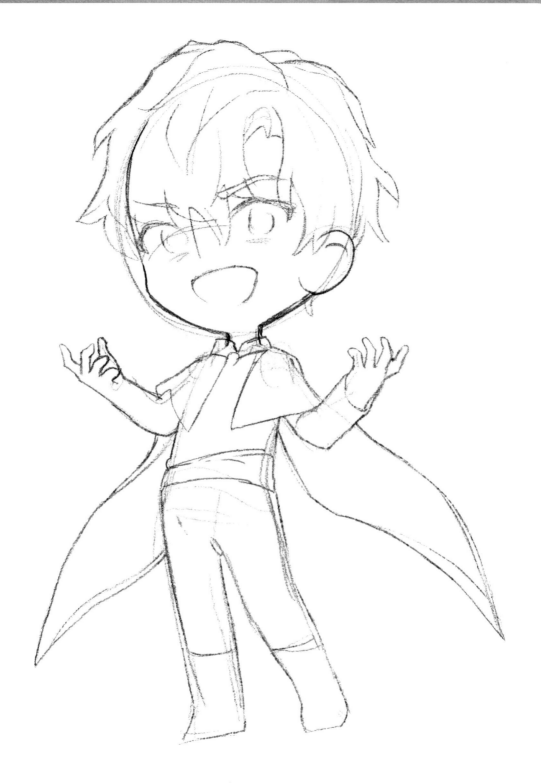

② 마법을 쓰고 있는 캐릭터로 그리면 좀 더 멋있겠지? 손의 모양을 다듬어주고 다른 의상도 연하게 스케치해주자. 캐릭터의 이목구비와 머리 모양도 러프를 진행했어.

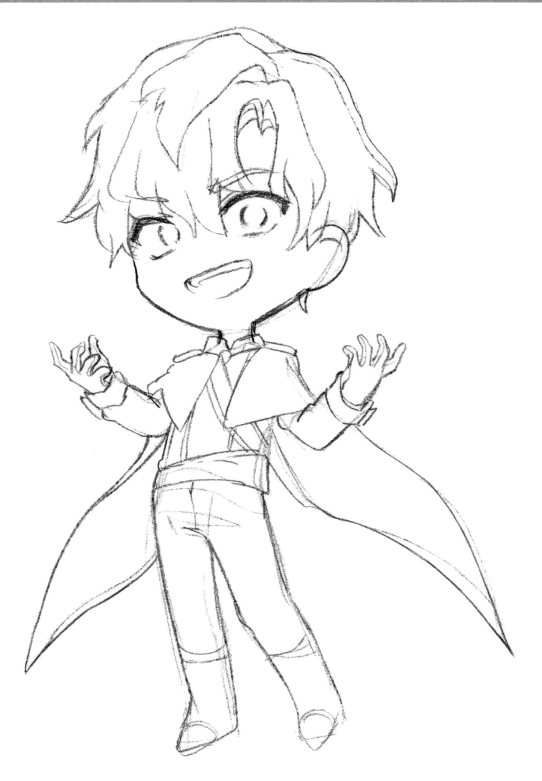

(3) 이목구비와 의상의 형태가 정해졌으니 잔선을 지우고 선을 진하게 덧그려주자. 소매와
어깨에 장식을 추가해줬어.

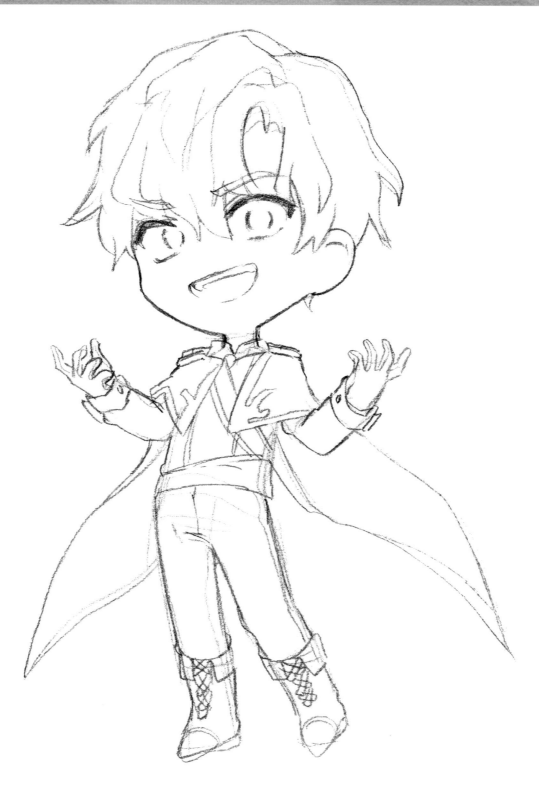

4 옷에 무늬를 더 다양하게 넣고, 소매에도 단추를 달아줬어. 신발의 모양도 진하게 덧그려
주고 끈을 그려주자.

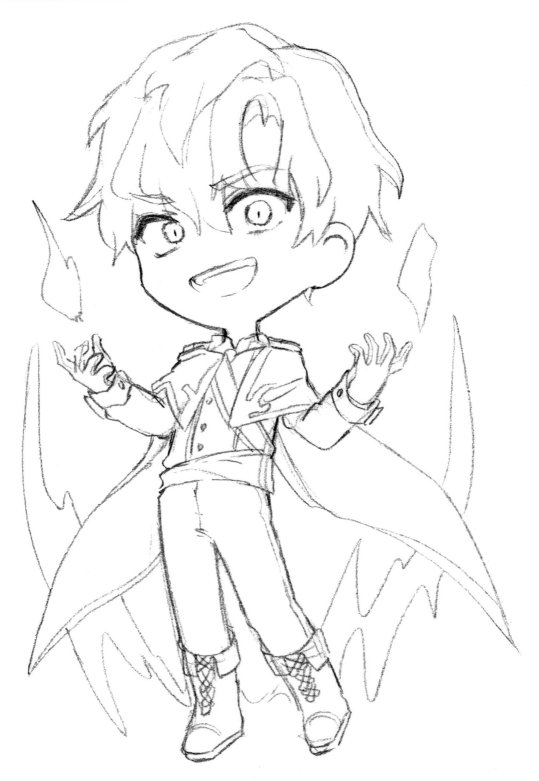

5 잔선을 깔끔하게 지우개로 지워주고, 배경을 그려서 캐릭터가 마법을 쓰고있는 것처럼 연출했어. 셔츠에 단추를 그려주고 옷주름을 추가하면 완성이야.

캐릭터를 따라 그려보자!

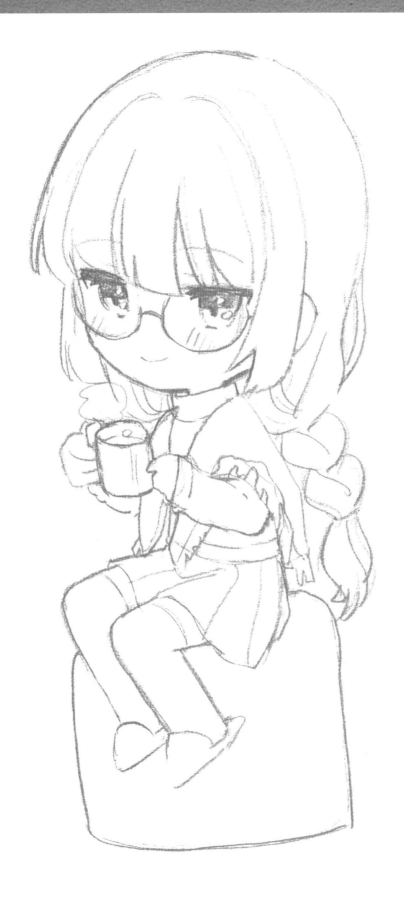

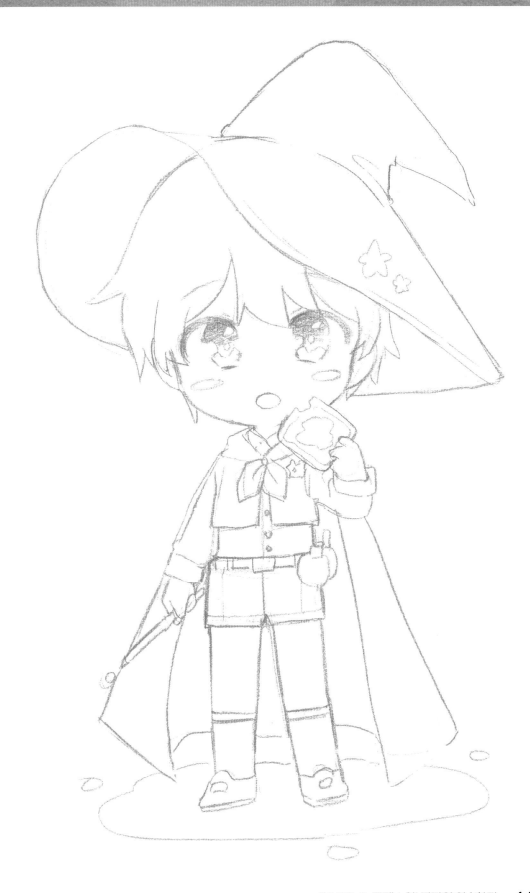

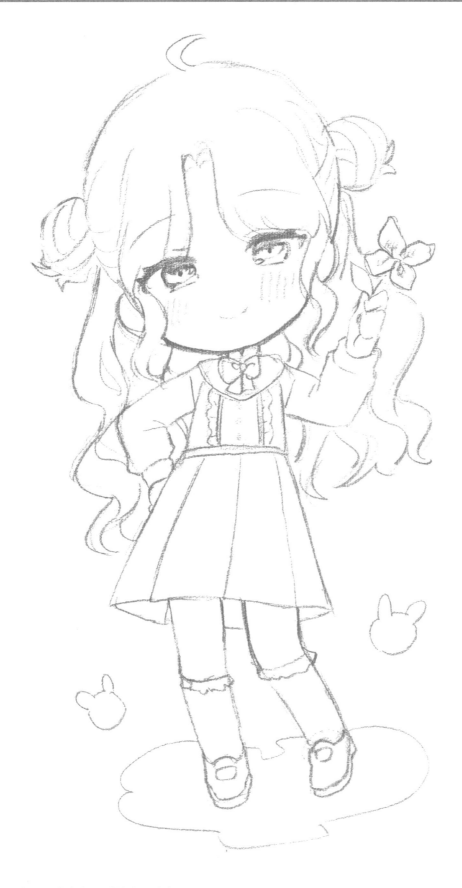

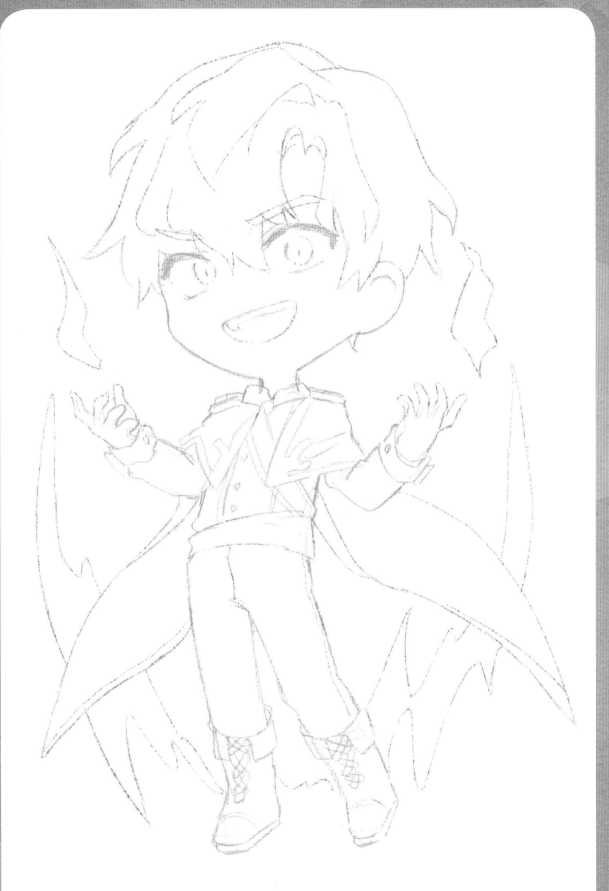

ILLUST MAKER

NEOACADEMY ILLUST TUTORIAL BOOK SERIES

PART. 4

페인트업!
색깔 없는 마을

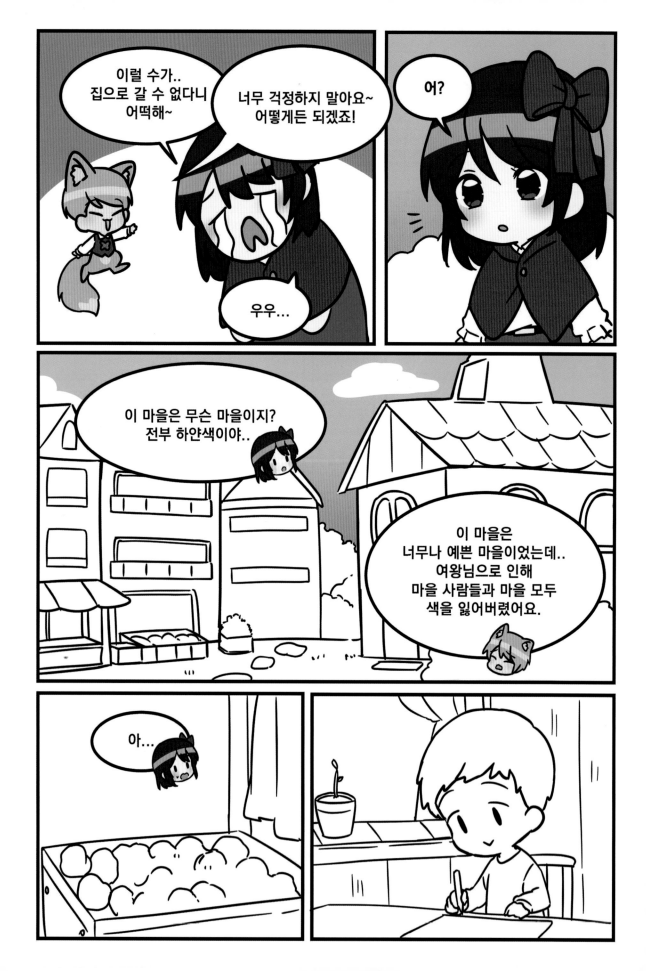

색이 없어졌을 뿐인데..

모든 것이 창백해 보여.

우와~ 이 사람은 색이 있어! 너무 신기해~

으응?

헤헤,안녕~

있잖아요 언니~

슥ㅡ

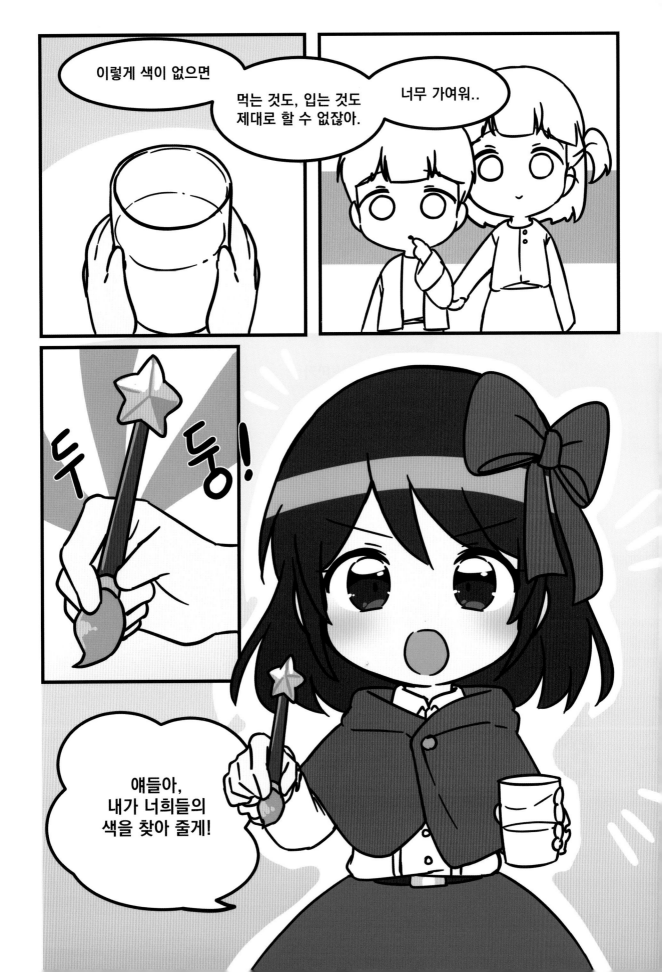

다양한 도구로 캐릭터 채색하기

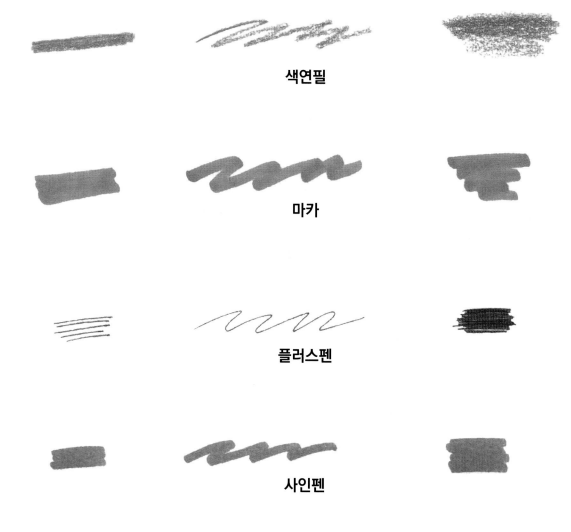

색연필

마카

플러스펜

사인펜

채색을 시작하기 전에 우선 도구별 특성을 알아두는게 좋겠지?

색연필	마카	플러스펜	사인펜

- **색연필** : 색연필은 어떤 종이에 그림을 그리느냐에 따라 거친 느낌이 날 때도 있고, 부드럽게 느껴질 때도 있어. 그라데이션을 묘사하는데 편리해!

- **마카** : 마카는 부드러운 느낌의 채색을 할 때 사용하면 좋아. 자연스러운 그라데이션 묘사를 하는데 잘 어울려.

- **플러스펜** : 플러스펜은 펜이 두꺼운 것도 있고, 얇은 것도 있는데 둘 모두 딱딱한 느낌이 들고 잘 번지지 않는 특성을 가지고 있어. 선화를 그릴 때 사용하면 좋겠지?

- **사인펜** : 사인펜은 형광빛이 도는 색감이 대부분이야. 종이 재질에 따라서 다르게 칠해진다는 점은 색연필과 비슷하지만, 번지는 특성을 가지고 있어.

이제 다양한 도구를 활용해서 직접 색을 칠해보면 되겠네요!

목각 인형의 식빵 마법사 의상

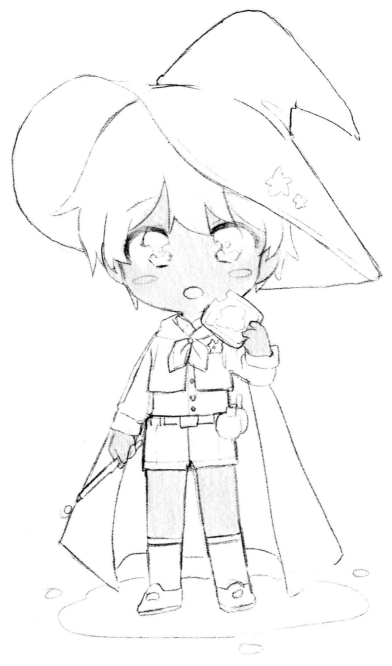

(1) 먼저 캐릭터의 피부색을 칠하는 것부터 시작하자. 색을 칠하면 지우기 어려우니 다른 영역을 침범하지 않도록 꼼꼼하게 칠해야해.

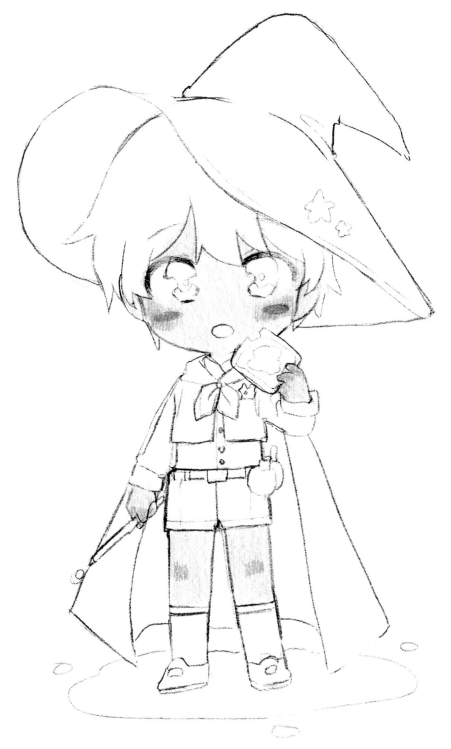

② 그 다음 얼굴에 홍조를 칠해줬어. 먼저 넓은 영역을 연하게 칠해주고, 그 위에 동그랗게 진한 부분을 칠해서 색을 채웠어. 무릎 관절이 있는 부분에도 연하게 색을 칠해주자.

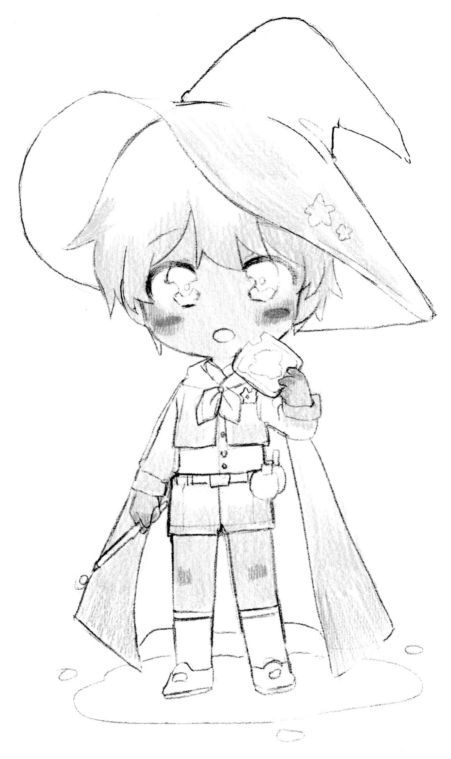

③ 옷과 머리카락, 모자를 칠해볼까? 이번에는 그라데이션을 활용해서 칠해보자! 연한 노란색을 사용해서 가장 연한 부분을 칠해줬어.

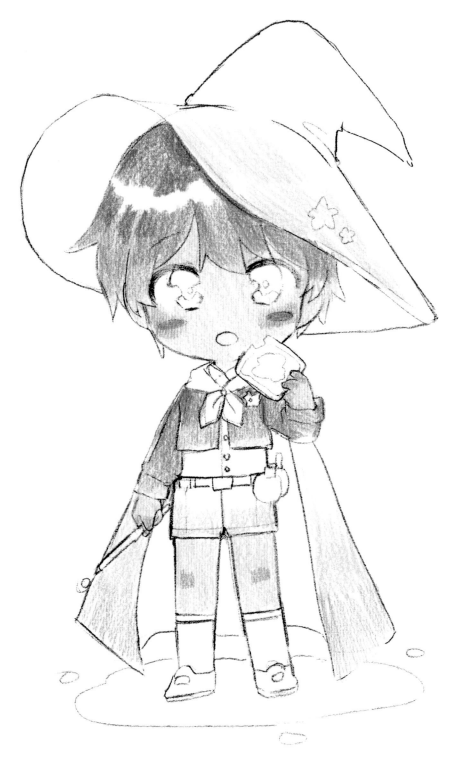

④ 주황색을 사용해서 연한 노란색을 칠한 부분 위에 색을 채워줬어. 자연스러운 그라데이션이 완성됐네!

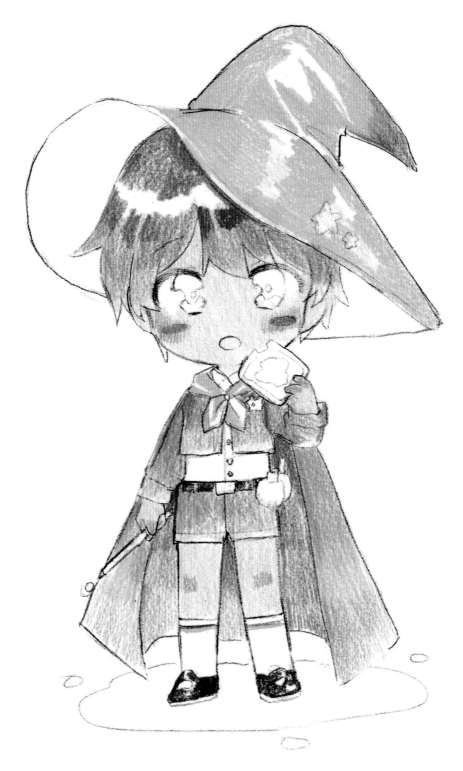

5 망토의 안쪽과 모자에도 색을 채워주자. 망토의 밑부분을 칠한 색과 동일하게 보라색을 사용해서 채워줬어. 하이라이트를 넣고 싶은 부분은 비워가면서 색을 칠했어.

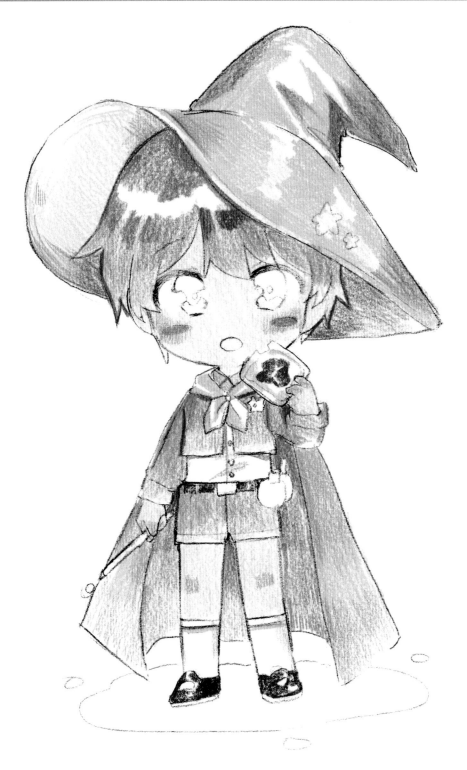

6 식빵의 테두리와 가운데 잼을 칠해줬어. 모자의 안쪽 면에 색을 칠하는데, 바깥쪽의 색상과 구분될 수 있도록 노란색과 빨간색을 연하게 사용해서 그라데이션처럼 보일 수 있도록 칠했어. 모자에 생기는 옷주름도 주황색으로 진하게 칠해주자.

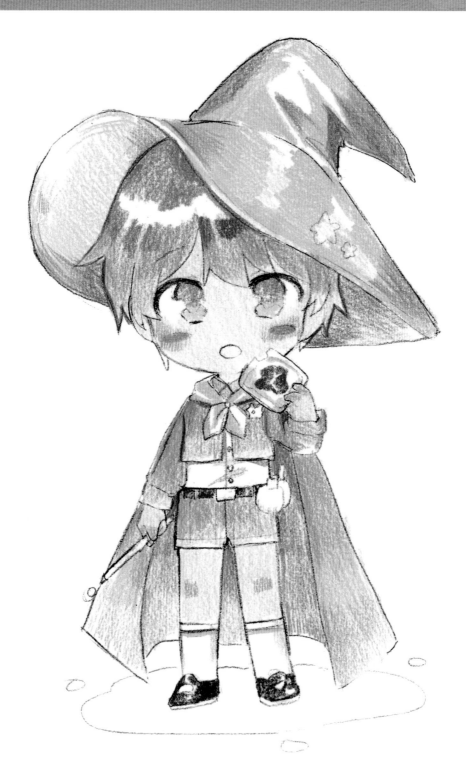

 캐릭터의 눈동자는 전체적인 배색과 잘 어울리게 노란색과 주황색을 활용해서 칠했어.

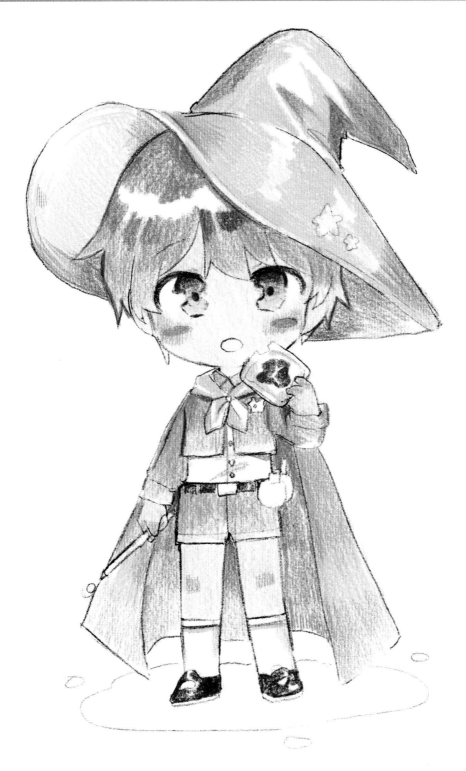

8 눈동자에 칠한 주황색과 노란색보다 어두운 색상을 사용해서 눈동자의 윗부분과 동공을 그려줬어. 밝은 부분과 어두운 부분을 적절하게 나누어주면 더 또렷한 인상의 캐릭터를 그릴 수 있어.

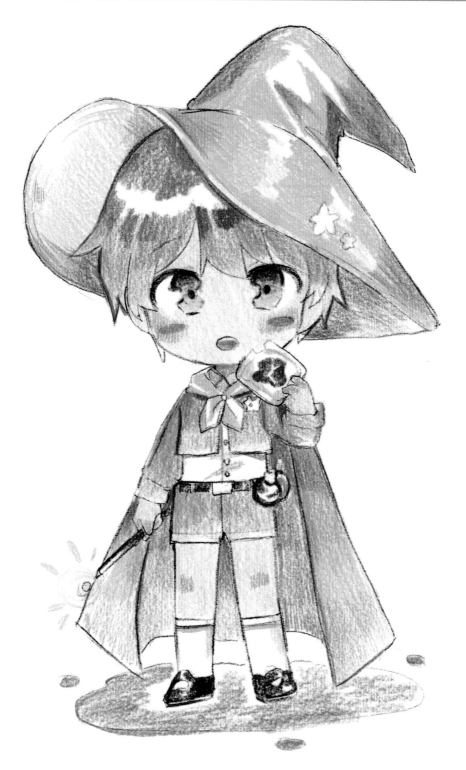

⑨ 분홍색을 사용해서 캐릭터의 입 안을 칠해주고, 바닥에 그려둔 배경을 칠해주자.
캐릭터가 들고 있는 지팡이에도 빛무리를 그려서 꾸며줬어.

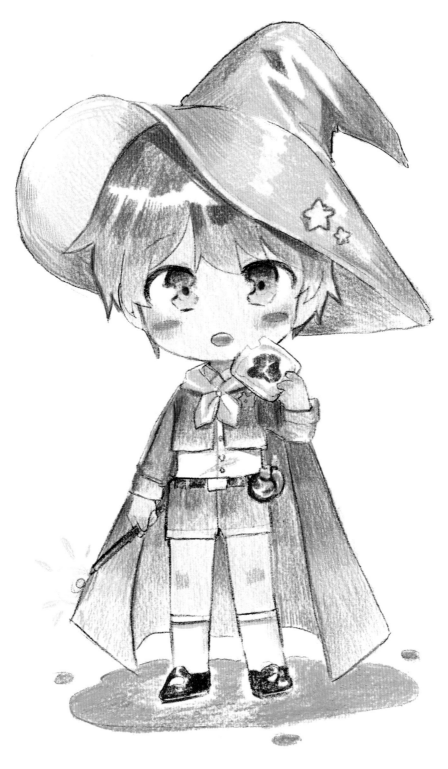

10 바닥의 배경을 더 꼼꼼하게 채워주고 완성했어.

목각 인형의 코코아 마녀 의상

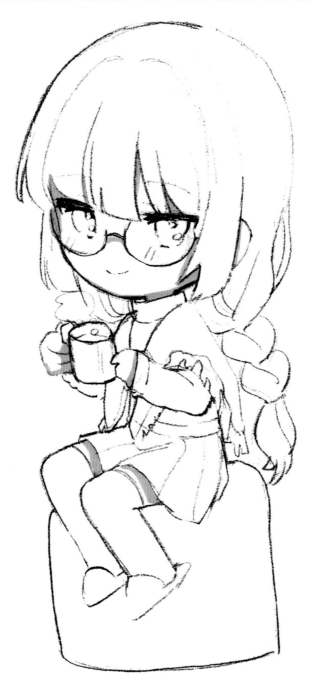

① 채색을 할 때는 가장 연한 색이나 밝은 색부터 칠해주는게 좋아. 그라데이션을 활용할 때도 밝은 색 위에 어두운 색을 덮어서 진행해야해. 가장 밝은 피부색부터 칠해주자.

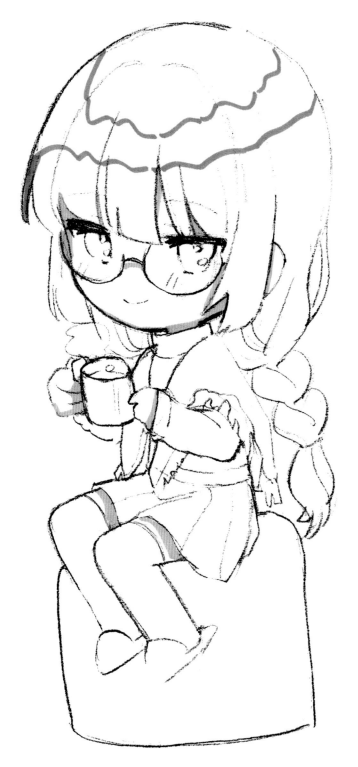

② 머리카락에 색을 칠하기 전에, 하이라이트가 들어갈 부분을 먼저 그려보자. 이 부분은 색을 칠하지 않고 비워둘거야.

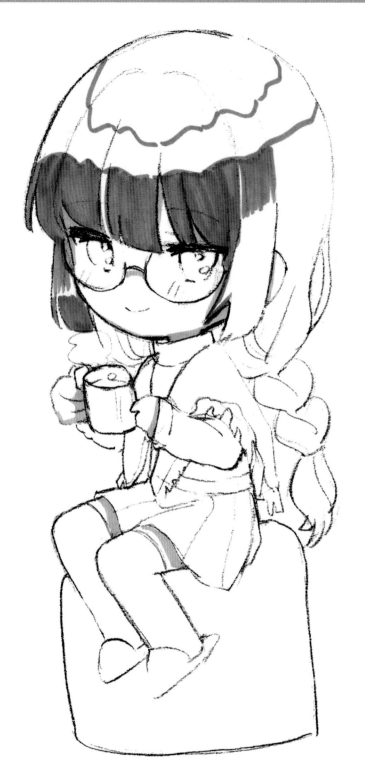

③ 하이라이트 영역으로 비워둔 부분을 제외하고 머리카락에 색을 칠해주자. 머리카락의
결이 느껴질 수 있도록 일정한 방향으로 선을 긋는 것처럼 색을 칠해줬어.

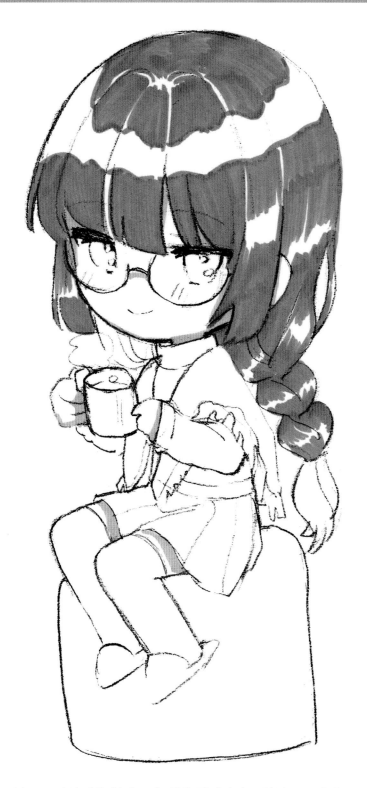

 남은 부분도 똑같이 색을 칠해주자. 처음 하이라이트 영역으로 비워둔 부분 외에도 중간 중간 빈 부분을 만들어서 머리카락을 자연스럽게 칠했어.

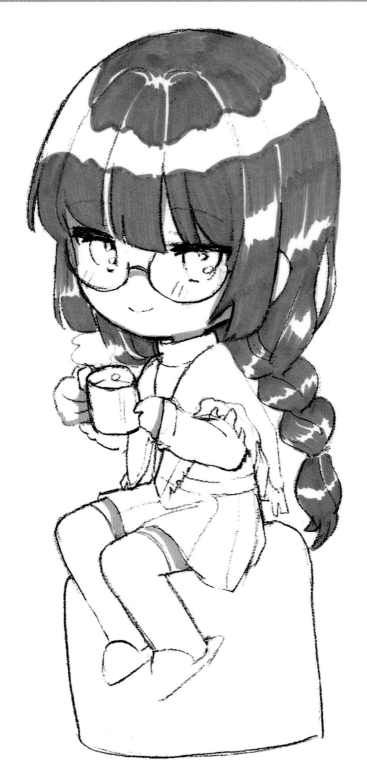

5 땋은 머리카락의 꽁지 부분과 어깨 뒤로 넘긴 머리카락에도 마저 색을 칠해주자.

전체적으로 밝은 색상을 사용하면 그림이 너무 가볍게 보일 수 있으니 머리카락은 보라색을

사용해서 칠해줬어.

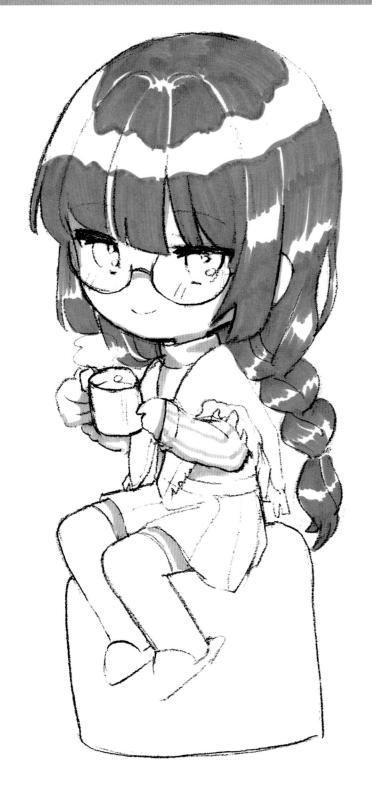

6 이제 캐릭터의 옷에 색을 칠할거야. 옷에 세로 무늬를 그려서 칠해볼까? 선으로 묘사하기
어려운 부분을 이런 식으로 칠해주면 더 완성도 있는 그림을 그릴 수 있겠지?

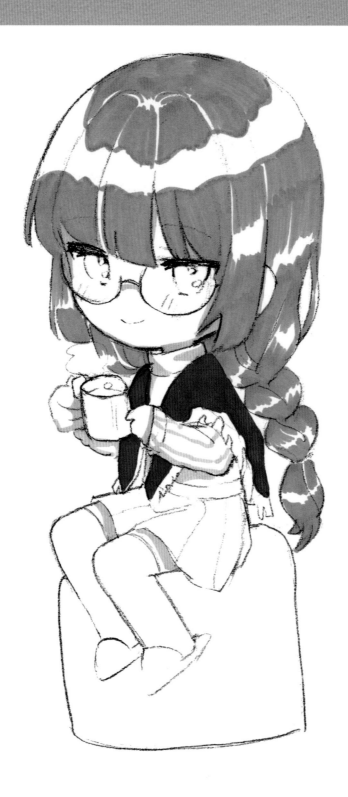

 캐릭터의 어깨에 덮고 있는 망토에 색을 칠해주자.

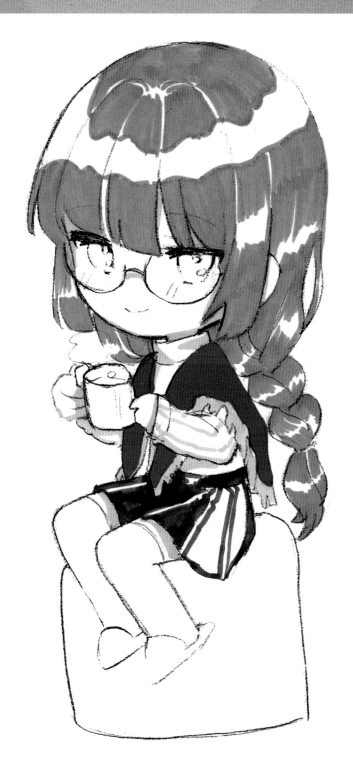

8 망토 끝에 달린 장식에 색을 칠하고, 검은 색을 사용해서 치마에 색을 채웠어. 한 번에 전부 색칠하려 하지 말고 영역을 나누어서 흰 선을 남겨줬어. 이렇게하면 치마의 주름을 자연스럽게 그릴 수 있겠지?

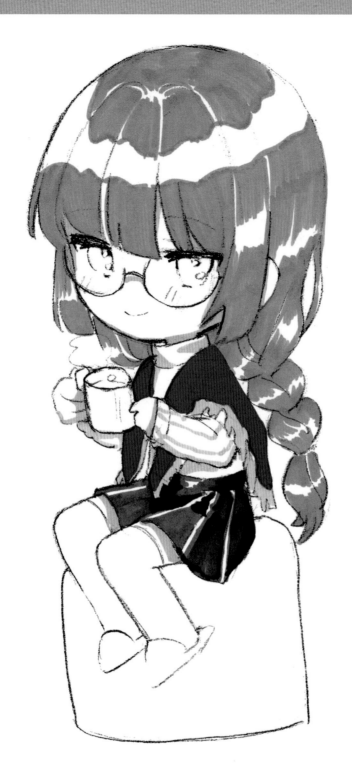

9 똑같은 방법으로 치마의 나머지 부분도 칠해주자. 이렇게 칠하면 캐릭터가 입고 있는
옷이 주름 치마라는걸 바로 알 수 있지?

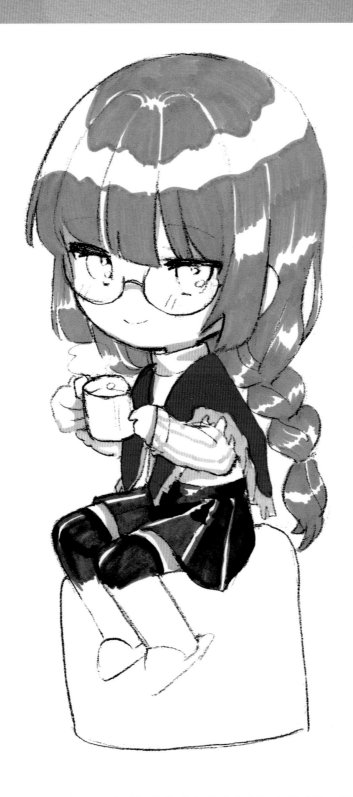

⑩ 앞에서 치마를 칠했던 방법을 응용해서 캐릭터의 무릎 양말에도 색을 칠해보자. 한 번에 전부 칠하려 하지 말고 구역을 나누어서 칠하면 돼.

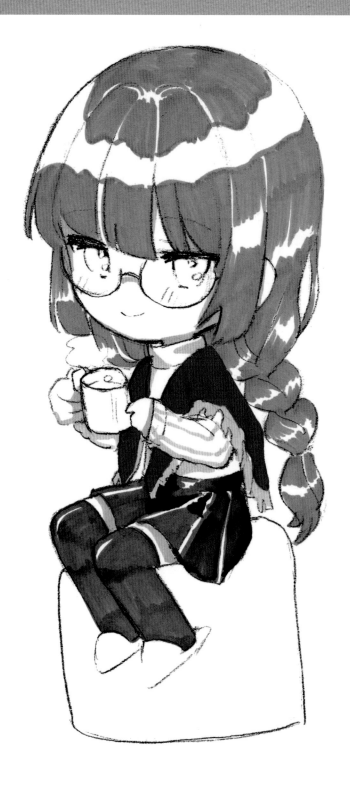

이렇게 구역을 나누어서 칠하면 겹쳐지는 부분이 어두워지는 것을 활용해서 자연스러운
명암을 넣을 수 있어.

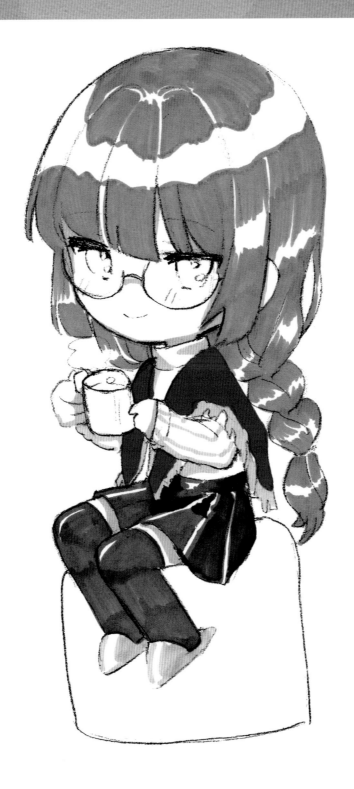

12 캐릭터의 신발에 색을 칠해보자. 머리카락을 칠한 방법과 동일하게 밝아지는 하이라이트
부분을 비워두고 색을 칠했어.

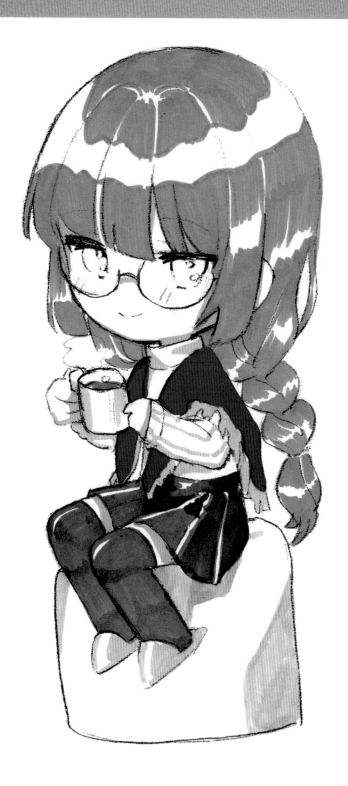

13 캐릭터가 들고 있는 컵과 의자를 칠해보자. 컵 안에 들어있는 코코아도 칠해주고, 의자는 그림자가 지는 부분에만 색을 칠해줬어.

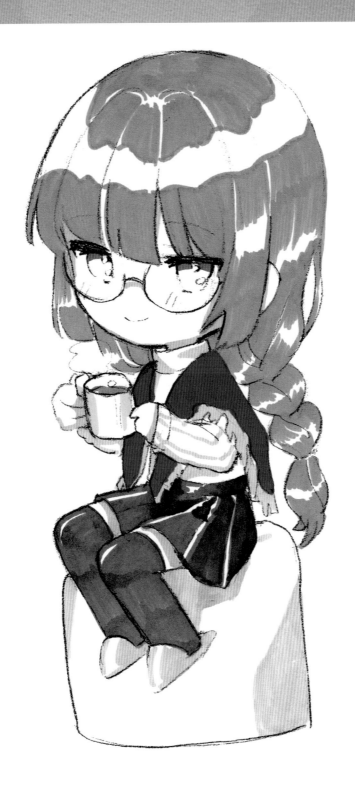

 거의 모든 부분에 색을 다 채웠네! 마지막으로 눈을 칠해볼까? 눈꺼풀과 가까운 부분을
먼저 색칠해줬어.

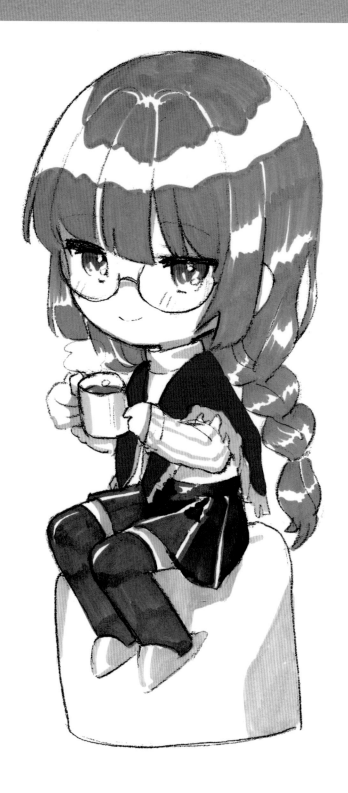

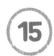 그 아래 부분에 머리카락 색과 비슷한 색을 활용해서 홍채를 묘사했어. 눈동자의 하이라이트 처럼 흰 부분을 남겨두면 더 반짝거리는 눈동자를 칠할 수 있어!

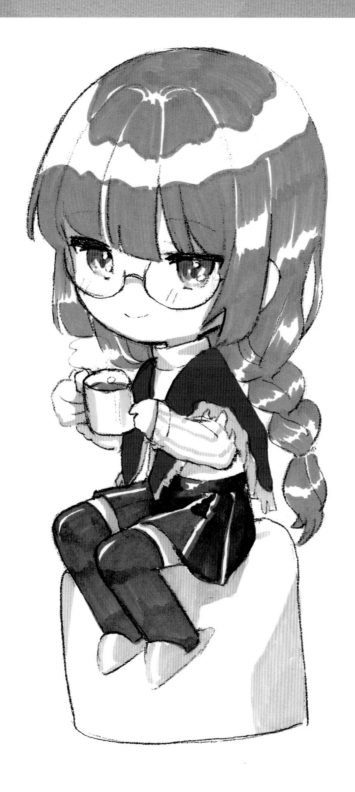

16 캐릭터의 얼굴이 전체적으로 보라색 계열이니까 색감을 더 풍성하게 표현하기 위해 눈동자 아랫부분에 노란색을 추가해주고 동공도 칠해주었어.

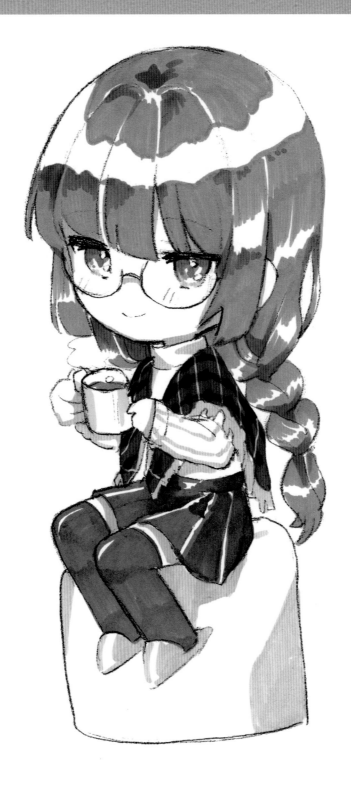

17 마지막으로 캐릭터가 덮은 망토에 체크 무늬를 그려주고, 머리카락에 진한 명암을 추가
해주면 완성이야.

목각 인형의 불의 마법사 의상

① 먼저 캐릭터의 얼굴 영역에 색을 채워주자.

②　머리카락을 흰색으로 칠해볼까? 머리카락 전체에 색을 칠하지 않고, 머리카락끼리 겹쳐서
어두워지는 부분 위주로 색을 칠해줬어. 이렇게 하면 명암을 응용해서 자연스러운 흰색
머리카락을 칠할 수 있어.

③ 이번에도 옷주름이 생기는 부분은 밝게 비워두고 색을 칠했어.

④ 옷의 포인트가 되는 부분에 노란색을 사용해서 색을 채워줬어. 이 부분도 흰 부분을 드문
드문 남겨서 옷주름을 묘사했어.

⑤ 이제 캐릭터가 신고 있는 신발에도 색을 채워주자. 신발 앞부분에 하이라이트 영역을 남겨서 그림이 전체적으로 어두워지는 것을 방지했어.

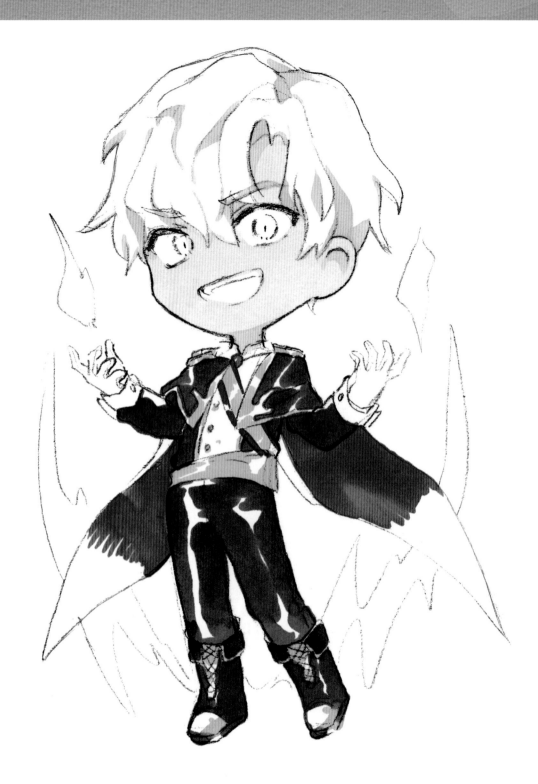

6 이제 망토의 뒷면에 색을 채워보자. 캐릭터에게 강한 인상을 주고 싶어서 붉은 색을
선택했어. 붉은 부분에 그라데이션을 넣으면 더 좋겠지?

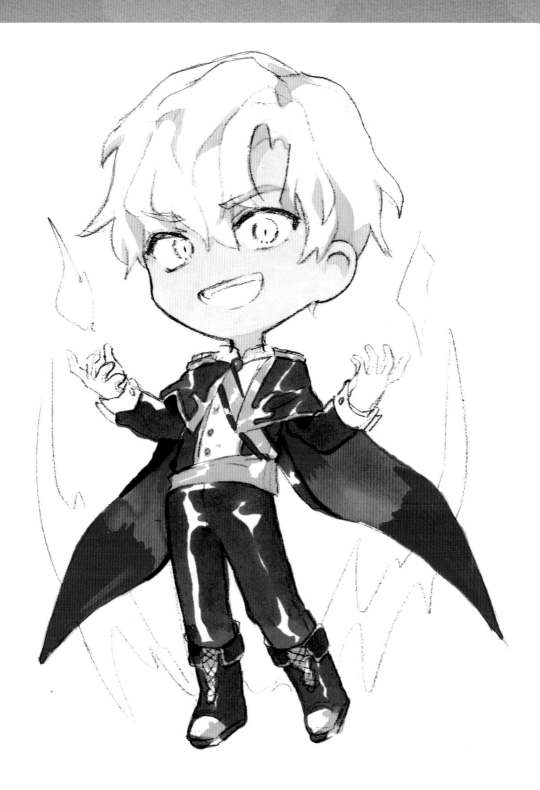

⑦ 망토를 반씩 나누어서 채색하면 겹쳐서 칠해진 부분이 진해져 묘사가 더 풍부해져.

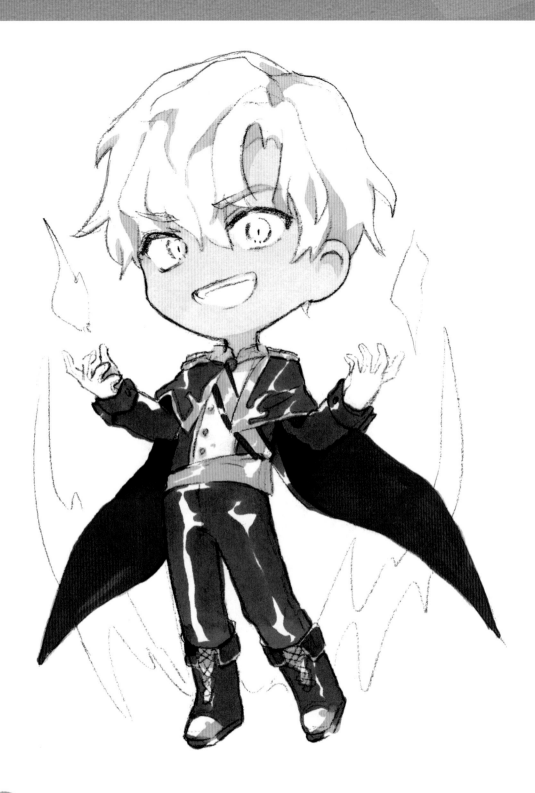

8 소매 부분에도 색을 채워주고, 망토의 안쪽에 어두운 색을 칠해서 명암을 넣어줬어.

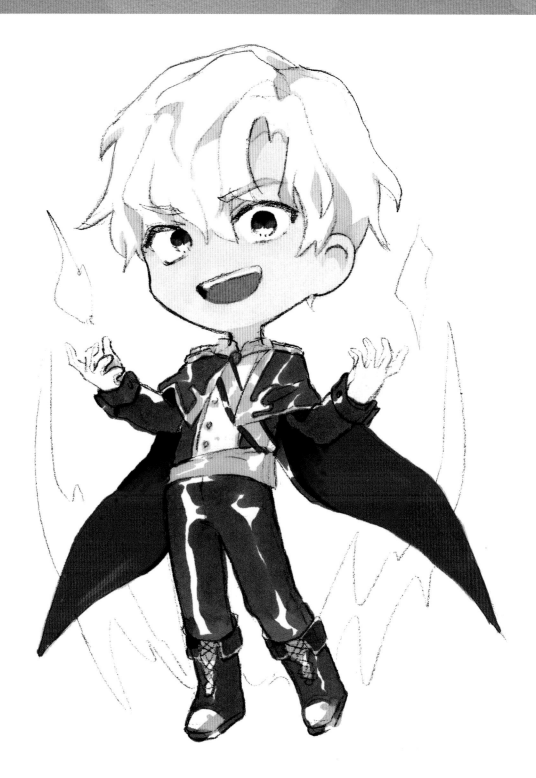

9 캐릭터의 눈에도 색을 칠해주자. 망토의 색상과 비슷한 빨간색으로 골라서 칠해줬어.
배색이 잘 어울리지?

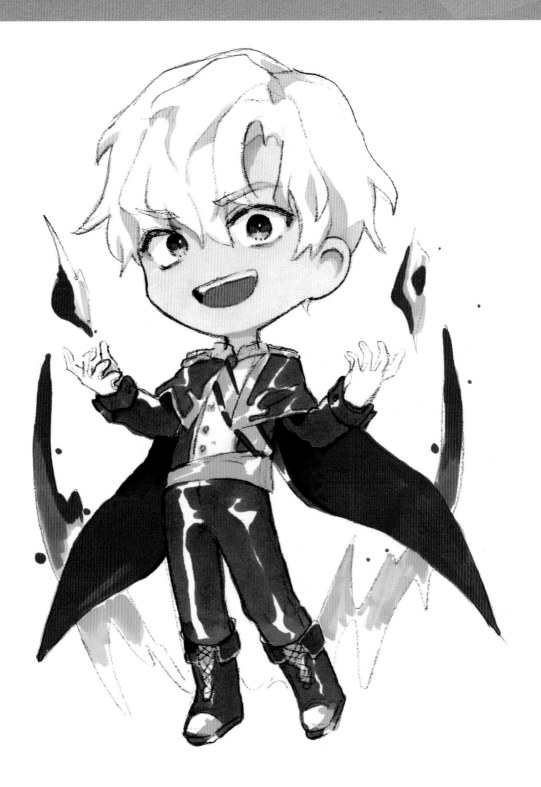

⑩ 앞머리카락 아래에 생기는 피부 그림자를 조금 더 진하게 칠해줬어. 이제 캐릭터가
어느 정도 마무리 되었으니 배경의 이펙트를 칠해볼까? 불을 다루는 마법사 캐릭터니까
빨간색, 노란색, 주황색을 활용해서 칠해볼게.

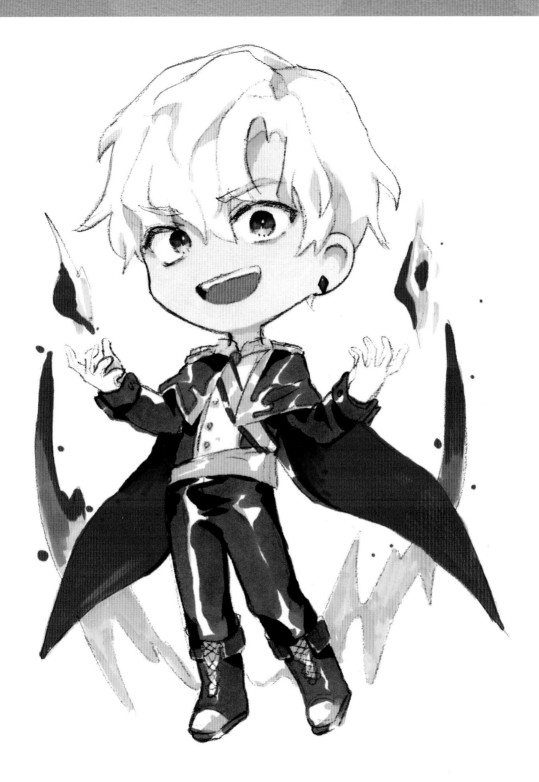

11 캐릭터의 귀에 귀걸이를 추가해주고, 이펙트 근처에 점을 콕콕 찍어서 불꽃이 튀는 모습을 연출해줬어. 멋진 그림이 완성되었네!

목각 인형의 꽃의 마녀 의상

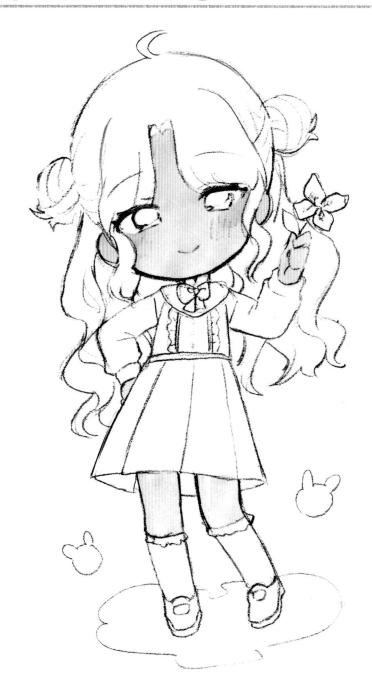

 이번에는 도구를 여러 개 사용해서 색을 칠해볼까? 먼저 캐릭터의 피부부터 칠해주자.

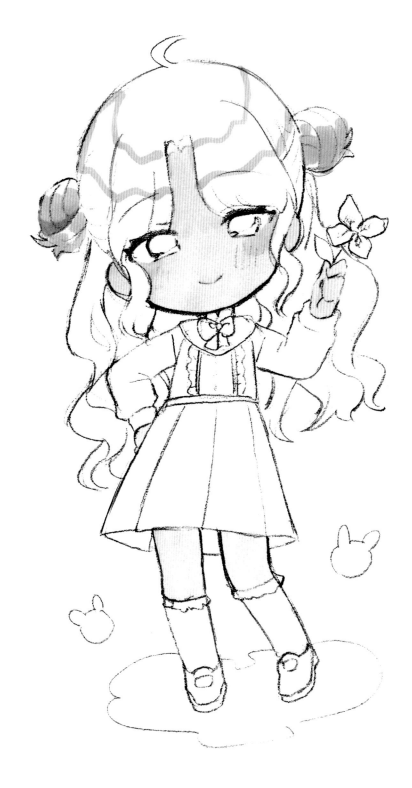

2 계속해서 마카로 머리카락에 색을 칠해줬어.

3 머리카락의 나머지 부분에도 색을 채워주자. 빛을 받는 부분을 채색하지 않고 흰 부분으로
남기면 하이라이트를 표현할 수 있어.

4 머리카락의 안쪽에는 색을 덧칠해서 어둡게 만들었어. 이렇게 하면 쉽게 명암을 표현할 수 있어.

5 치마와 블라우스의 리본에 색을 칠해주자. 치마의 안쪽 면은 밝은 색으로 칠해서 바깥 면과 구분해줬어. 어둡게 칠하는 방법도 있지만, 그렇게 하면 그림이 전체적으로 어두워질 수 있으니까 밝은 색을 골라서 칠해줬어.

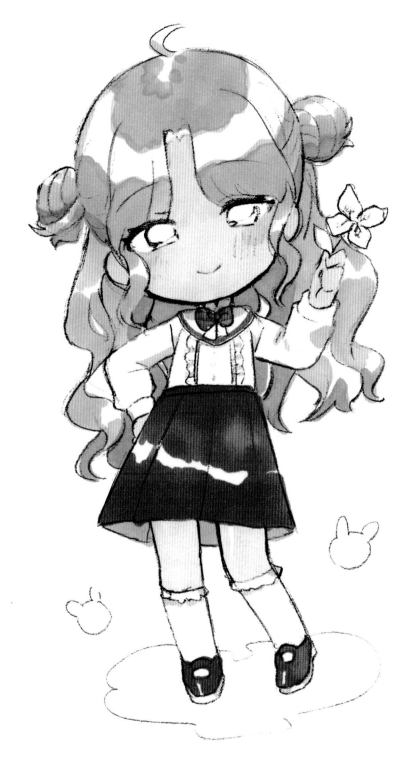

⑥ 연한 분홍색을 사용해서 옷주름을 칠해줬어. 가장 어두워질 것 같은 부분에 색을 칠한다고 생각하면 돼. 양말과 신발에도 잊지 말고 색을 칠해주자.

7 이제 캐릭터의 눈동자에 색을 칠해볼까? 진한 보라색을 쓰고 싶어서 캐릭터의 눈동자는
사인펜으로 칠해줬어. 꽃잎과 잎은 마카로, 끝부분의 포인트 색상은 사인펜으로 색칠했어.

8 캐릭터의 머리카락 부분에 진한 보라색으로 명암을 추가해줬어. 배경에도 보라색으로 색을 채워주자.

9 마지막으로 색연필을 사용해서 머리카락의 결과 캐릭터의 뺨 부분에 빗금을 넣어서 묘사해줬어. 무릎 부분에도 명암 대신 빗금을 그려서 자연스럽게 표현해줬어. 여러 가지 도구를 함께 쓰면 조금 더 예쁜 그림을 칠할 수 있어.

용사님 덕분에 마을 주민들이 얼굴과 머리카락, 아름다운 색상까지 모두 되찾을 수 있었어요!

그림은 내가 즐겁기 위해서 그리는거라고 생각했는데, 누군가를 도와줄 수 있다니 다행이야.

용사님을 소환해서 정말 다행이에요, 친절하게 직접 그리는 방법까지 알려주셔서 너무 감사해요.

그림은 많이 그리면 그릴수록 더 잘 그리게 되니까, 많이 연습하면 내가 없어도 원하는 것들을 쉽게 그려낼 수 있을거야!

자, 그러면 다음 마을에서도 함께 힘내자!

직접 채색을 해보자!

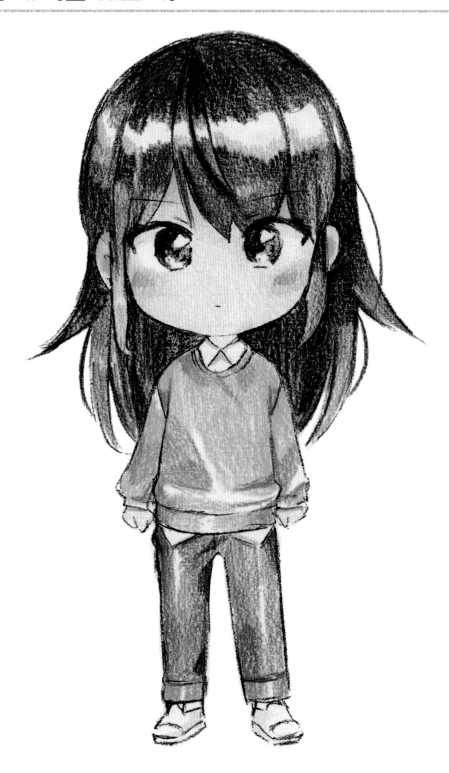

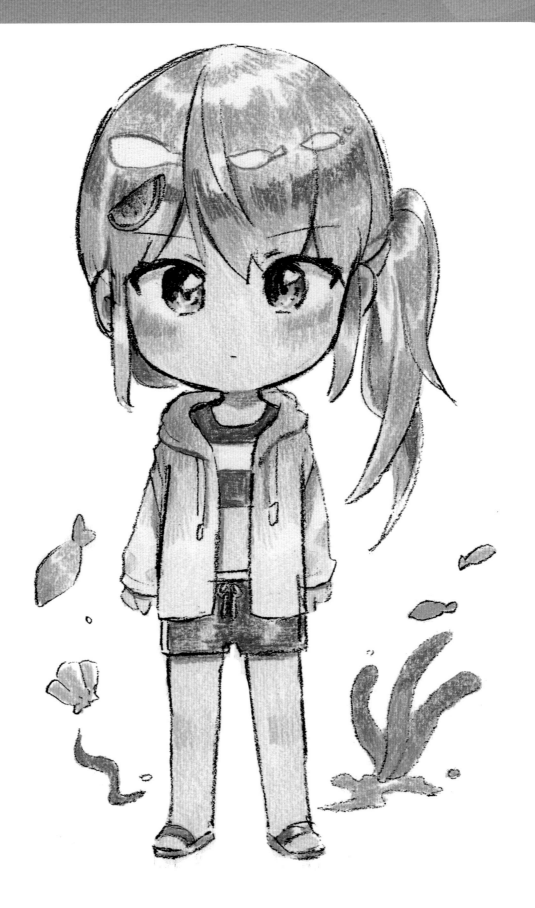

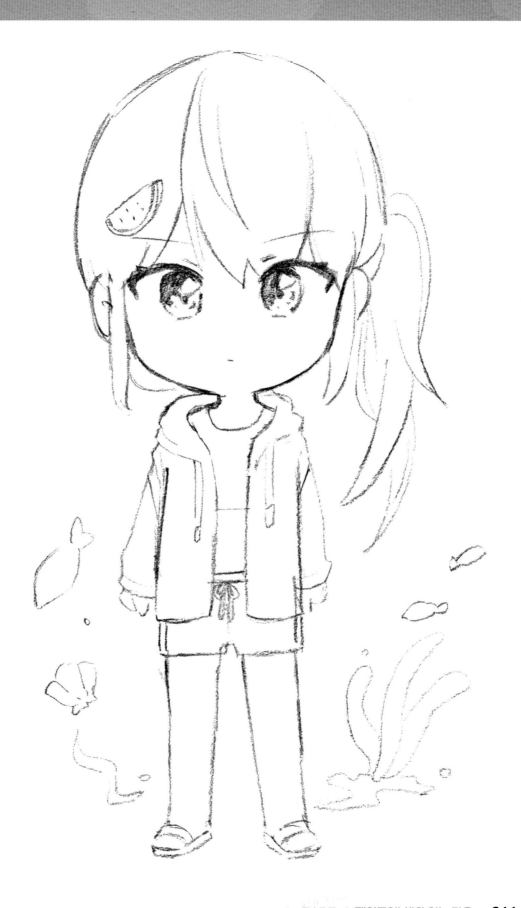

ILLUST MAKER

NEOACADEMY ILLUST TUTORIAL BOOK SERIES

PART. 5

디자인업!
디자인
시작하기

고마워요~

덕분에 음식도 잘 먹고 장사도 잘 할 수 있게 되었어요~

헤헤 아니에요~ 저흰 이만 가볼게요!!

잠깐만요 용사님~ 드릴 것이 있어요!

네?

이 가루는 원하는 곳을 어디든 갈 수 있는 마법의 가루예요!

이걸 뿌리면 여왕님이 계신 곳으로 바로 갈 수 있을 겁니다.

헉 정말요? 감사합니다!!

대신에 조금씩만 뿌리셔야

이렇게 쓰는 건가??

저!
옷 디자인 대회
참가하려고 왔어요!!

네 이놈!
무례하다!!

재밌구나.
그래, 좋다!

아니, 여왕님?!

어디 실력 한 번 보자꾸나!

호호!

다양한 의상과 소품 그리기

작품 공유

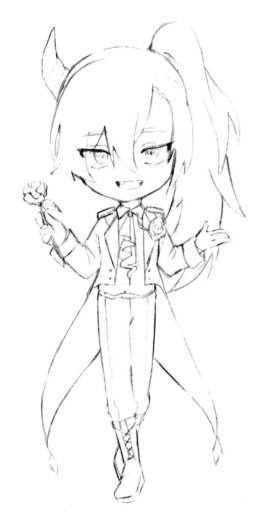

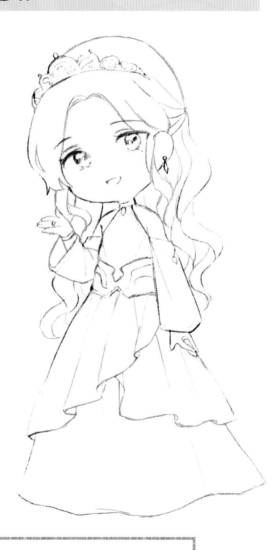

이제 본격적으로 여왕님의 의상을 디자인할 차례네요, 용사님!

어떤 의상이 좋을까? 우선 다양한 디자인부터 준비해보자!

셔츠와 블라우스 그리기

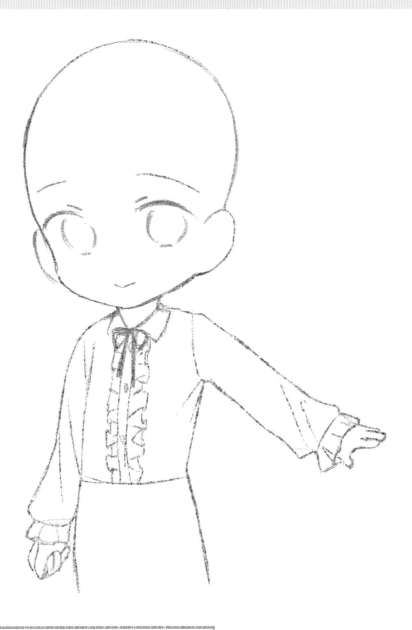

프릴이 귀여운 블라우스는 어떨까요?

좋지~ 그럼 셔츠와 블라우스, 바지와 치마부터 시작하자!

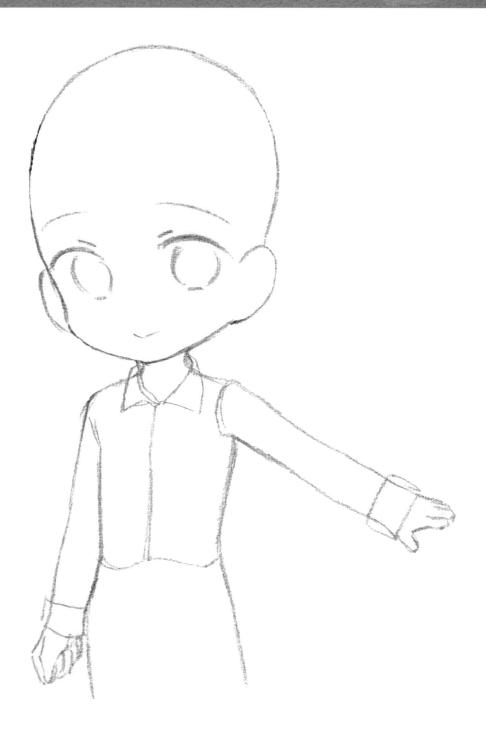

 3파트에서 연습했던 옷주름을 활용해서 그림을 그려보자. 셔츠의 기본 형태부터 스케치해야겠지?

 셔츠 카라는 아무리 그려도 너무 어려운 것 같아요.

 걱정마! 이번에는 조금 더 자세히 알려줄게.

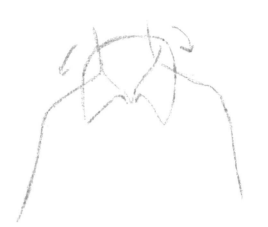 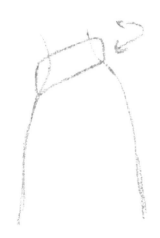

셔츠 카라를 그릴 때에는 셔츠 깃이 목 뒤로 둥글게
돌아가는 부분을 생각하고 그려주면 조금 더 쉽게
그릴 수 있어. 모양을 잡는 것과 어깨로 이어지는
선을 그리기 한결 쉬워질거야.

셔츠를 스케치한 잔선을 깔끔하게 지워주고 꼭
필요한 부분만 남겨두자.

셔츠의 단추는 몸체의 중앙에 위치한다고 생각하면 쉬워. 앞서 배운대로 옷 주름을 그려주면 셔츠 완성이야!

이번엔 레이스가 달린 블라우스를 그려보자. 블라우스는 와이셔츠보다 부드러운 소재의 천을 사용하기 때문에 조금 더 부드러운 느낌으로 여유있게 그려주자. 카라의 모양도 부드러운 소재에 맞게 끝을 둥글게 그려줬어.

단추 양 옆으로 프릴을 달아주면 더 귀여운 느낌의 블라우스를 그릴 수 있겠지? 먼저 프릴이 들어

갈 부분에 연하게 선을 그어서 표시를 해주자.

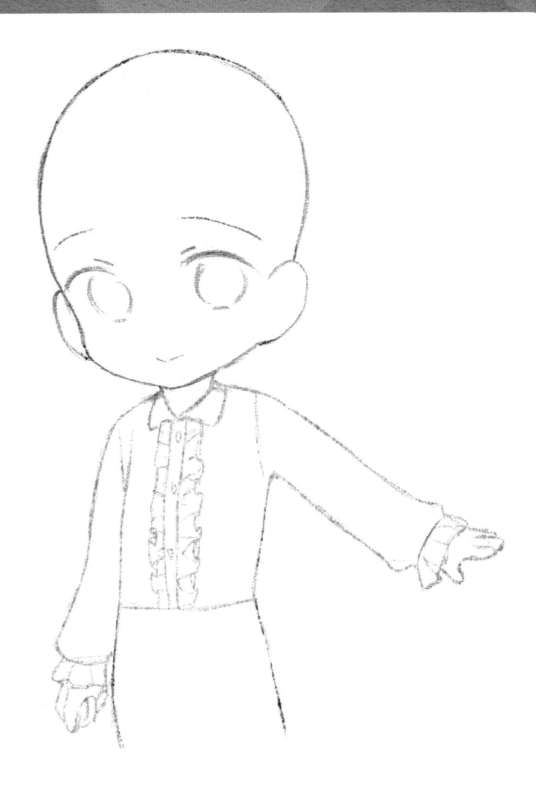

그 다음 가이드 선에 맞춰서 프릴을 그려 넣어주자. 프릴의 간격은 너무 일정하지 않도록 여유를
주고 그려주는게 좋아. 소매의 끝에도 프릴을 넣어서 디자인의 통일성을 주면 더 좋겠지?

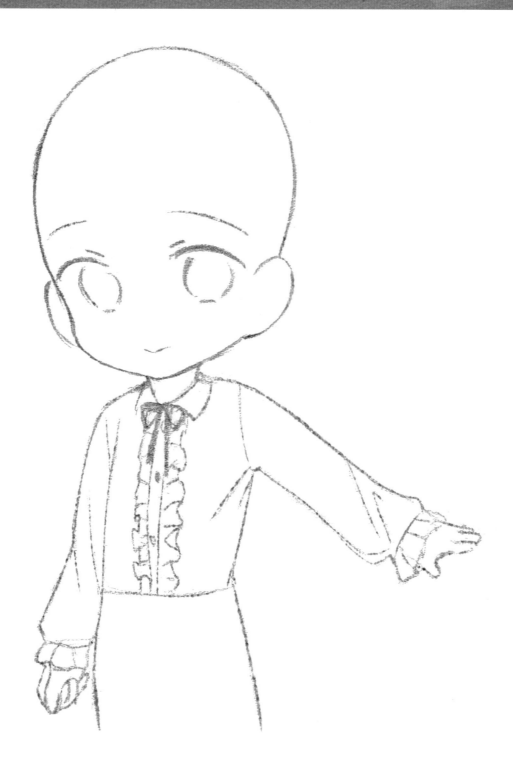

마지막으로 목에 리본을 묶어주고, 블라우스에 자연스러운 주름을 넣어주면 돼. 블라우스는 몸에 딱 붙는 재질이 아니기 때문에 관절 부분에 생기는 주름이 부드럽고 연해. 재질에 따라 주름의 형태를 조금씩 다르게 하면 디테일이 살아있는 더 예쁜 그림을 그릴 수 있어.

프릴 그리기

프릴을 다양하게 그릴 수 있는 방법은 없을까요?

그럼 프릴을 그리는 연습을 해볼까? 예쁜 프릴을 쉽게 그릴 수 있는 비법을 알려줄게.

먼저 구불구불한 곡선을 그리는 것부터 시작하자. 너무 규칙적인 모양으로 그리지 말고, 곡선의 굴곡을 다양하게 넣어주는게 좋아. 이렇게 하면 나중에 완성했을 때 더 자연스럽고 예쁜 프릴을 그릴 수 있어.

그 다음 곡선의 가장자리에 선을 그어서 자연스럽게 연결해주자.

그 다음 곡선의 아래쪽에 옷의 뒷면을 그려주자. 이때 뒷면의 면적도 너무 일정하지 않도록 그려주는게 중요해.

세로 주름을 추가해서 자연스러운 모양을 만들어주자.

마지막으로 프릴의 연결 부분에 잡아 당겨지는 주름을 넣어주면 완성이야.

동글동글한 프릴도 그려볼까? 우선 프릴의 모양을 생각해서 곡선을 구불구불하게 그려줬어.

그 다음 곡선의 양 끝에 세로 선을 넣어서 프릴의 기본 형태를 만들어주자.

프릴의 밑단에 뒤집어져서 보이는 옷의 뒷면을 그려주자.

그 다음 세로 주름을 넣어주자. 세로 주름은 곡선과 이어질 수 있도록 그려줘야 해.

마지막으로 프릴의 윗부분에 옷과 연결되는 선을 그어주고, 프릴이 당겨져서 생기는 잔주름을 추가해주면 완성이야.

이번에는 잔잔한 형태의 프릴을 그려보자. 우선 곡선을 그려주는데, 프릴의 모양을 생각해서 옷의 뒷면이 보일 부분을 작게 배치해서 그려줬어.

곡선의 가장자리 양 끝에 세로 주름을 그려서 옷에 자연스럽게 연결될 수 있도록 그려주자.

곡선의 아래쪽에 옷의 뒷면이 되는 부분을 그려줬어. 잔잔한 프릴이니까 옷의 뒷면이 작게 보일 수 있도록 그려줬어.

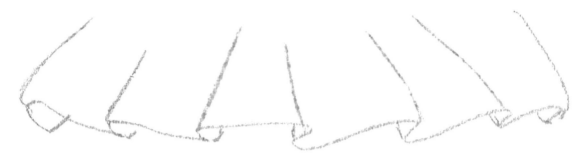

그 다음 세로 주름을 추가해서 프릴의 형태를 그려줬어.

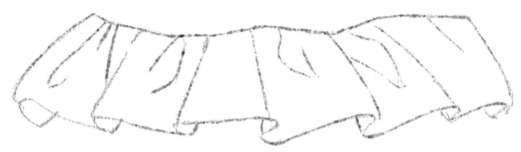

마지막으로 옷과 연결되는 선을 그려주고, 잔주름을 넣어주면 완성이야.

어때? 어렵지 않게
그릴 수 있지?

다양한 프릴의 모양을
연습하면 드레스를
꾸며줄 수 있겠어요!

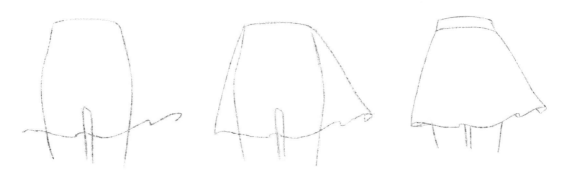

앞에서 프릴을 그릴 때 연습했던 곡선을 이용해서 플레어 스커트를 그려보자. 밑단의 날리는 모양에 주의해서 순서대로 그려주고, 잔선을 지워주면 돼.

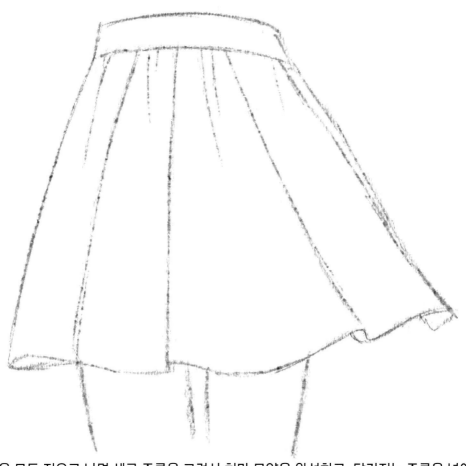

잔선을 모두 지우고 나면 세로 주름을 그려서 치마 모양을 완성하고, 당겨지는 주름을 넣어주면 완성이야.

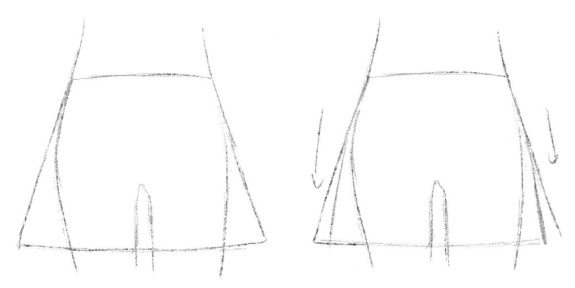

이번에는 사다리꼴 도형을 응용해서 주름 치마를 그려주자. 인체의 형태에 맞게 치마를 그려주고, 주름이 생기는 방향을 고려해서 연하게 스케치하자.

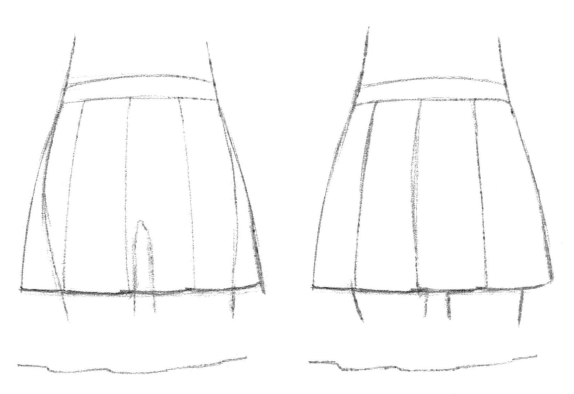

그 다음 치마 밑단의 모양을 약간 수정하는데 치마의 주름이 서로 겹쳐지면서 치마 밑단의 모양이 울퉁불퉁하게 변하는 것을 주의하자. 세로 주름의 폭에 맞춰서 수정하면 돼. 마지막으로 잔선을 깔끔하게 지워주면 완성이야.

바지 그리기

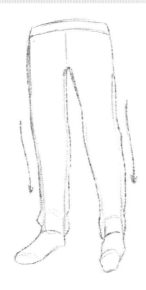

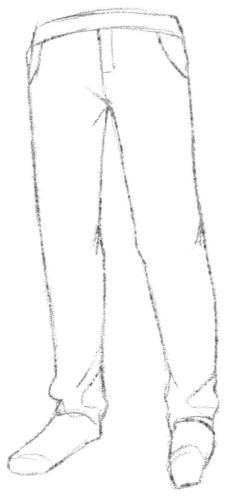

바지 그리는 연습을 해볼까? 바지는 치마에 비해서 인체의
실루엣이 조금 더 분명하게 드러나는 옷이야. 그렇기 때문에
몸에 딱 붙게 그리지 않는게 중요해.

몸에 가깝게 붙는 옷인만큼 관절이 접히는 부분에 주름이
분명하게 생긴다는 점을 주의하면 예쁜 바지를 그릴 수 있어.

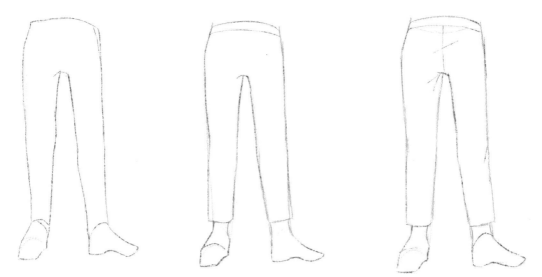

이번에는 다른 바지 그리기도 연습해보자. 정면에서 보이는 바지를 그릴 때에는 세로선을 사용하면 조금 더 깔끔하고 디테일한 그림을 그릴 수 있어.

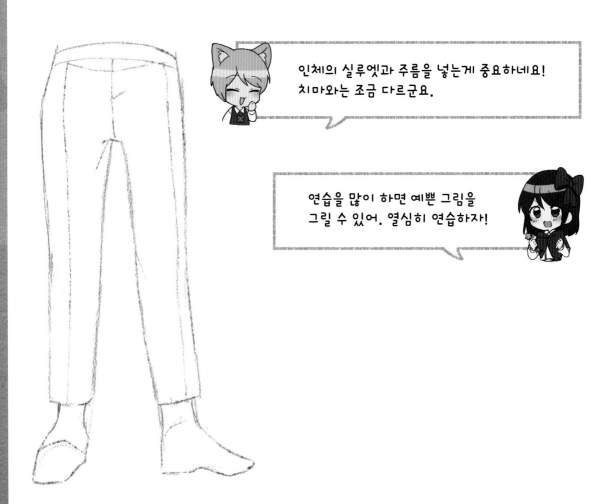

인체의 실루엣과 주름을 넣는게 중요하네요!
치마와는 조금 다르군요.

연습을 많이 하면 예쁜 그림을
그릴 수 있어. 열심히 연습하자!

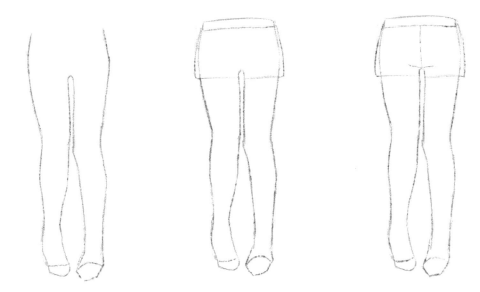

반바지를 그릴 때는 일반 바지를 그리는 것보다 약간 더 여유를 주고 그려주면 돼. 반바지가 몸에 너무 달라 붙으면 움직이기 불편하겠지? 그런 부분을 주의해서 스케치를 하자.

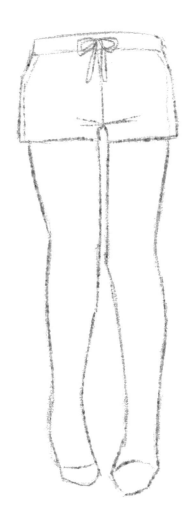

일반 바지를 그릴 때와 마찬가지로 잔선을 정리한 다음 끈이나 리본, 재봉선을 그려서 디테일한 부분의 포인트를 살려주면 돼. 어렵지 않지?

장신구 그리기

안경 그리기

의상과 잘 어울리는 소품이 있었으면 좋겠어요!

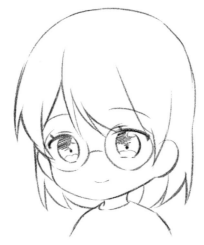

1 얼굴을 꾸며줄 수 있는 안경을 그려보자. 당연히 안경이 눈동자보다 커야겠지?

안경이 눈을 가려버리면 인상이 지워지니, 안경 윗부분을 끊어서 그렸어.

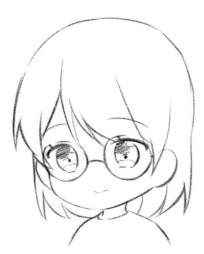

2 스케치한 부분의 선을 진하게 따주고, 안경의 모양을 조금 더 구체적으로 그려주자.

타원을 생각하고 그려주면 좋아.

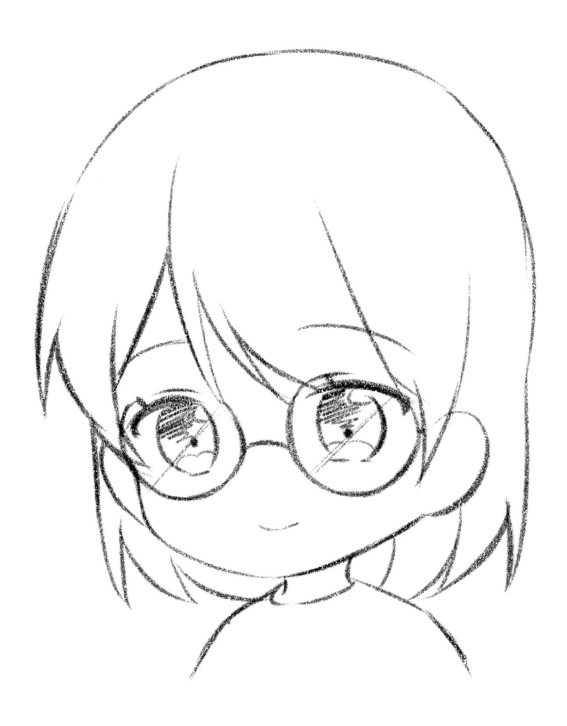

3 마지막으로 안경의 알 부분에 연하게 사선을 넣어서 빛 느낌을 표현해주면 좋아.

밴드 그리기

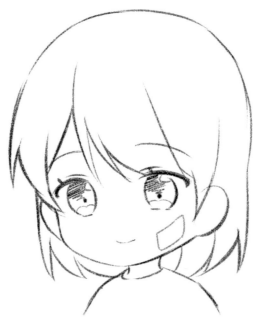

① 이번에는 캐릭터의 뺨 부분을 꾸며줄 수 있는 밴드를 그려보자. 캐릭터의 뺨이 둥글다는 부분에 주의해서 그려야 해. 딱딱한 사각형이 아니라 곡선을 사용해서 형태를 잡아주자.

② 밴드의 안쪽 부분에 작은 사각형을 그려서 채워주자. 얼굴형이 둥그니까 밴드모양도 얼굴에 맞게 곡선을 사용해서 둥근 형태로 그리는 것이 좋아.

3 마지막으로 사각형 내부에 작은 점을 찍어서 공기 구멍을 표현해주면 완성이야.

머리띠 그리기

1 리본과 머리띠를 사용해서 캐릭터의 머리카락을 꾸며주자. 머리카락 사이로 가려지는 부분을 생각해서 기본 형태를 그려주면 돼.

2 머리띠의 오른쪽에 리본을 달아볼까? 끈으로 된 리본을 그릴 때 가장 중요한 것은 리본의 안쪽면과 바깥쪽 면을 구분하는거야. 이렇게 해주면 더 입체적인 리본을 그릴 수 있는데, 그러면 그림이 훨씬 예뻐보이겠지?

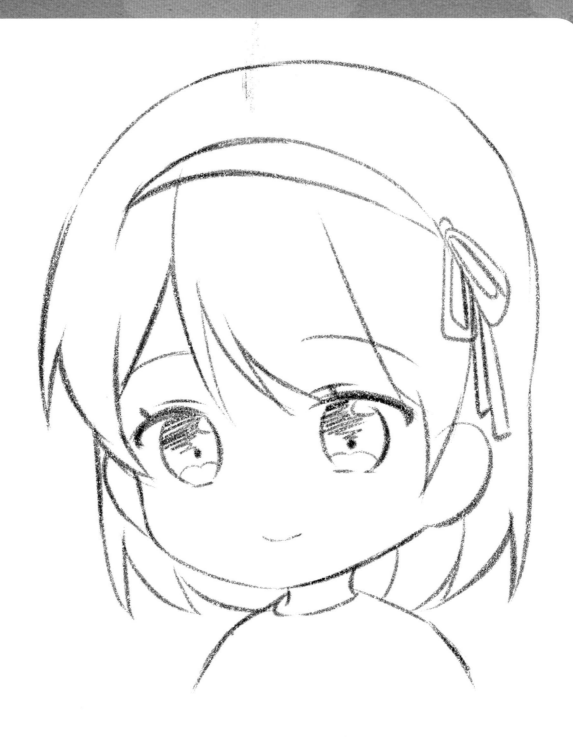

3 마지막으로 캐릭터의 왼쪽 옆머리에 머리띠가 안쪽으로 들어가면서 생기는 선을 간단하게
그어주면 완성이야.

보닛 그리기

1 보닛 장식을 그리는 방법을 알아보자. 보닛은 모자에 속하는 장식이지만 모자보다 꾸며줄 수 있는 부분이 많아서 드레스 같은 의상에 잘 어울려. 타원을 사용해서 보닛의 기본 모양을 잡아주자. 뒷머리를 완전히 감싸지 않는 모자니까 약간 여유를 주는게 좋아.

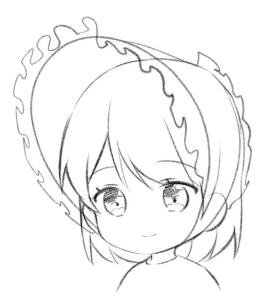

2 보닛에 프릴 장식을 추가해볼까? 프릴을 그리기 위해 우선 구불구불한 선부터 그어주는 데, 보닛의 안쪽 면이 보이는 부분과 바깥쪽 면이 보이는 부분은 프릴의 방향을 반대로 그려야해.

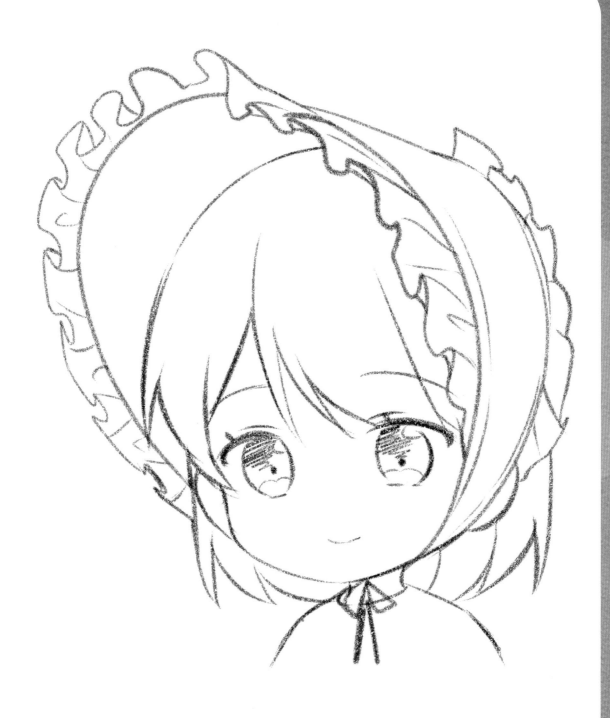

3 마지막으로 프릴의 안쪽과 바깥쪽면을 구분해주고, 당겨지면서 생기는 잔주름을 그려주면 완성이야.

챙 모자 그리기

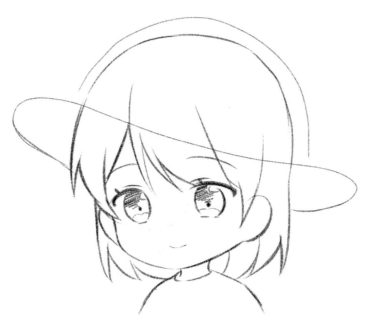

① 챙이 넓은 모자를 그리는 방법을 알아보자. 모자의 형태를 둥글게 그리고 모자의 안쪽 면이 보일 수 있도록 곡선을 사용해서 머리 전체를 감싸는 형태로 그려주자.

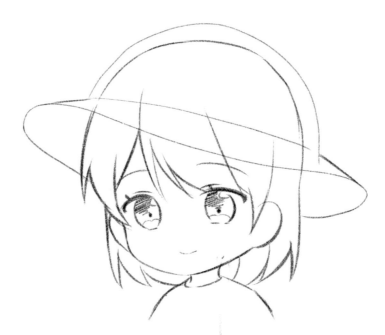

② 모자의 기본 형태를 잡았으면 선을 그어서 실루엣을 분명하게 만들어주고, 모자의 머리 부분과 챙이 만나는 부분을 선으로 나누어주자.

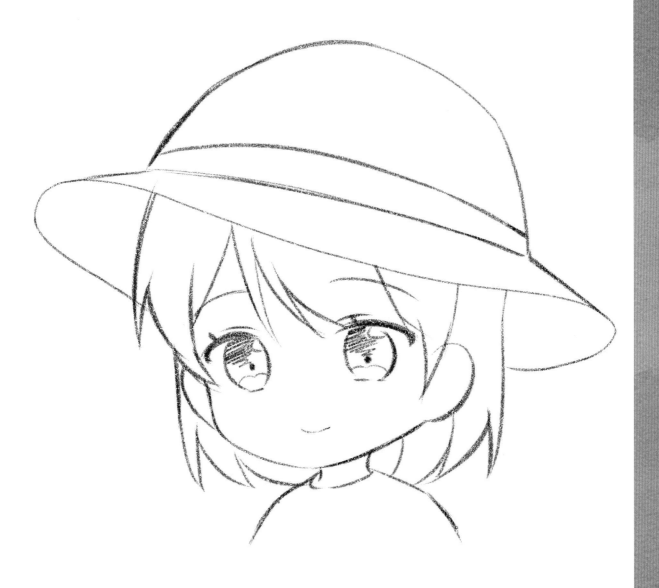

③ 잔선을 깔끔하게 지워서 정리하고 선을 하나 더 그어서 모자의 띠를 만들어주면 완성이야.

캡모자 그리기

① 캡이 달린 모자를 그려보자. 두상의 크기에 비해서 약간 여유있게 형태를 그려주면 돼.

② 모자의 챙 부분은 얼굴 방향의 투시에 맞게 그려줘야 해. 모자의 모양은 실제 모자를 참고해주면 좋아.

③ 마지막으로 모자를 꾸며줄 수 있는 이니셜을 그려넣고 모자의 앞면과 옆면을 구분할 수 있게 선을 그어줬어. 잔선을 깔끔하게 지워주면 완성이야.

미니햇 그리기

1 미니햇을 그리는 방법을 알아보자. 미니햇은 머리의 왼쪽이나 오른쪽에 고정해서 쓰는 작은 모자야. 머리 크기에 비해서 모자 사이즈가 너무 크거나 작지 않도록 기울여서 스케치하자.

2 모자의 윗면과 앞면을 구분하고 리본이 달리는 위치를 간단하게 스케치했어.

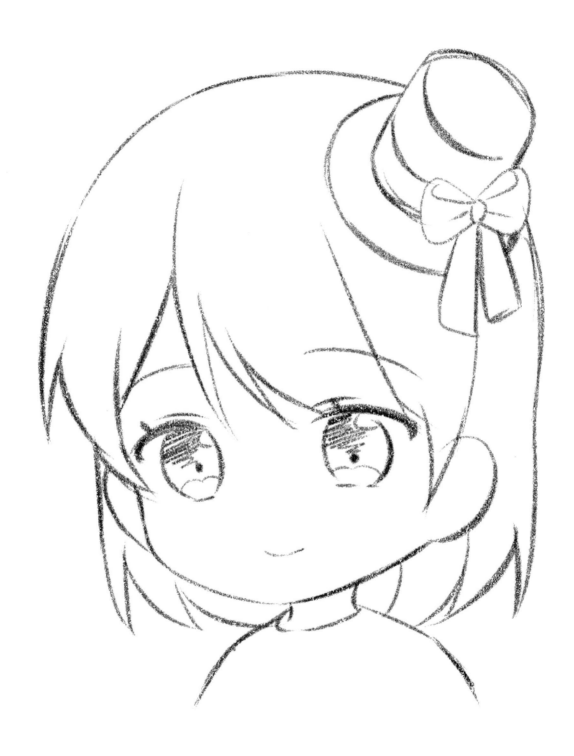

(3) 묶은 리본을 안쪽 면이 보이도록 입체적으로 그려준 다음 잔선을 지워주면 완성이야.

꽃 장식 그리기

① 꽃모양 머리핀을 그려볼까? 꽃의 기본 형태는 둥근 모양에서 시작하니까 머리핀이 들어갈 부분의 위치를 간략하게 잡아주면 돼.

② 스케치한 원 안쪽에 꽃 모양의 형태를 잡아서 채워주자.

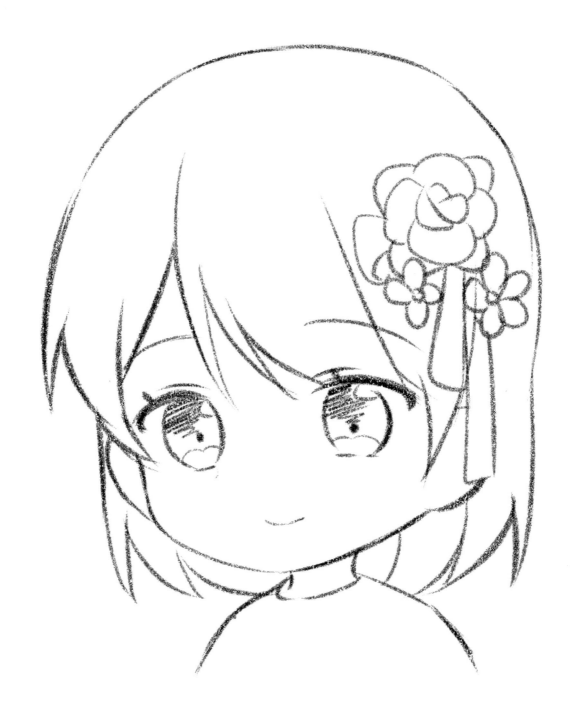

③ 그 다음 스케치에 사용한 선을 깔끔하게 지워주면 완성이야. 꽃장식을 크게 그리고 싶다면 기본 틀이 되는 원을 크게 그려서 사용하면 돼.

의상 디자인하기

작품 공유

이제 배운 방법들을 사용해서 직접 의상을 디자인해보자!

좋아하는 요소를 넣어서 디자인하면 더 즐거울 것 같아요!.

여왕님의 드레스 그리기

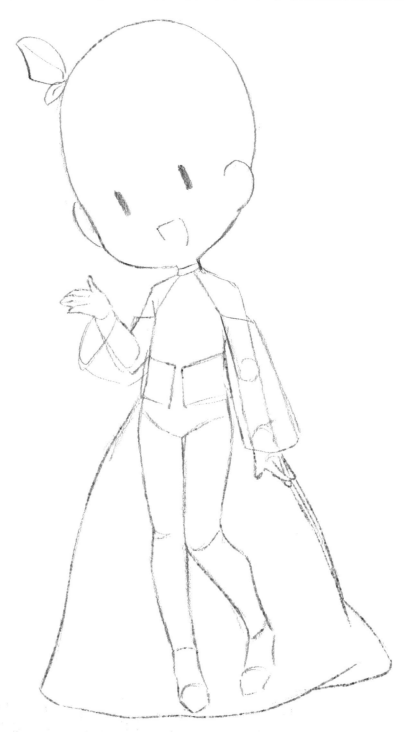

① 여왕님이 입을 드레스를 그려보자. 프릴을 많이 활용한 디자인이면 잘 어울리겠지?
인체의 라인에 맞게 치마를 스케치해줬어. 치마 폭은 풍성하게 그려주자.

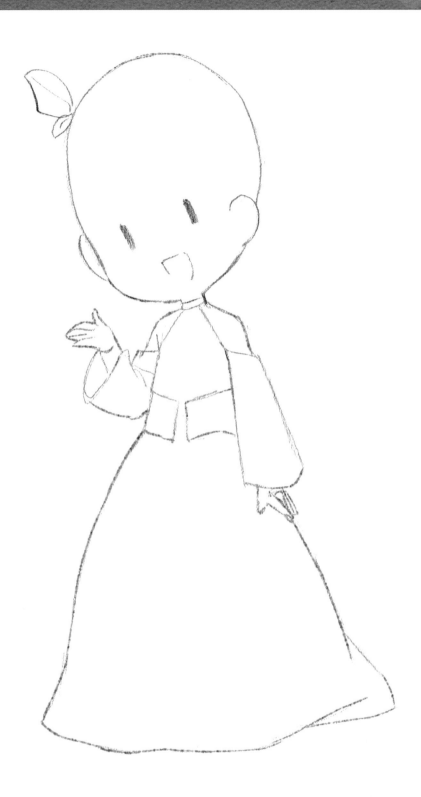

2 인체 라인을 깔끔하게 지워주고 의상의 선만 남겨줬어.

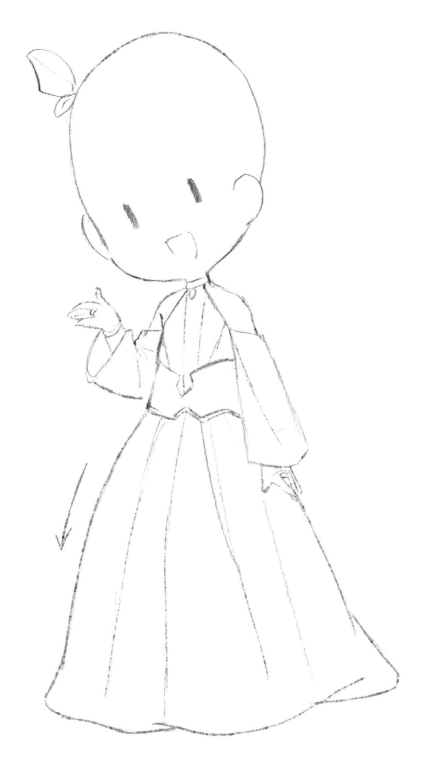

③ 아래쪽으로 천이 잡아당겨지면서 생기는 세로 주름을 치마에 그려주자. 훨씬 풍성한 느낌을 낼 수 있어.

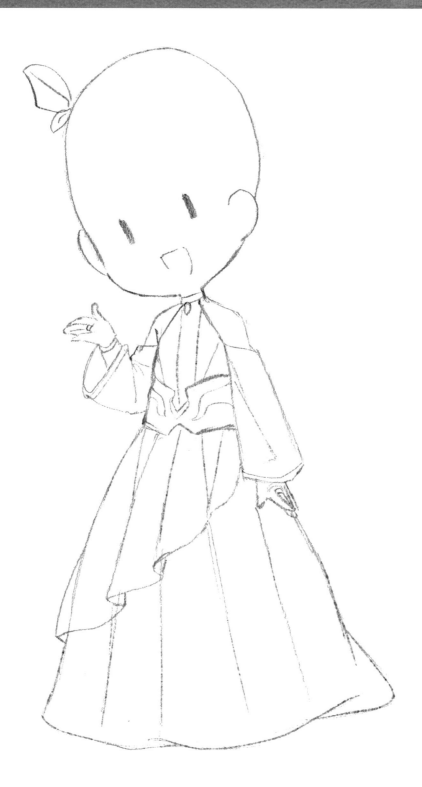

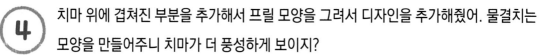

(4) 치마 위에 겹쳐진 부분을 추가해서 프릴 모양을 그려서 디자인을 추가해줬어. 물결치는
모양을 만들어주니 치마가 더 풍성하게 보이지?

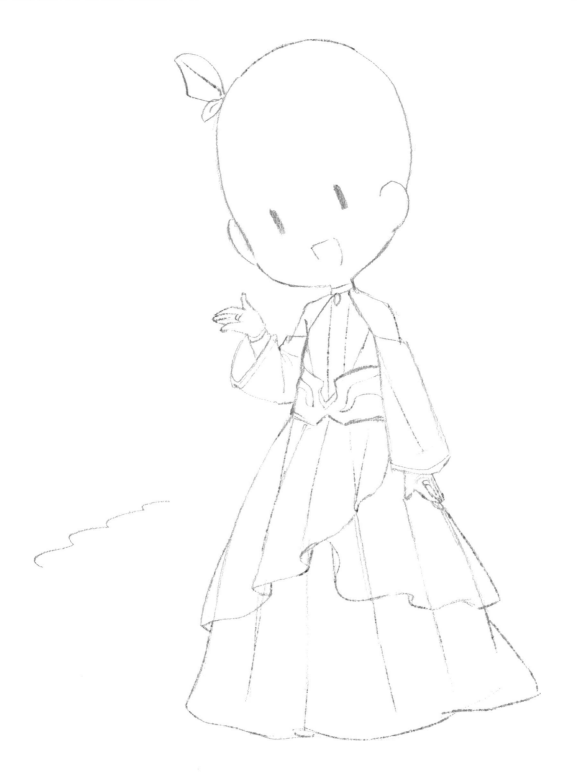

5 치마의 오른쪽에도 동일하게 겹쳐지는 치마 모양을 그려주자. 프릴 모양이 자연스럽게
이어질 수 있도록 곡선을 활용해서 그려주는게 중요해.

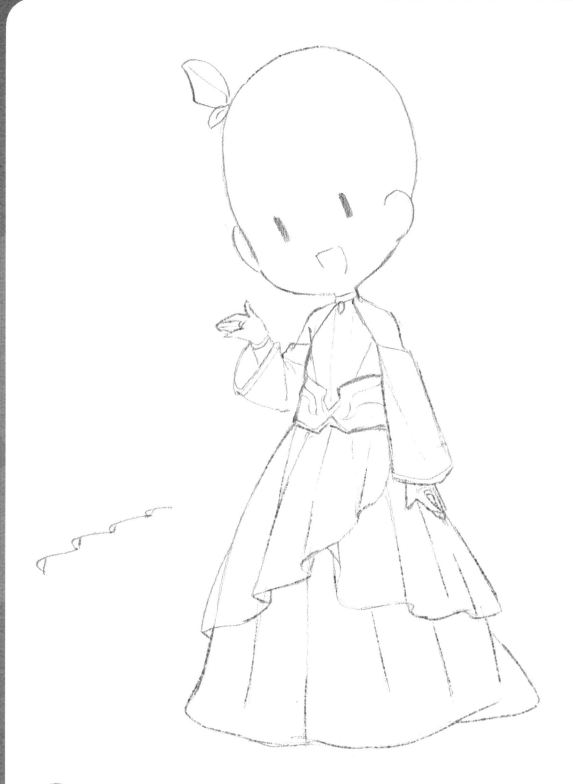

6 프릴의 안쪽 면이 보일 수 있도록 면을 이어서 완성해주자.

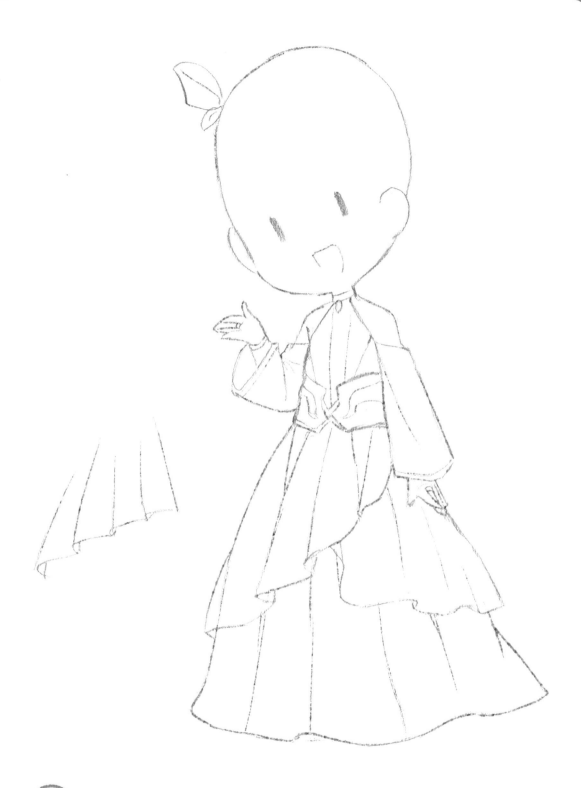

7 치마에 생기는 프릴 모양과 주름이 지는 방향을 고려해서 그려주면 완성이야.

여왕의 연미복 그리기

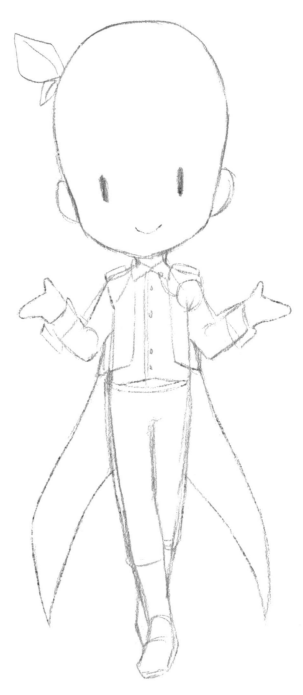

① 연미복을 그려볼까? 상의의 뒷면이 망토처럼 보일 수 있게 길게 내려오는 디자인으로 스케치해줬어. 어깨의 견장이나 장식끈을 추가하면 조금 더 퀄리티 높은 디자인을 할 수 있어.

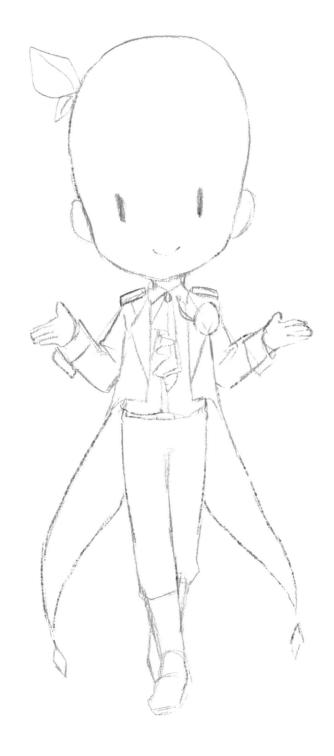

② 스케치한 잔선들을 한 번 정리해주고 세부 요소를 추가해주자. 목에 풍성한 크라바트 장식을 추가해주고 상의의 자켓 부분을 그려줬어. 소매와 셔츠의 디테일한 부분이나 신발과 바지 밑단이 만나는 부분에 주름을 추가해주자.

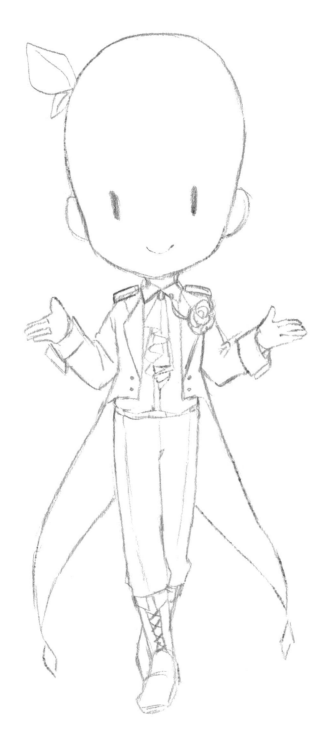

3 마지막으로 가슴에 장미 장식을 추가해주고 상의 자켓에 단추를 그려주자.바지에 세로
선을 추가해서 더 자연스럽게 보일 수 있도록 표현했어. 신발까지 그려주면 완성이야.

프릴 드레스 그리기

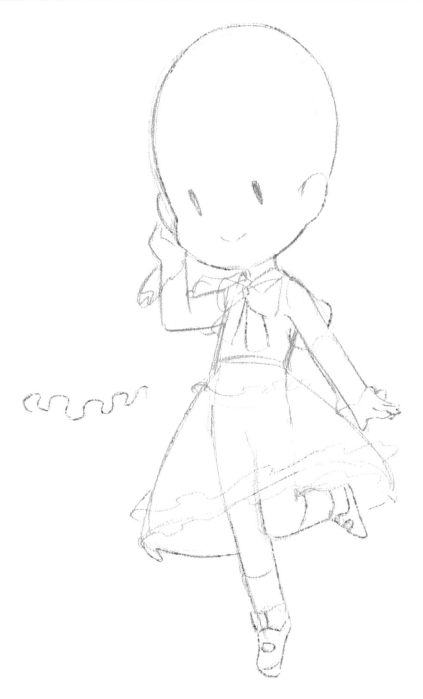

① 프릴 장식을 풍성하게 넣은 드레스를 디자인해보자. 우선 인체에 맞게 원피스의 기본 형태를 스케치해줬어. 프릴이 들어갈 자리를 미리 정해서 곡선을 다양하게 그려주자.

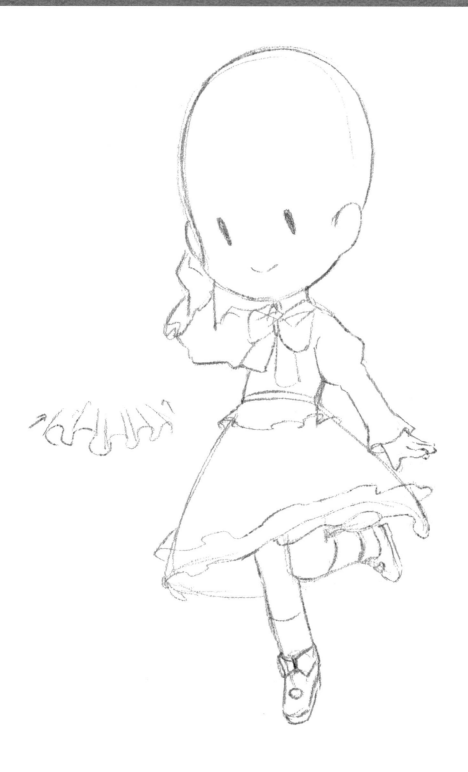

② 그 다음 인체의 선을 깔끔하게 지워주고 드레스에 맞게 정리해줬어. 프릴이 위치한 곳에
당겨지는 주름이 들어가는 것을 고려해서 그려주자.

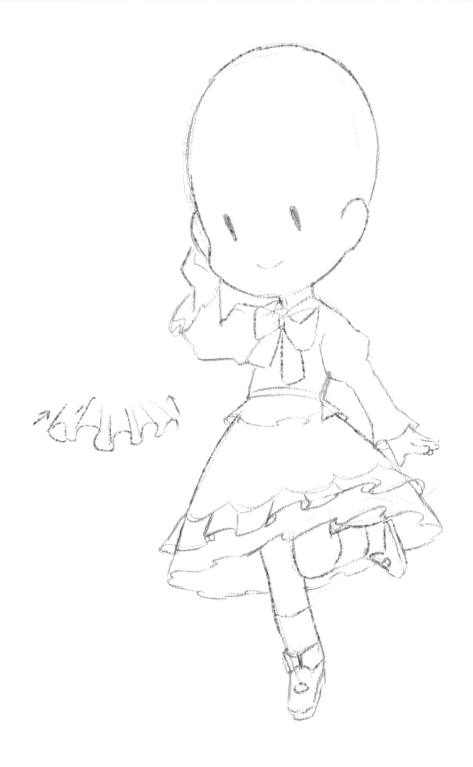

③ 프릴을 스케치했던 자리에 형태를 분명하게 다듬어서 그림을 그려주자. 치마의 뒷면에 도 프릴이 자연스럽게 들어갈 수 있도록 밑단의 모양을 프릴 형태로 수정해줬어.

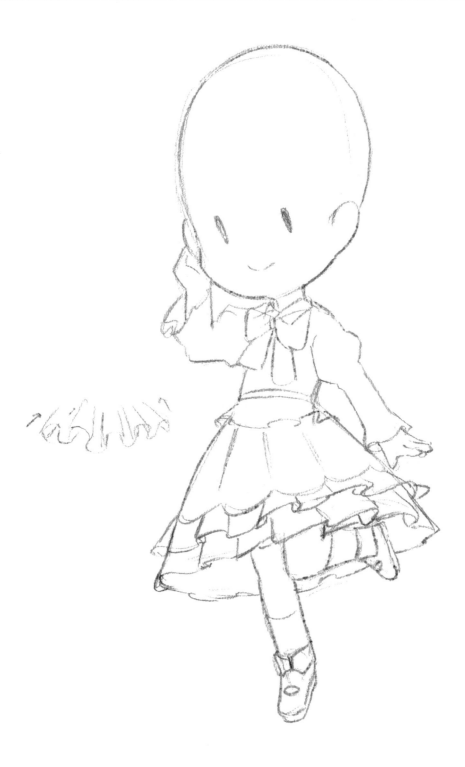

4 그 바로 아랫단에도 동일한 방식으로 프릴 장식을 추가해주자.

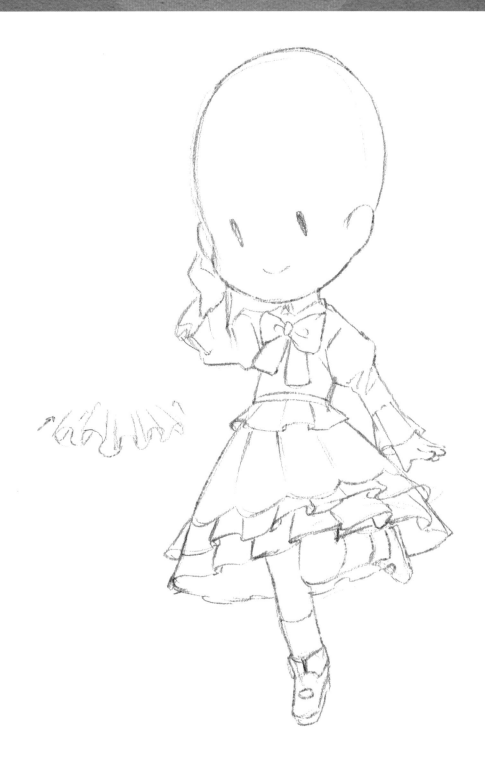

(5) 소매의 장식과 상의와 하의가 만나는 부분에 프릴 주름을 추가해줬어. 프릴이 다양하게 들어갔지만 모양이 조금씩 달라서 단조롭지 않고 풍성하게 보이지?

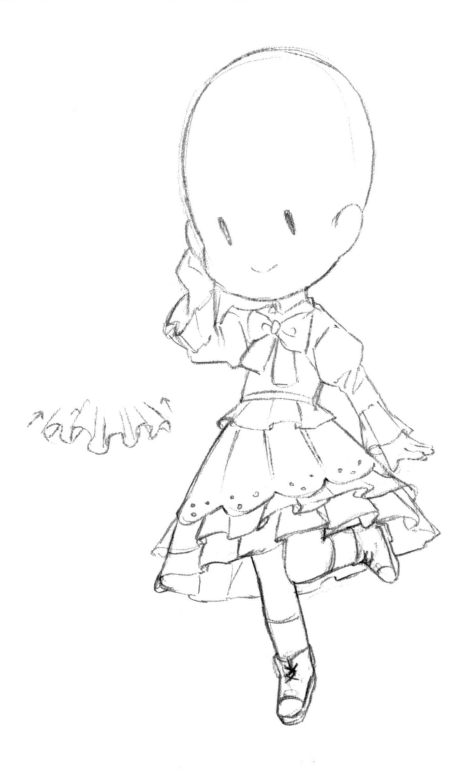

6 마지막으로 치마의 앞치마 부분에 동그라미를 그려서 레이스 모양을 만들어주고 신발을
그려주면 완성이야.

캐주얼 의상 그리기

① 캐주얼한 느낌의 상의와 하의를 그려볼까? 캐릭터의 인체의 맞게 기본 형태를 스케치해 줬어. 그림의 실루엣이 더 풍성해질 수 있도록 치마는 뒷면이 살짝 보이는 모양으로 그려주자.

2 인체의 선을 지워주고 의상의 선을 깔끔하게 그어줬어. 옷과 잘 어울리는 캐주얼한 느낌의
부츠를 스케치하고 소매에 주름이 생기는 부분을 그려주자.

③ 발랄한 느낌을 표현하고 싶어서 캐릭터에게 긴 니삭스를 신겨줬어. 그 다음 어깨의 재봉선과 소매의 주름을 추가해주자.

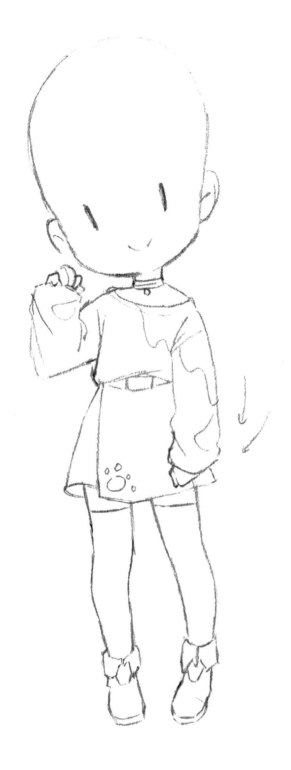

④ 마지막으로 치마에 고양이 발바닥 모양의 장식을 넣어주고 상의에도 크림이 묻은 것 같은 장식을 추가해줬어.

아카데미의 마법사 의상 그리기

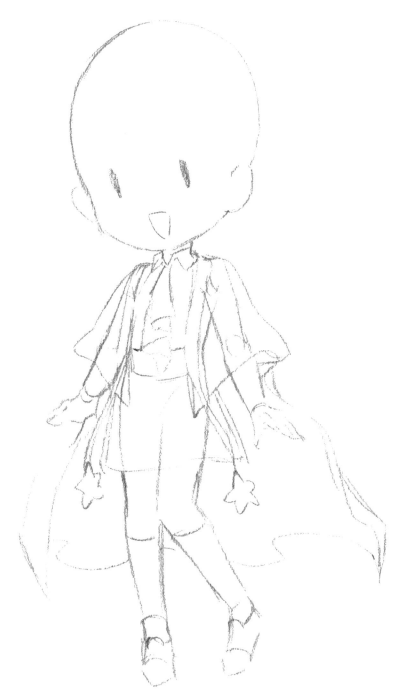

① 아카데미의 마법사 의상을 그려보자. 발랄한 느낌의 별장식을 추가해주고, 흩날리는 망토의 모양을 곡선을 활용해서 그려줬어.

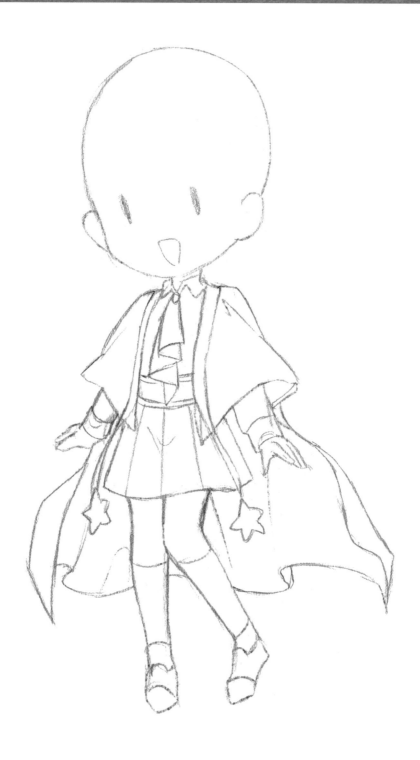

② 스케치에 사용한 인체의 선을 지워주고 치마와 셔츠의 모양을 그려주자. 걸쳐 입은
망토도 바깥쪽 면과 안쪽 면이 모두 보이도록 그려줬어.

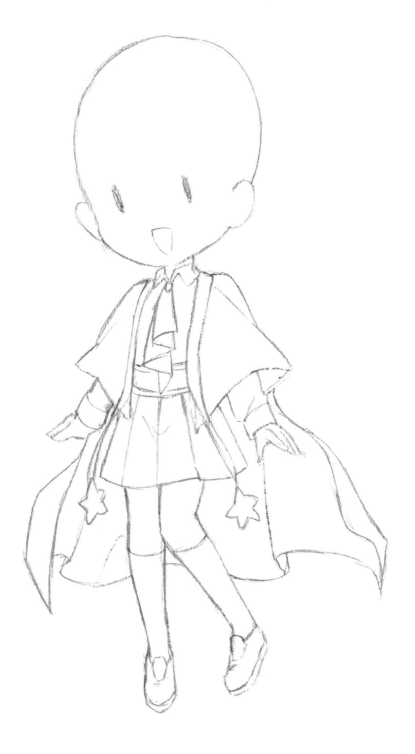

(3) 마지막으로 신발의 모양을 그려주면 완성이야. 의상의 폭을 넓게 그리니 캐릭터의
실루엣이 더 풍부하게 보이지?

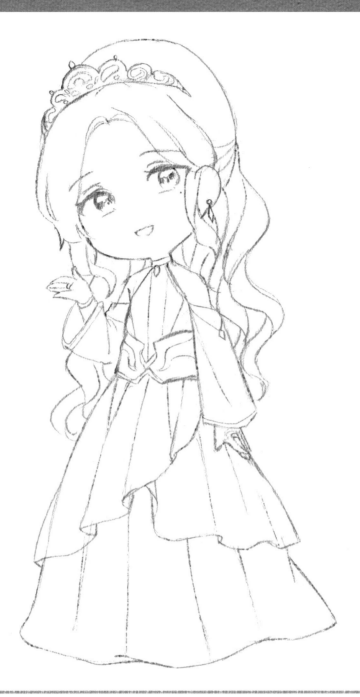

 의상 디자인에 맞는 소품을 추가하니까 훨씬 더 예뻐졌어요!

여기서 조금 더 퀄리티를 높여보자! 앞에서 배운 이목구비 그리는 법과
장식 소품 그리는 방법을 활용해서 그려볼까?

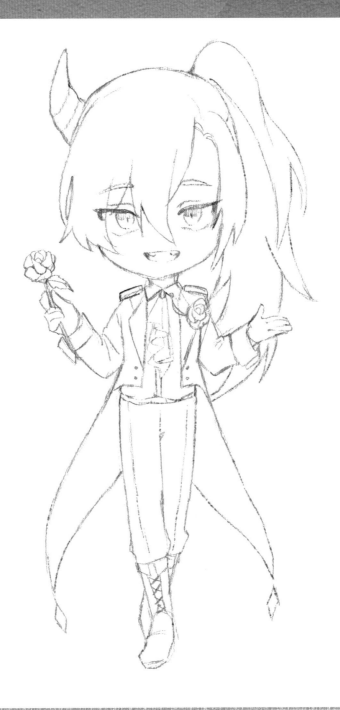

이건 어때? 가슴의 장식에 사용했던 장미를 활용해서 장미꽃을 그려봤어.

와~ 의상이 한층 더 매력적으로 보이는걸요?

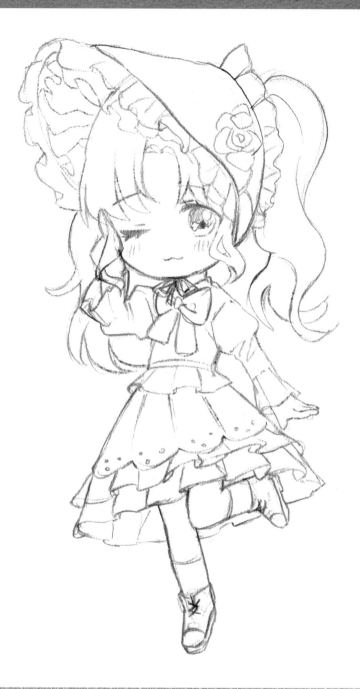

앞에서 보닛 그리는 방법을 배웠으니까, 이 그림에 활용해볼까?

프릴을 많이 사용한 그림이라 그런지 아주 자연스럽게 어울리네요.

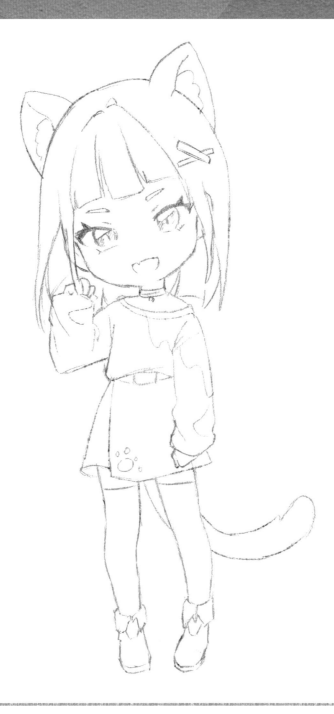

이 의상에는 고양이 발바닥 모양 장식을 넣었으니까, 귀와 꼬리를 달아주면 귀여울 것 같아요!

포즈도 마침 고양이를 떠올리게 만들어서 좋아!

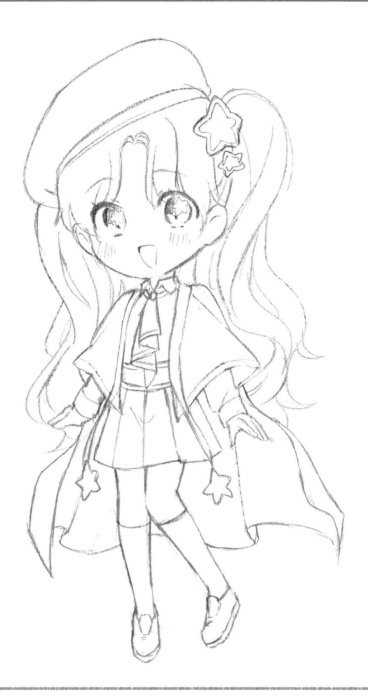

 반짝반짝한 별모양 장식은 마법사의 상징이라고 할 수 있지! 너무 귀여워!

역시 용사님이에요, 울고 싶을만큼 귀여워요!

프릴을 따라 그려보자!

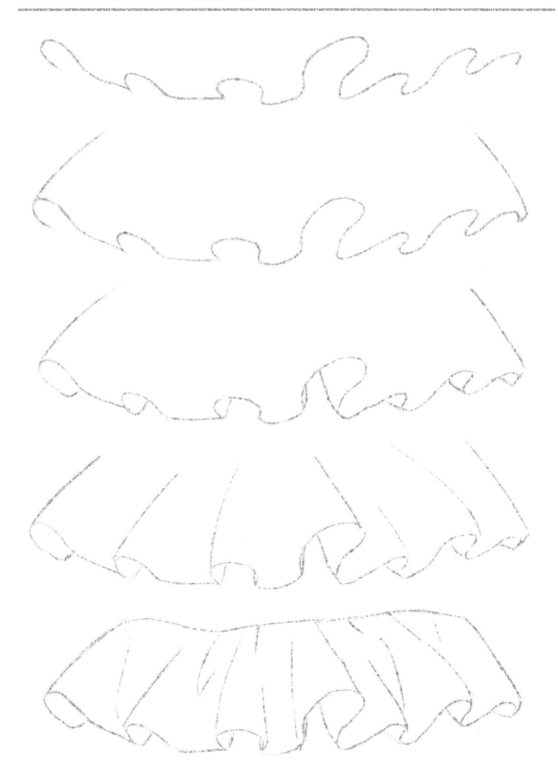

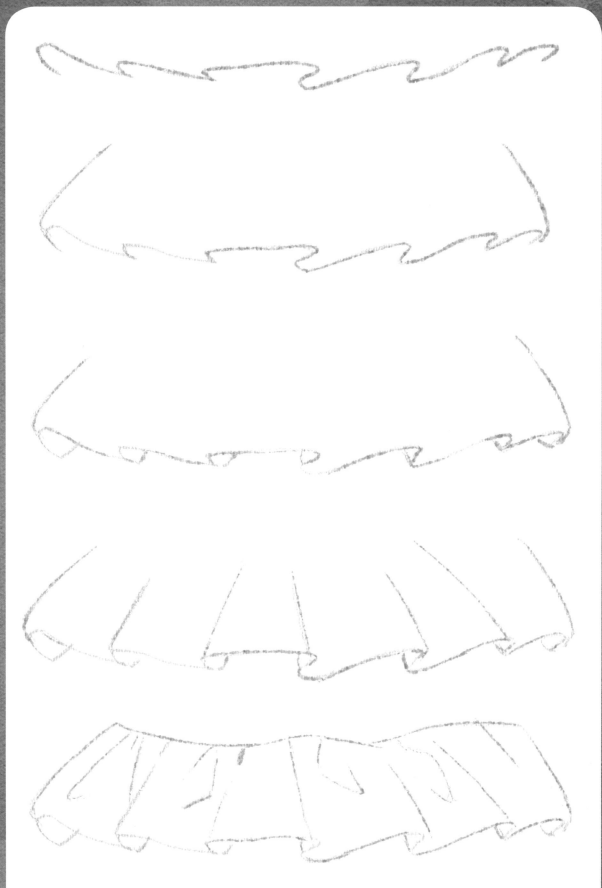

의상을 따라 그려보자!

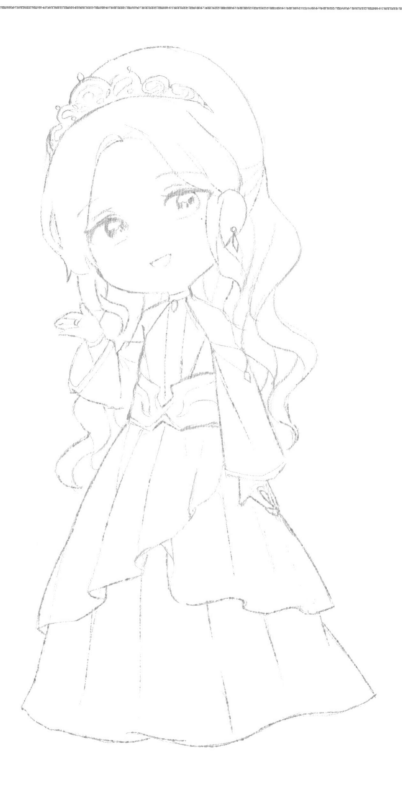

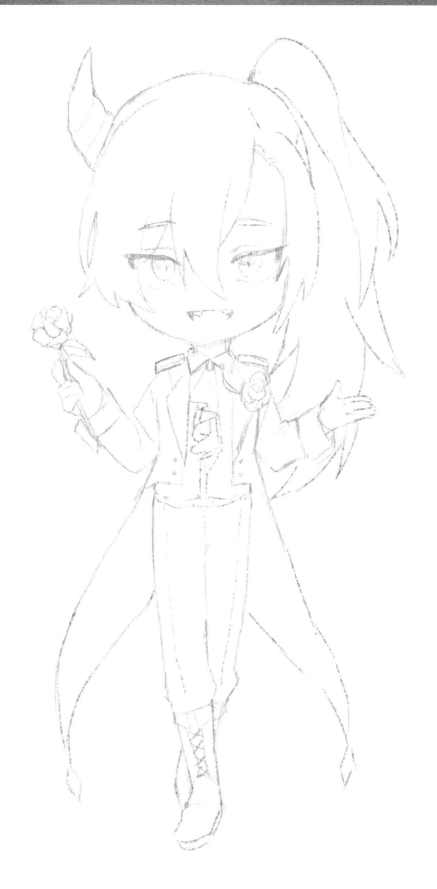

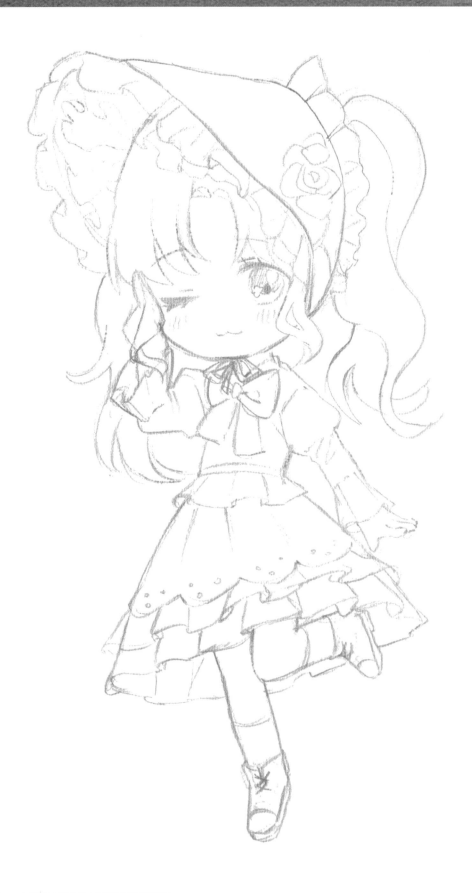

의상의 세계는 정말 넓고 심오하네요, 용사님! 상상할 수 있는 모든 것들을 전부 표현할 수 있다니… 역시 대단하세요!

그림은 내가 원하는 것을 현실에 나타내는 표현의 장이라고 할 수 있지!

표현의 장…?

그림 실력과는 별개로 내가 좋아하는 것들을 표현하고, 만들어 낼 수 있다는 뜻이야!

꿈을 가지고 열심히 노력하면, 반드시 잘 그리게 되니까 포기하지 말고 열심히 노력해야해!

역시 용사님이에요! 앞으로는 용사님의 말씀대로 열심히 노력하는 니카 요정이 되겠어요!

ILLUST MAKER

NEOACADEMY ILLUST TUTORIAL BOOK SERIES

PART. 6

용사퇴장!
디자인
완성하기

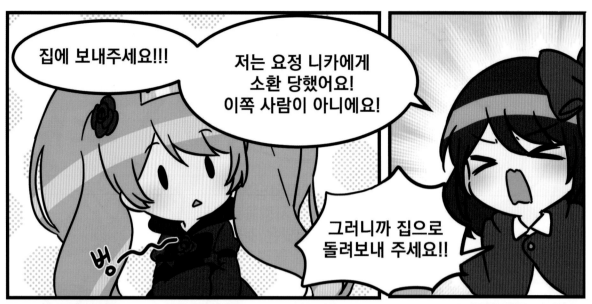

집에 보내주세요!!!

저는 요정 니카에게 소환 당했어요! 이쪽 사람이 아니에요!

그러니까 집으로 돌려보내 주세요!!

아...

아하하! 너 참 재미있는 아이로구나!

그래.. 다른 세계 사람은 여기에 머물 수 없다. 어쩔 수 없네.

어느 하급 요정이 널 이렇게 불렀는지 모르겠지만

찾게 되면 가만 안 두겠다.

배색 알아보기

배색의 기초 알아보기

다정한 성격의
캐릭터를 표현하기
좋아.

① 따듯한 색조합

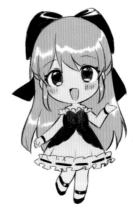

신비로운 인상의
캐릭터를 표현하기
좋아.

② 신비로운 색조합

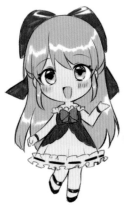

시원하고 여름 분위기의
캐릭터를 표현하기
좋아.

③ 시원한 색조합

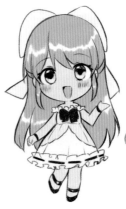

부드러운 성격의
캐릭터를 표현하기
좋아.

④ 부드러운 색조합

우선 내가 표현하고 싶은 느낌에 잘 어울리는 배색에 대해서 알아볼까?

색조합에 따라서 캐릭터의 이미지가 확 변하는군요!

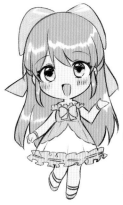

발랄한 캐릭터를
표현하기 좋아.

⑤ **파스텔톤 색조합**

신분이 높은 캐릭터를
표현하기 좋아.

⑥ **고상한 색조합**

단정한 분위기의
캐릭터를 표현하기
좋아.

⑦ **차분한 색조합**

활동적이고 귀여운
인상의 캐릭터를
표현하기 좋아.

⑧ **귀여운 색조합**

다양한 소품으로 의상 꾸미기

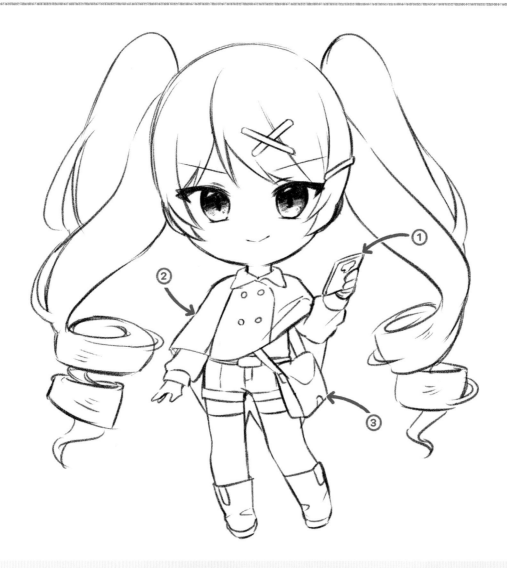

여왕님의 케이프 코트

1 **휴대폰** : 캐릭터의 손 부분을 가장 자연스럽게 꾸며줄 수 있는 소품이야.

2 **케이프 코트** : 케이프의 디자인은 다양하게 표현할 수 있어. 캐릭터에 맞춰서 디자인 해보자!

3 **가방** : 어깨에 걸칠 수 있는 작은 가방은 캐릭터의 손을 자유롭게 두면서도 디자인을 풍성 하게 꾸며줄 수 있어.

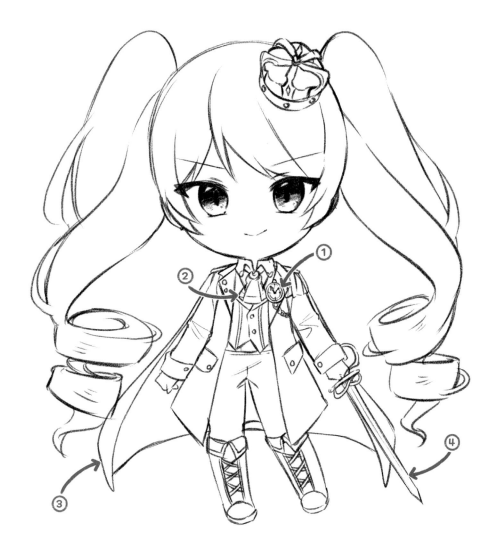

여왕님의 기사복

1 **회중시계** : 캐릭터의 성격을 나타내고 싶을 때 사용하면 좋아. 빈 틈 없는 성격이나 꼼꼼한 인상의 캐릭터라면 이것만큼 잘 어울리는 소품이 없지!

2 **크라바트** : 캐릭터의 목 부분을 고급스럽게 묘사하고 싶을 때 사용하면 좋은 소품이야. 풍성한 프릴을 추가해서 더 예쁘게 꾸밀 수 있어. 프릴을 그리는 방법은 261페이지를 참고해서 연습하자!

3 **망토** : 검이나 지팡이처럼 긴 소품을 든 캐릭터와 매치하면 멋있게 연출할 수 있어.

4 **검** : 기사 캐릭터를 묘사하고 싶다면 빠질 수 없는 소품이야. 검 손잡이의 디자인을 캐릭터에 맞게 꾸며주면 훨씬 더 자연스럽게 연출할 수 있겠지?

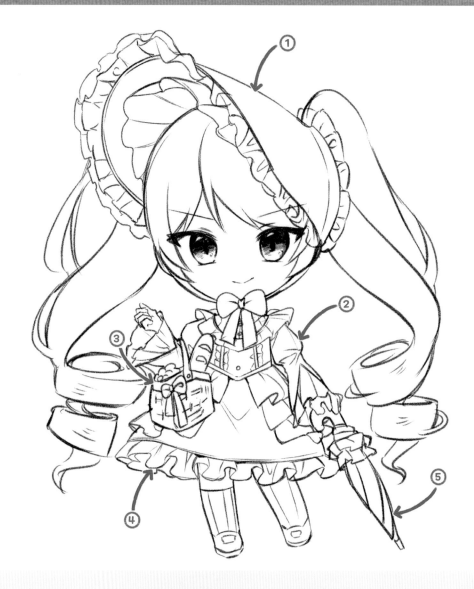

여왕님의 피크닉 드레스

1 **보닛** : 귀엽고 고급스러운 의상에 잘 어울리는 소품이야. 안쪽에 꽃을 그리거나 프릴 장식을 더하면 더욱 화려하게 표현해줄 수 있어.

2 **풍성한 소매 장식** : 소매 장식을 풍성하게 만든 드레스는 길이가 짧은 드레스를 고급스 럽게 꾸며주는 용도로 사용하면 좋아. 시선이 분산되는 것을 막아주기도 해.

3 **피크닉 바구니** : 소품을 가거나 음식을 잘 만드는 설정의 캐릭터를 그릴 때 사용하면 좋아.

4 **드레스의 프릴** : 드레스에 프릴 장식을 다양하게 활용하면 디자인은 물론 캐릭터의 인 상까지 귀엽게 꾸며줄 수 있어.

5 **양산** : 레이스가 풍성하게 들어간 양산부터 깔끔한 양산까지 모두 배경의 날씨나 캐릭터 의 손 동작을 꾸며줄 수 있어.

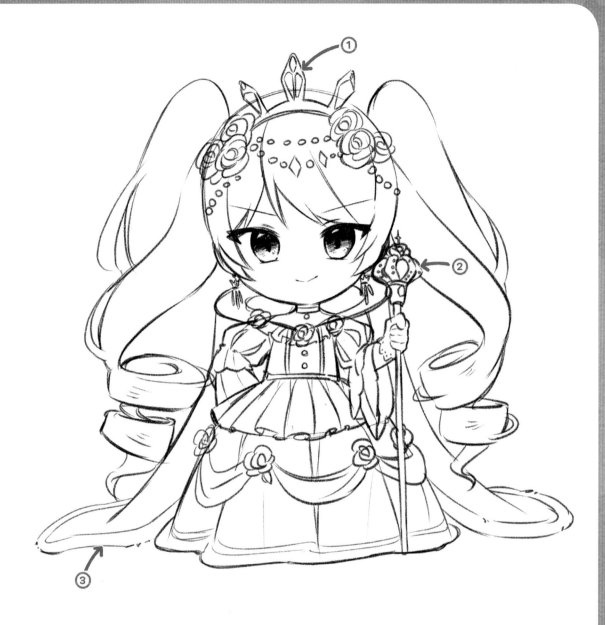

여왕님의 대관식 드레스

1 **왕관** : 캐릭터의 계급이나 신분을 나타내는데 좋은 소품이야. 신분이 높은 캐릭터일수록 왕관을 화려하게 그려주자.

2 **왕홀** : 귀족이나 왕족처럼 신분이 높은 캐릭터들이 주로 사용하는 소품이야. 지팡이 역할을 하기도 해. 캐릭터의 상징을 넣어서 꾸며주면 좋아.

3 **긴 망토** : 망토가 길수록 캐릭터의 신분이 높다는 것을 쉽게 표현할 수 있어.

의상 채색하기

작품공유

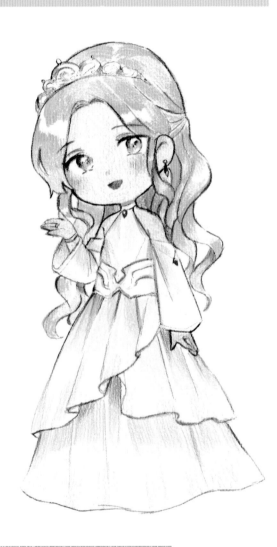

이제 연미복과 드레스에 색을 칠해서 의상을 완성해보자!

용사님의 디자인이라면 여왕님도 분명히 만족하실 거예요!

여왕님의 연미복 채색하기

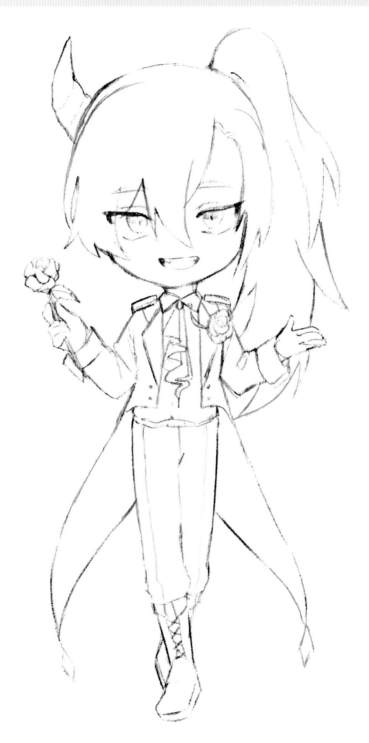

① 색을 칠할거니까 잔선을 깨끗하게 정리한 밑그림을 준비하자. 볼펜으로 선을 따도 좋아.

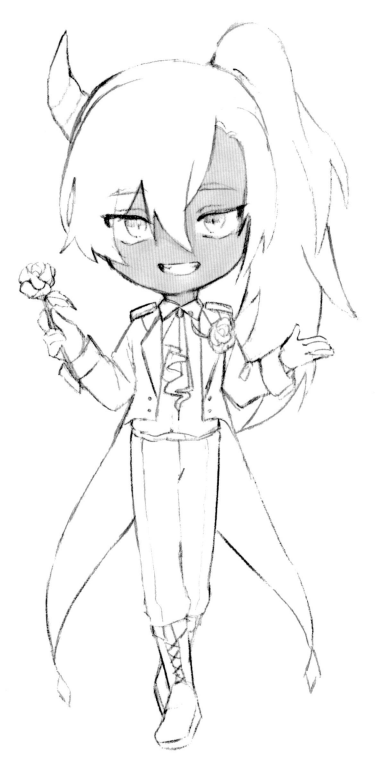

(2) 캐릭터의 피부색부터 채워줄게. 부드럽게 색이 칠해지는 마카를 사용했어. 앞머리카락과
피부가 만나는 부분에는 그림자가 생기니까 이 부분도 고려해서 색을 칠해주자.

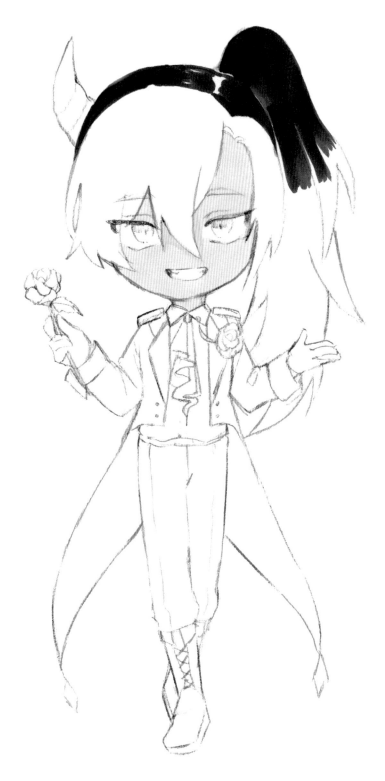

③ 그 다음 진한 남색을 사용해서 머리카락 부분에 색을 채워줬어. 그라데이션을 활용해보자.

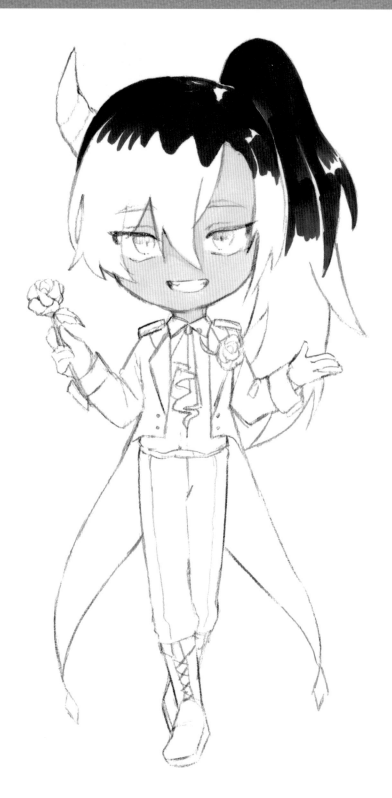

4 색감을 다양하게 만들어주기 위해서 채도가 높은 남색을 골라 머리카락을 칠해줬어.

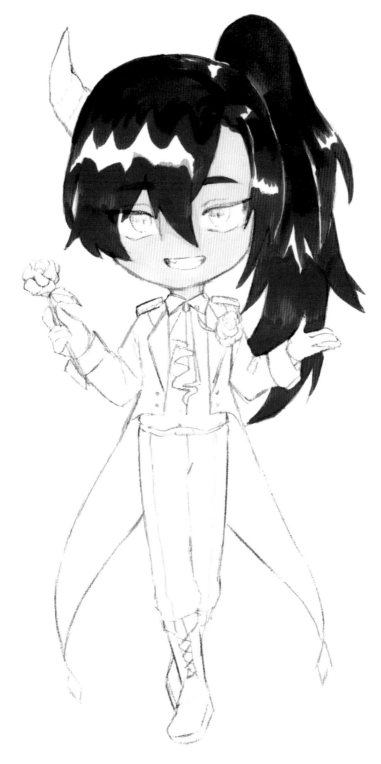

(5) 보라색 펜을 사용해서 남은 머리카락 부분에 색을 채워주자. 하이라이트 영역은 비워두는게 좋겠지?

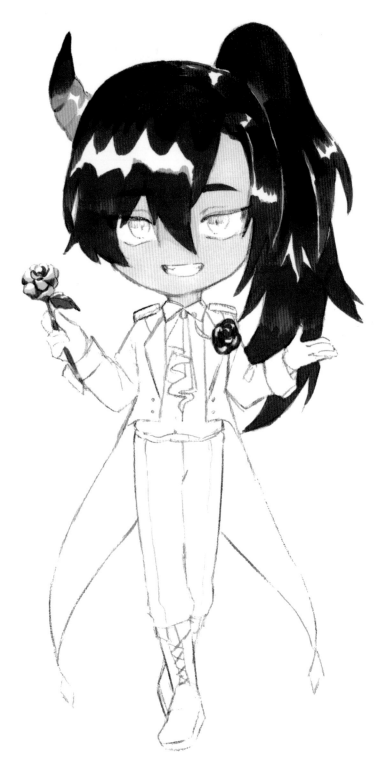

6 밝은 하늘색과 진한 남색 두 가지 종류를 활용해서 가슴의 꽃 장식과 손에 들고 있는 장미에 색을 칠해줬어. 흰 부분을 남겨두면 반짝이는 윤기를 표현하는데 효과적이야.

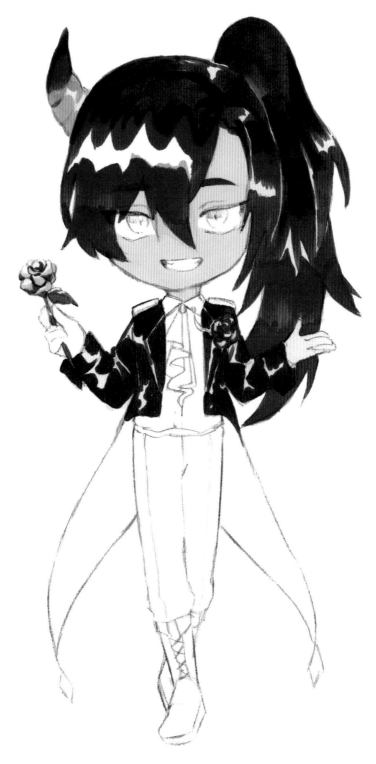

⑦ 머리카락을 칠한 남색을 활용해서 연미복의 상의에 색을 칠해주자. 주름이 지는 부분을 진하게 색칠하지 말고 하얗게 비워둬서 재질감을 표현해줬어.

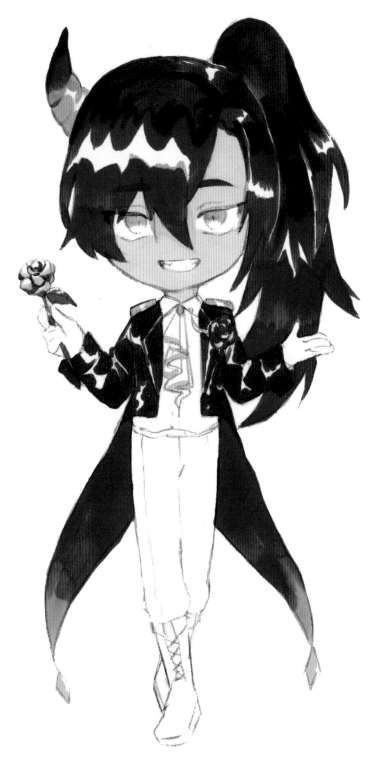

8 보라색과 연보라색을 활용해 연미복의 상의 꼬리에 그라데이션 효과를 줘서 색을 칠했어. 노란색을 사용해서 어깨의 견장과 캐릭터의 눈, 목의 크라바트와 연미복의 꼬리 끝 장식물에도 색을 채워주자.

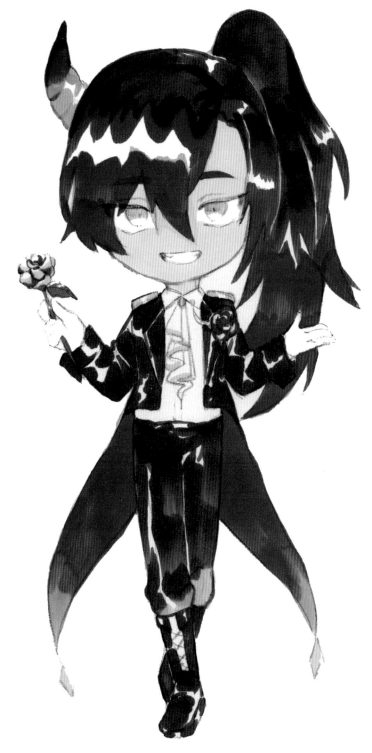

9 남색으로 바지에 색을 채우고, 연한 하늘색을 사용해서 빛이 들어오는 부분에 색을 칠해줬어. 색감이 풍성해지고 신발과 바지를 확실하게 구분할 수 있게 되었지? 이번에도 주름이 생기는 부분을 하얗게 비워둬서 눈에 잘 띄도록 만들어주자.

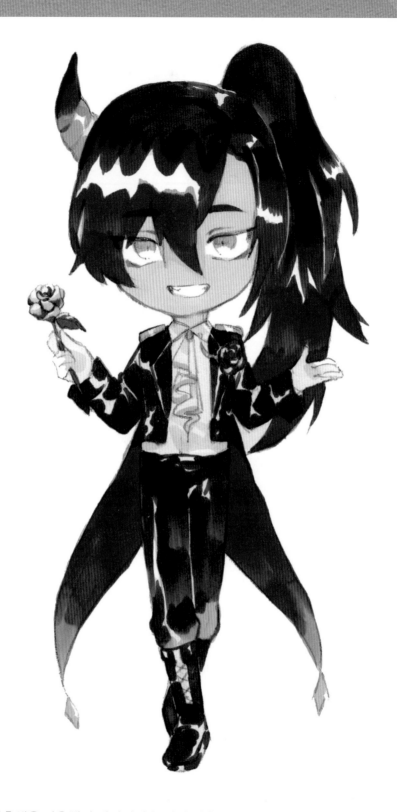

 분홍색을 사용해서 캐릭터의 눈매에 색을 칠해줬어. 캐릭터의 인상이 더 선명해졌지?

11 그 다음 남색을 사용해서 보라색으로 칠했던 앞머리 부분에 색을 덮어서 자연스러운 그라데이션을 만들었어. 목 아래에도 그림자를 넣어서 캐릭터의 입체감을 표현해주자.

12 이제 그림의 마무리 단계야! 색연필을 사용해서 캐릭터의 뺨에 홍조를 묘사해주고 눈동자와 동공도 꾸며줬어. 머리카락에도 파란색을 사용해서 보라색 부분에 자연스러운 그라데이션이 생길 수 있도록 꾸며주자.

13 색을 거의 다 채웠으니 입체감을 살려주는 작업을 해보자. 캐릭터의 외곽 라인을 진하게 만들어주고 연미복 상의 꼬리깃에 달린 장식물에도 명암을 넣어줬어. 화이트를 사용해서 머리카락 라인에 얇은 선을 그어서 답답하게 보이지 않도록 만들어줬어.

 마지막으로 화이트를 사용해서 머리카락 부분에 반짝이는 하이라이트를 추가해줬어.
완성이야!

여왕님의 드레스 채색하기

① 드레스에 색을 칠해보자. 잔선을 깔끔하게 정리한 밑그림이 필요해.

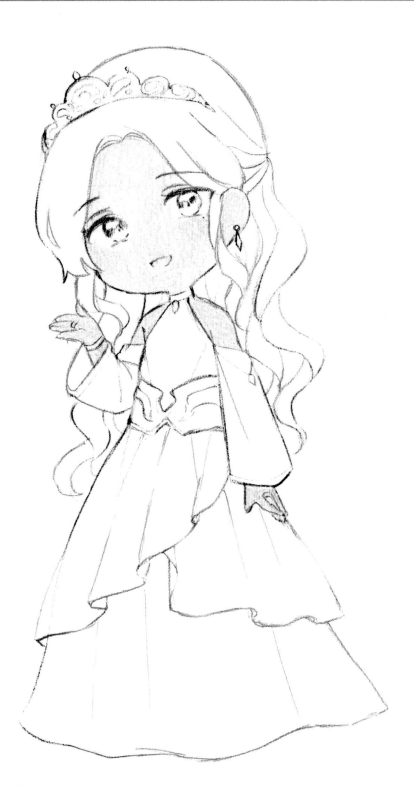

2 먼저 캐릭터의 피부색부터 칠해주자. 얼굴이 조금 더 하얗게 보일 수 있도록 색을 칠해
줬어.

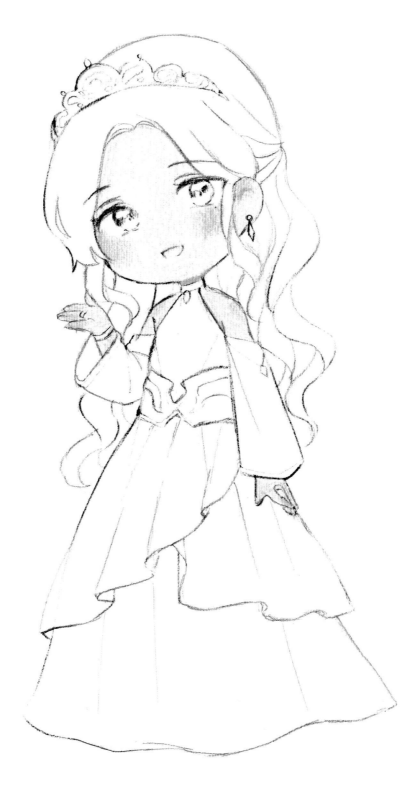

3 그 다음 분홍색을 사용해서 캐릭터의 얼굴과 귀, 손에 명암을 넣어주자. 훨씬 더 생기있게 보이지?

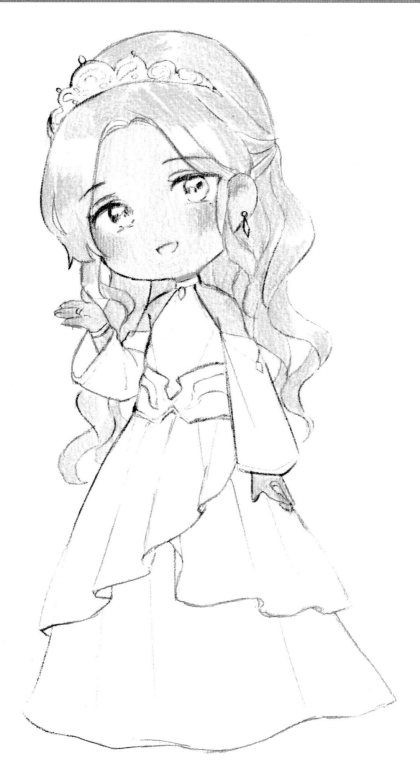

④ 그 다음 노란색을 사용해서 머리카락에 색을 칠해줬어. 색을 칠하지 않고 비워둔 하이라이트 부분을 적절하게 활용해서 색을 칠해보자!

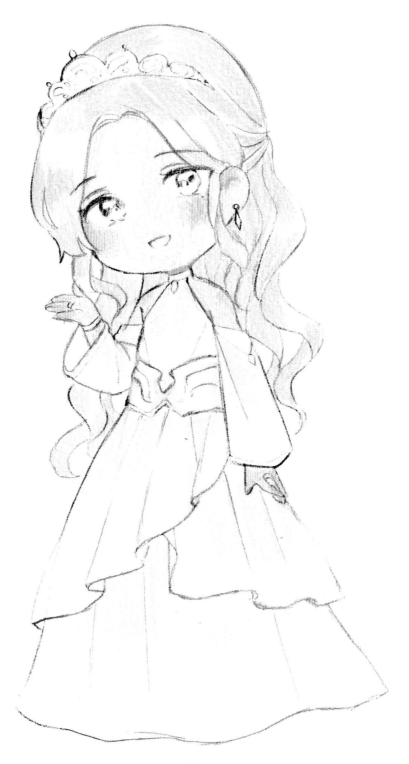

⑤ 그 다음 하늘색 색연필을 연하게 사용해서 드레스에 밑색을 채워줬어. 드레스의 끝단
부분으로 갈수록 색이 연하게 보일 수 있도록 밑 부분은 비워줬어.

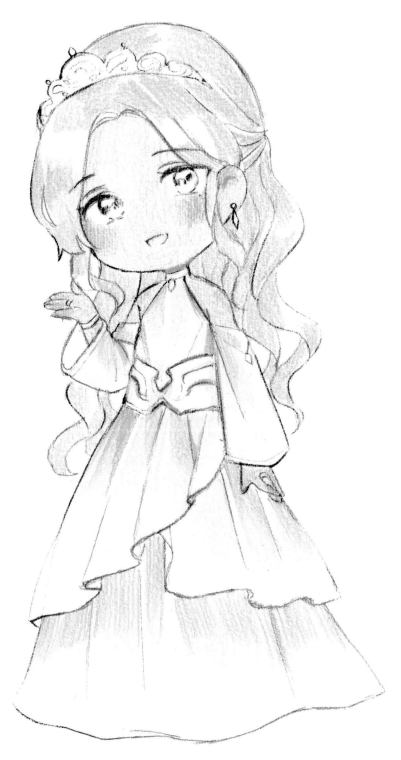

6 이제 하늘색을 진하게 사용해서 드레스에 색을 칠해주자. 자연스러운 그라데이션처럼 보일 수 있도록 부분을 나누어서 칠해주는게 중요해. 검은색으로 선을 딴 부분에도 색을 칠해서 자연스럽게 보일 수 있도록 수정해줬어.

⑦ 빨간색으로 캐릭터의 귀걸이와 드레스의 보석에 색을 칠해줬어. 파란색을 사용해서 눈동자를 칠해주고 그라데이션을 칠한 부분에 한 단계 더 짙은 색을 칠해서 색감을 조금 더 풍부하게 만들어주자.

8 노란색을 진하게 칠해서 머리카락에도 명암을 넣어주자. 연하게 칠한 부분과 진하게 칠한 부분이 자연스럽게 어우러질 수 있도록 그려주는게 중요해. 드레스의 밑단에는 노란색을 연하게 칠해서 그라데이션을 만들어주자. 손목의 팔찌에도 색을 칠해줬어.

9 파란색으로 소매의 안쪽을 연하게 칠해서 명암을 만들어줬어. 분홍색으로 캐릭터의 입 안쪽에 색을 칠하고, 파란색을 연하게 사용해서 왕관에도 명암을 표현해주자.

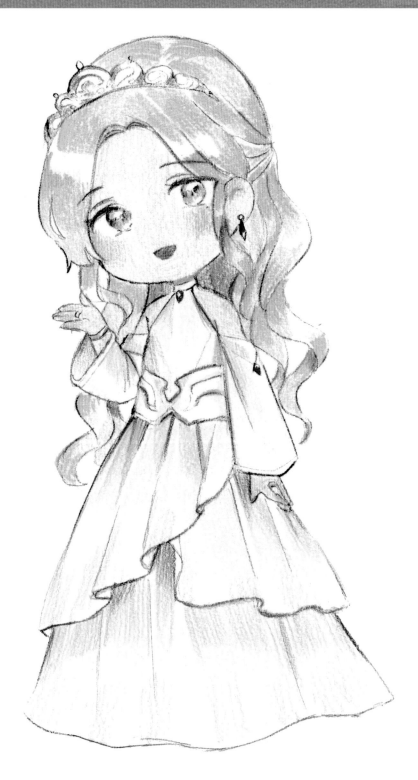

10 보라색과 분홍색을 사용해서 캐릭터의 머리카락 안쪽에 어두운 명암을 칠해줬어. 훨씬 더 입체감 있는 모습을 표현할 수 있게 되었지? 눈동자에도 노란색을 넣어서 꾸며줬어.

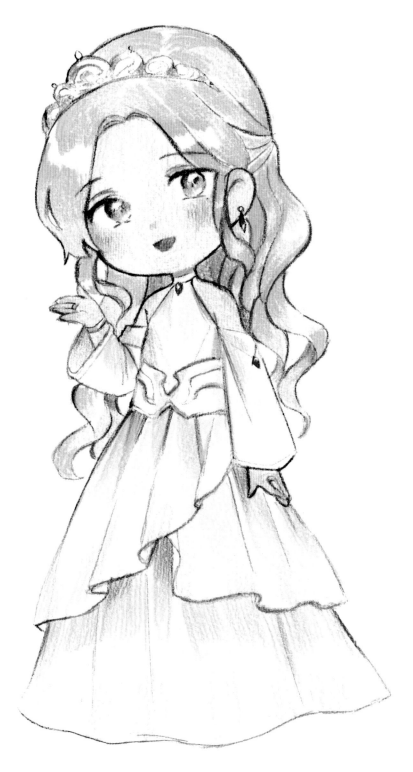

(11) 마지막으로 붉은색을 사용해서 캐릭터의 머리카락 라인에 선을 따줬어. 아름다운 드레스가 완성되었네!

연미복을 따라 채색해보자!

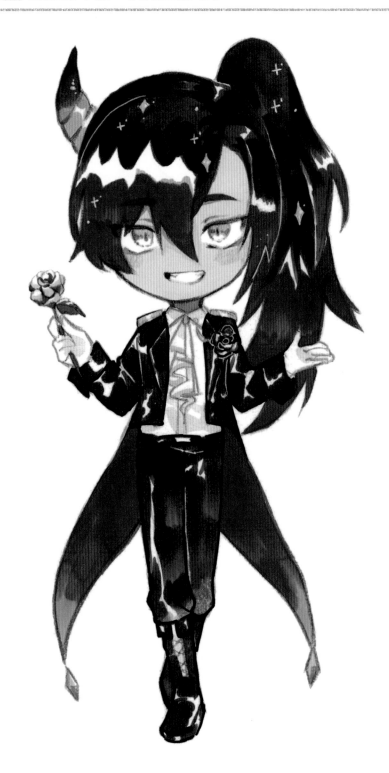

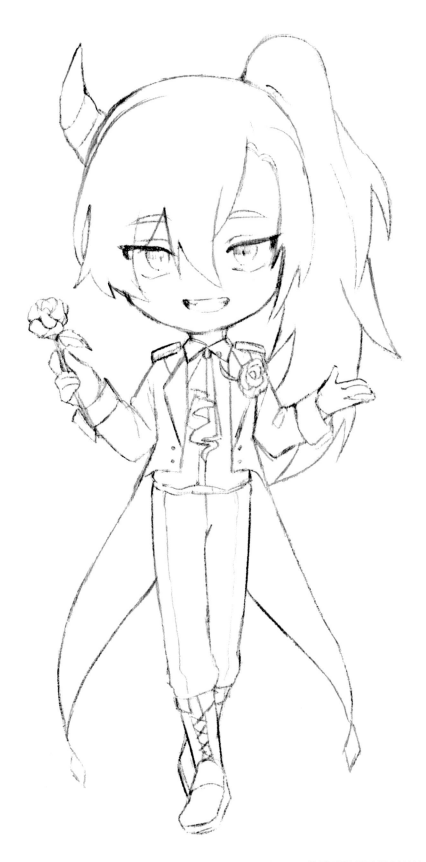

나만의 연미복을 만들어보자!

다양한 배색을 활용해서 나만의 연미복을 완성해보자!

드레스를 따라 채색해보자!

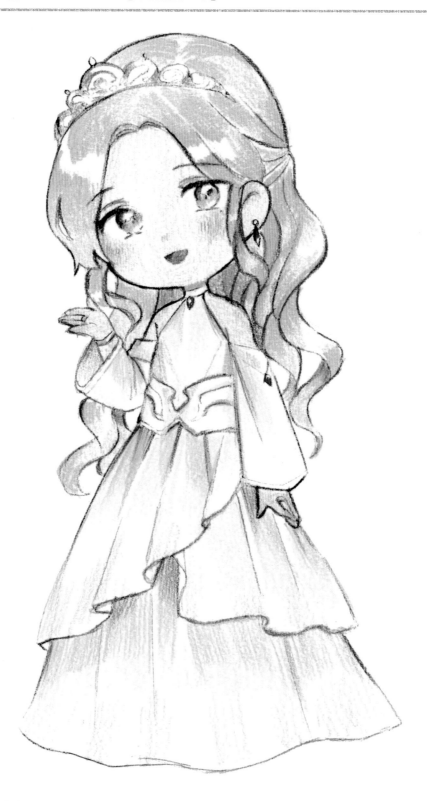

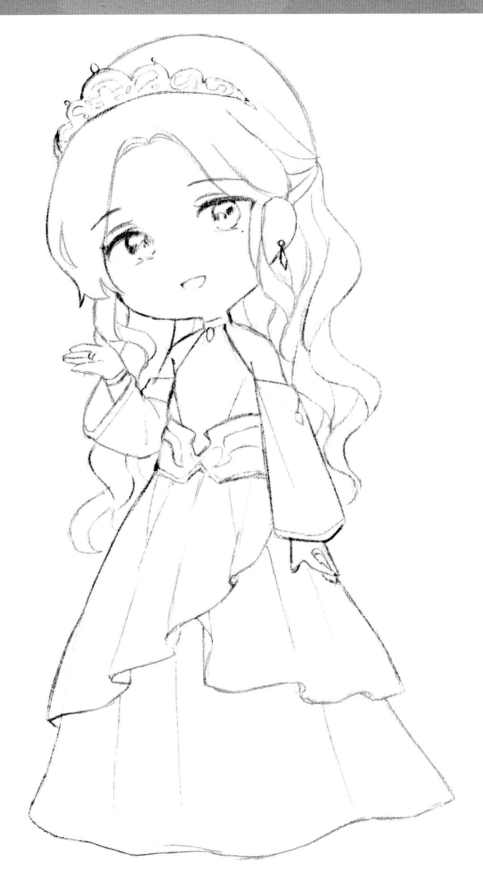

나만의 드레스를 만들어보자!

용사님이 알려주신 방법으로 여왕님의 드레스를 꾸며볼까요?

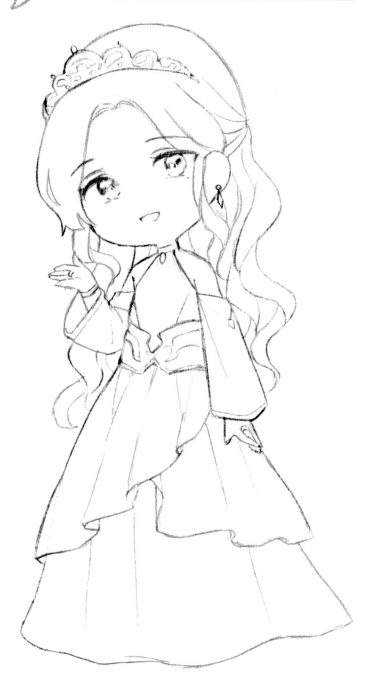

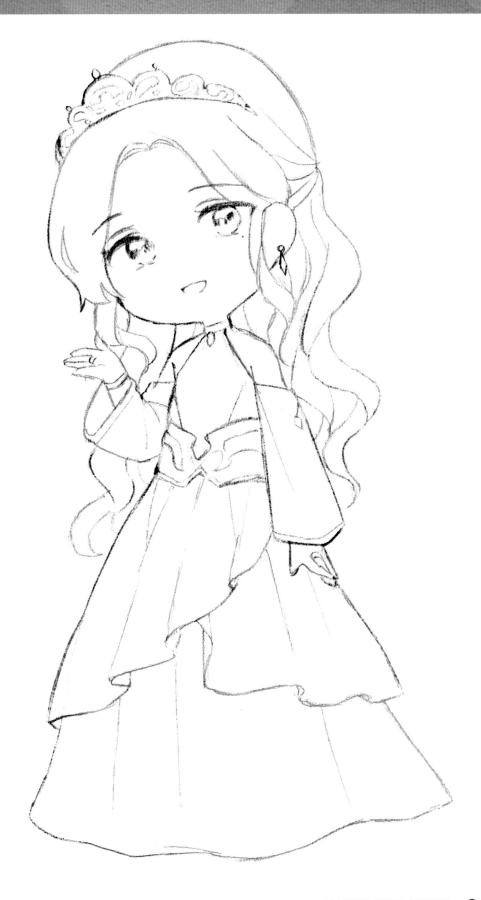

어머머머!!

이 옷들이 대체 몇 벌이야~? 오호호호!!

저 이제 집에 갈 수 있나요..?

파들...

파들...

아!

그래! 집에 보내주도록 하지!

와아~ 드디어!

용사님, 이제 이별이군요! 미안하고.. 정말 고마웠어요!

글썽...

은혜는 잊지 않을게요 용사님!

니카...

너무너무 보고 싶을 거야~

으엑 숨막혀요 헤헤헤

부비

부비

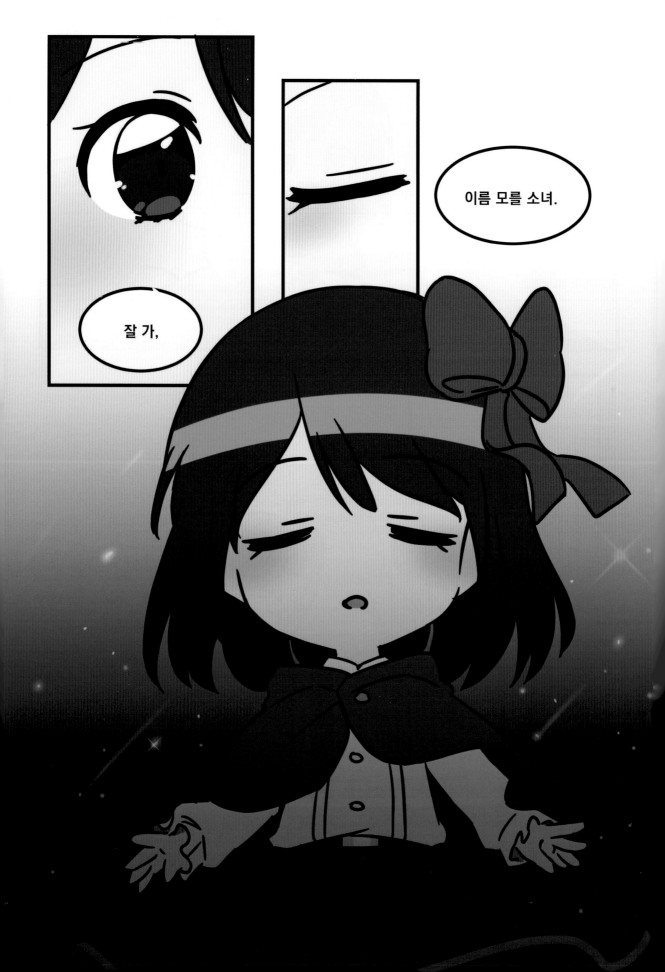

꿈...?

규리야!
뭐해~
여기야!

앗!

응~
갈게!

스마트폰을 사용해
QR코드를 인식하면
1편으로 연결됩니다!

매주 토요일
업데이트!

http://cafe.naver.com/neoaca

네오아카데미 네오툰 🔍

일러스트레이터 선생님들의 유쾌한 일상툰!

카툰 작가와 프로 일러스트레이터 선생님들의 유쾌한 만남!
입사 첫 날부터 수업 중에 일어난 에피소드까지 모두 즐거운
네오아카데미의 소소한 이야기 일상툰!

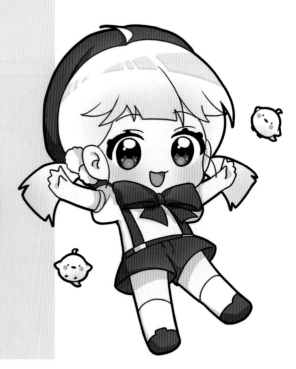

https://www.youtube.com/c/네오아카데미

네오아카데미 생방송 🔍

매주 화, 금요일 오후 8시에는? 그림 생방송!

네오아카데미의 스트리머와 함께하는 즐거운 그림 방송!
생방송에서 진행되는 실시간 이벤트에 참여하고
같은 콘텐츠로 함께 그림 그리는 그림메이트가 되어보세요.

네오아카데미

그림으로 더욱 즐거워지는 그림 커뮤니티 카페!

자캐, 합작 등의 콘텐츠로 모든 그림쟁이가 함께 즐기는 커뮤니티 활동!
이와 동시에 현직 일러스트레이터 강사 선생님의 테크닉과 노하우를 담은
그림 생초보 ~ 프로 단계의 강의 교육이 운영되고 있습니다.

네오아카데미

다양한 그림 콘텐츠를 즐길 수 있는 유튜브 채널!

강사 선생님들의 그림 팁과, 인터뷰 영상!
이외에도 다양한 시도를 해보며 개성있는 그림을 그려내는
즐거운 콘텐츠 영상들이 늘 새롭게 게시되고 있어요.

QR코드로
네오스토어에
접속해보세요!

다른 곳에는 없는 특별한 마켓
네오스토어

Q. 네오스토어가 무엇인가요?

네오스토어는 독자적인 일러스트 상품을 한정 판매하는 스토어예요.
http://smartstore.naver.com/neoaca 에서 확인 가능합니다.

Q. 스토어에는 무엇이 있나요?

프로 일러스트레이터, 네오아카데미 선생님이 직접 집필하신
일러스트 가이드북과 일러스트 굿즈가 등록되어 있으며,
오직 네오스토어 한정으로만 만나 보실 수 있습니다.

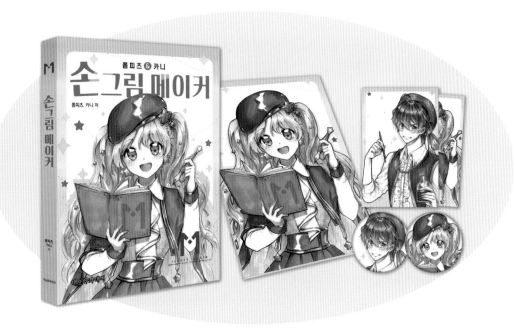

손그림 메이커 1

네오스토어에서 사은품과 함께 만날 수 있어요.

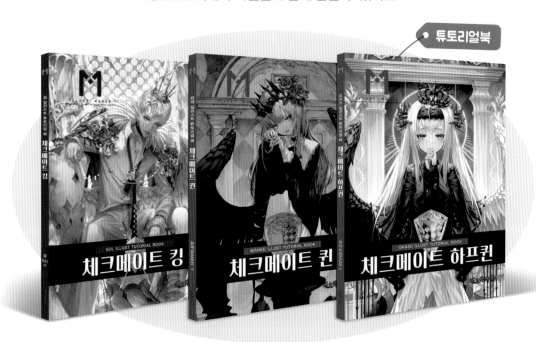

튜토리얼북

선생님 일러스트 튜토리얼북

아카데미 선생님이 자신의 노하우를 직접 전해주는
다양한 스타일의 CG 일러스트 가이드북